Nackte Frauen aus dem Orient

Eine Reise durch das koloniale Nordafrika

Jürgen Prommersberger: Nackte Frauen aus dem Orient –
Eine Reise durch das koloniale Nordafrika
Regenstauf, Januar 2016

Alle Rechte am Werk liegen beim Autor:
Jürgen Prommersberger
Händelstr 17
93128 Regenstauf

Erstauflage
Herstellung: CreateSpace Independent Publishing Platform

Vorbemerkung

Sklaverei und „Ehre" in islamischen Gesellschaften

Sklaven, auch königliche Sklaven, besaßen in islamisch geprägten Gesellschaften offiziell keine Ehre. Ihr Status als Sklave bedeutete, dass sie abgetrennt vom allgemeinen Kodex lebten, der das Leben und den Status eines Freien bestimmte im Rahmen von Verwandtschaft, Familie und Religion. Einmal in der Versklavung, konnten gesellschaftliche Normen, die sich aus Verwandtschaft oder Religion ergaben, vollständig ignoriert werden. Alle Sklaven, ob nun königlich oder nicht, waren von sämtlichen sozialen Rechten ausgenommen, einschließlich des Rechtes über den eigenen Körper und der eigenen Sexualität, aber sie waren auch ausgenommen von Pflichten, Zwängen und Verantwortlichkeiten, denen die freien Individuen in der sozialen Gemeinschaft unterlagen. Dies kommt insbesondere in der sozialen Wertkomponente „Ehre" zum Ausdruck, die formell jedes freie Individuum besaß, das sich nicht etwas besonders Verachtungswürdiges zuschulden hatte kommen lassen. Die Existenz eines Begriffs wie „Ehre" setzt aber auch voraus, dass es etwas wie „Schande" geben muss. Eine Schande entsteht dabei immer aus der Verletzung einer allgemeingültigen, sozialen Norm. Dabei ist es weniger von Belang, ob diese

Norm als Gesetz kodifiziert ist oder ob es sich bei dieser Norm um eine „gute Sitte" handelt. Da ein Sklave offiziell keine Ehre besaß, gab es auch nichts, für das sich ein Sklave hätte schämen müssen (oder können). Wo keine Ehre ist, ist auch keine Scham, so war die allgemeine Sicht. Während beispielsweise eine freie Muslimin sich schämen musste, das Haus zu verlassen, ohne dass ihr Körper dabei vollständig bedeckt war, so war das öffentliche, leichtbekleidete oder nackte Auftreten für Sklavinnen vollkommen legitim, „da sie sich ja dafür nicht zu schämen braucht". Das Gleiche gilt z. B. für Feldarbeit, für die sich eine muslimische „Frau von Ehre" in der Vergangenheit allerdings hätte schämen müssen.

Der vorliegende Bildband zeigt diese Frauen. Sklavinnen, Tänzerinnen, Prostituierte, Masseusen. Alles Mädchen und Frauen, die in den Augen der Gesellschaft über keinerlei Ehre verfügten und die sich also für ihre Nacktheit auch nicht zu schämen brauchten.

Regional stammen die Bilder aus den damaligen Kolonialgebieten Frankreichs. Also hauptsächlich aus Marokko, Algerien und Tunesien. Zeitlich datieren die Bilder aus der Epoche des späten 19. Jahrhunderts bis etwa in die Zeit des 1. Weltkriegs.

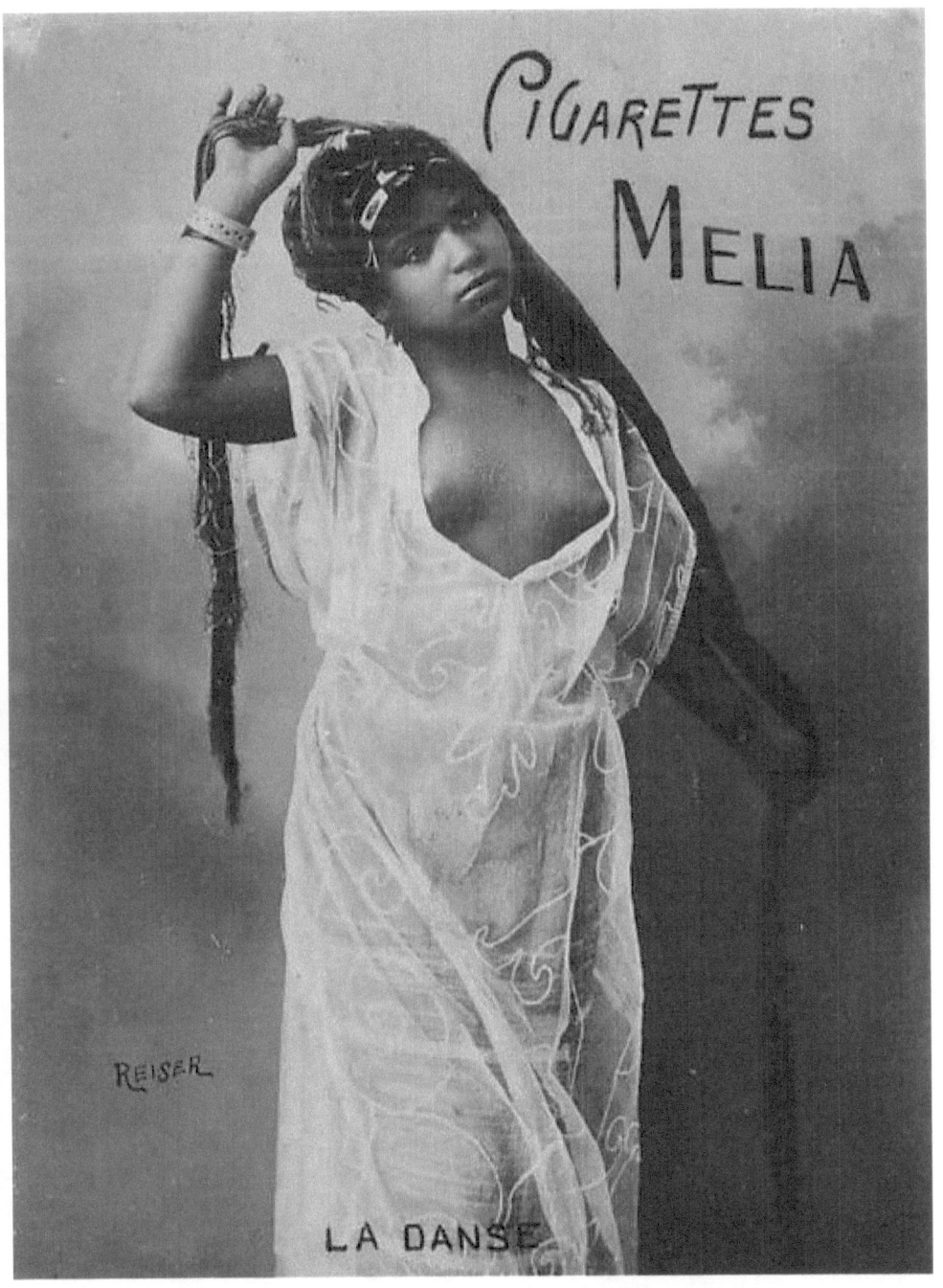

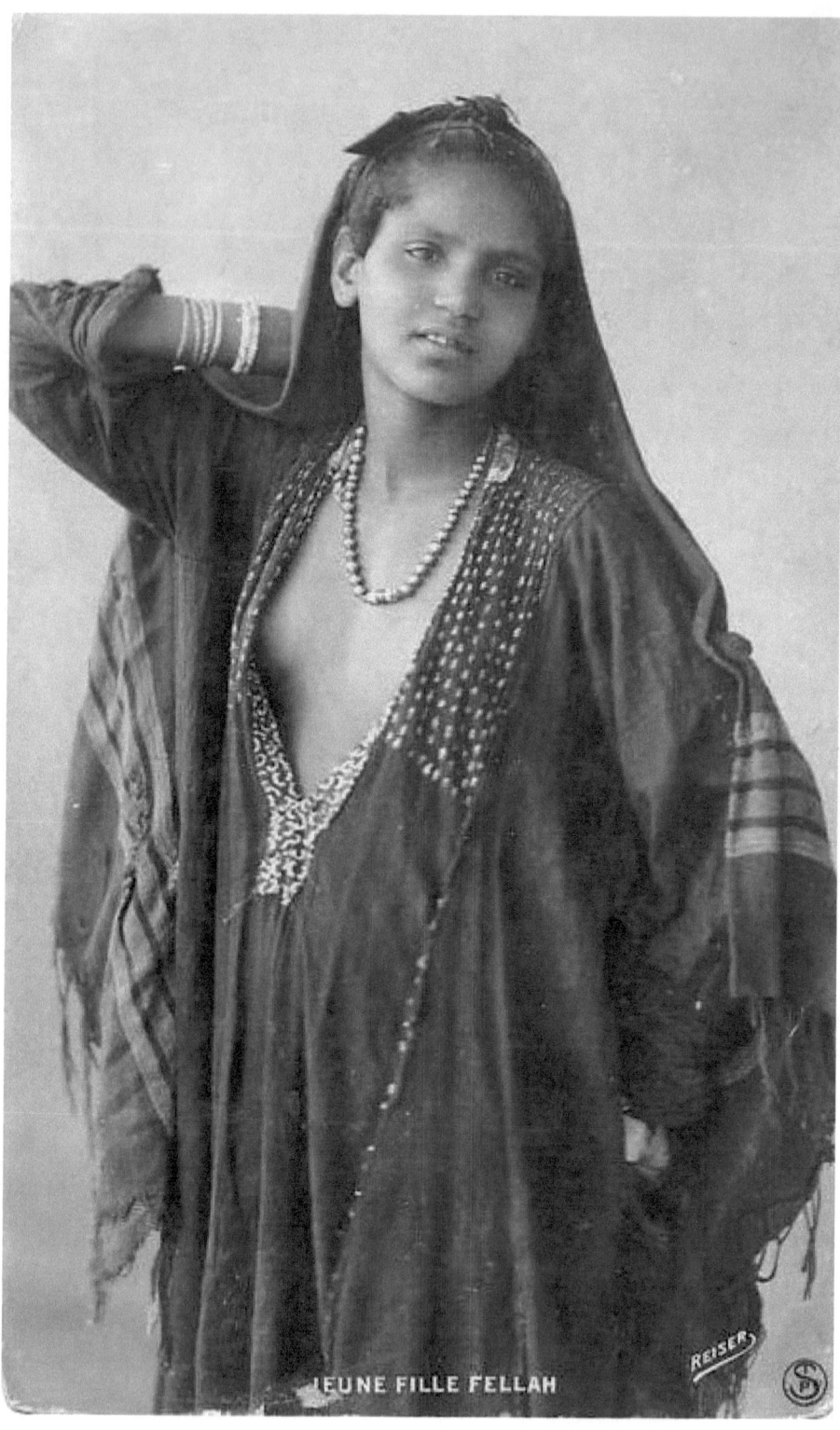

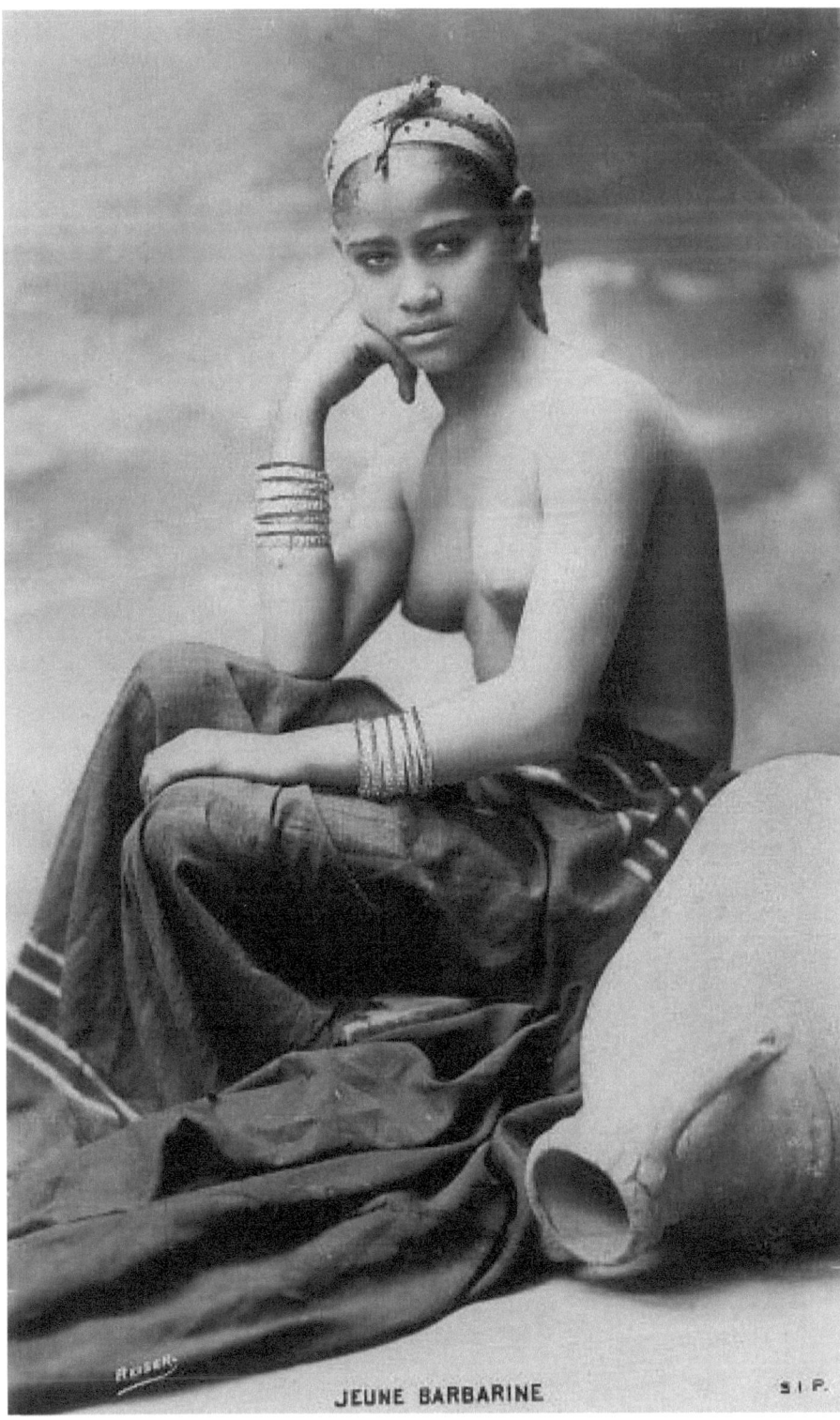

JEUNE BARBARINE

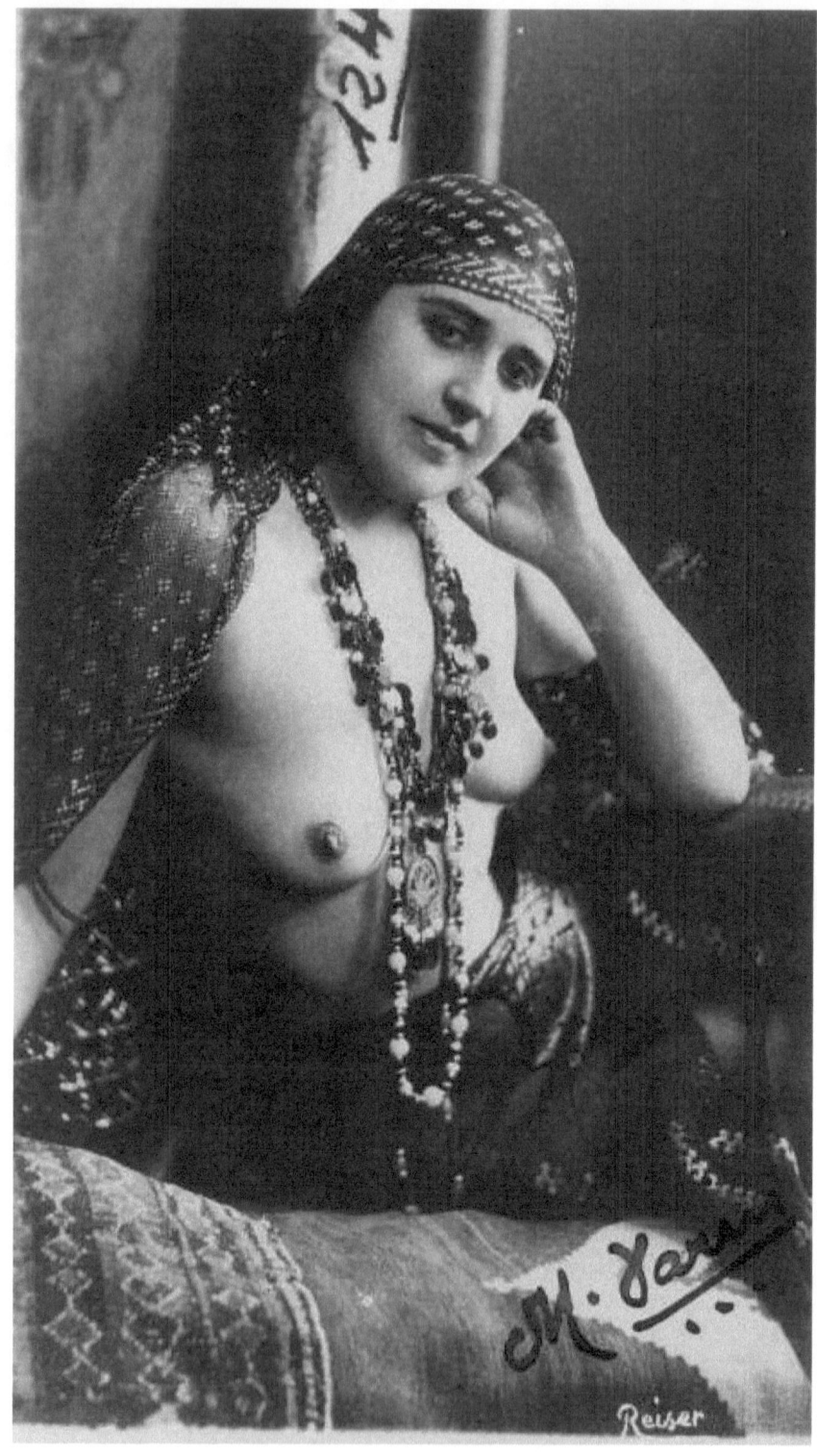

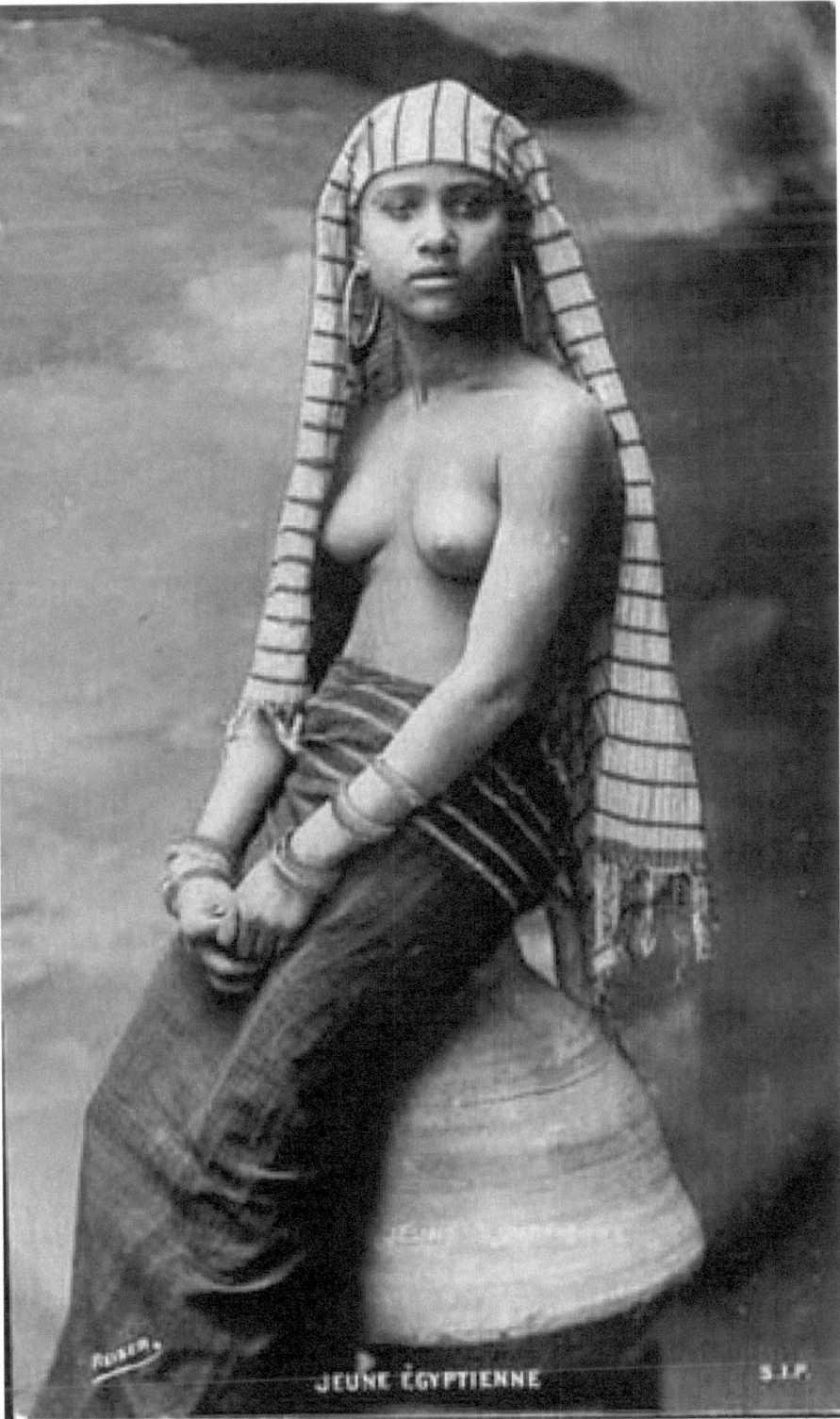

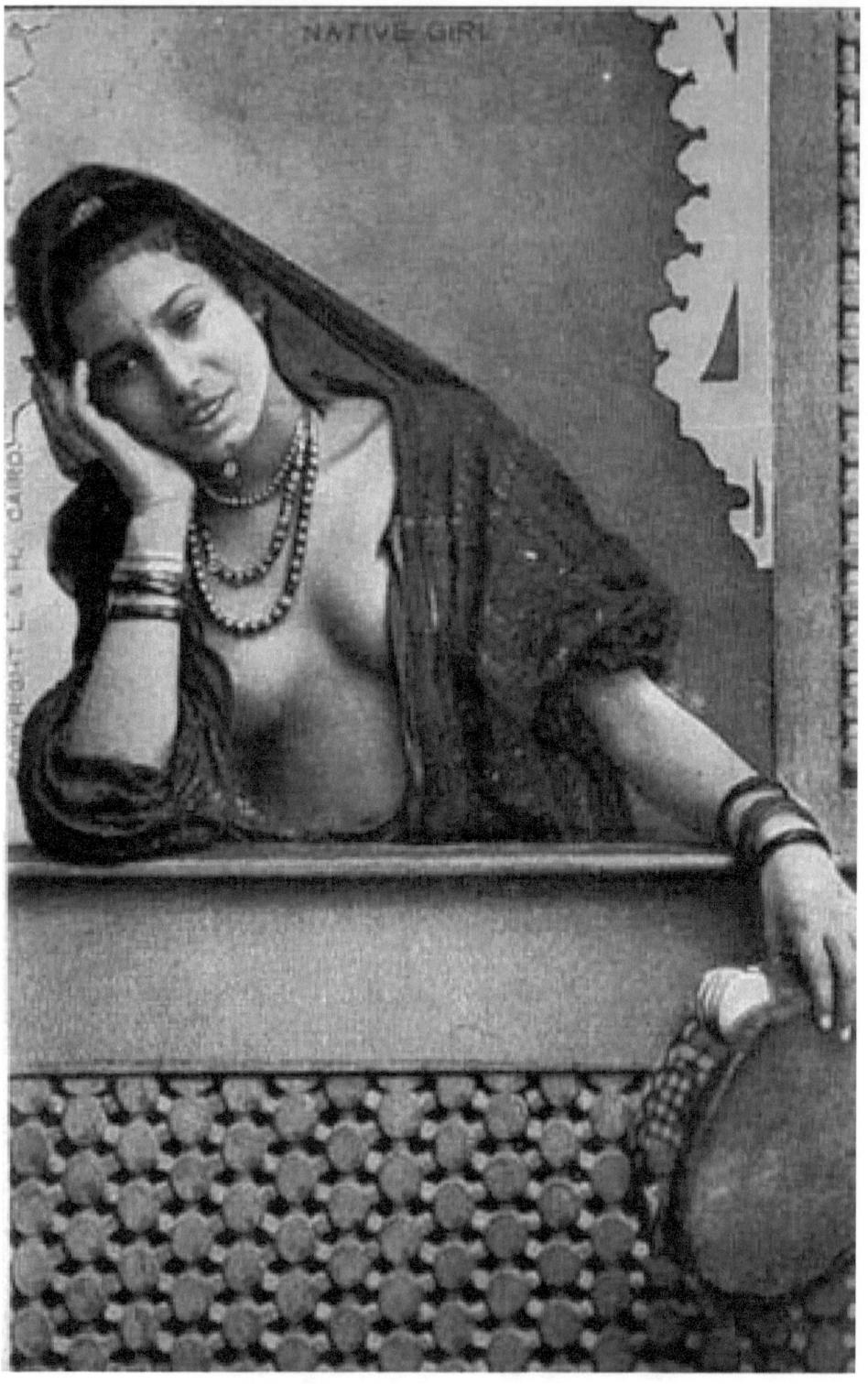

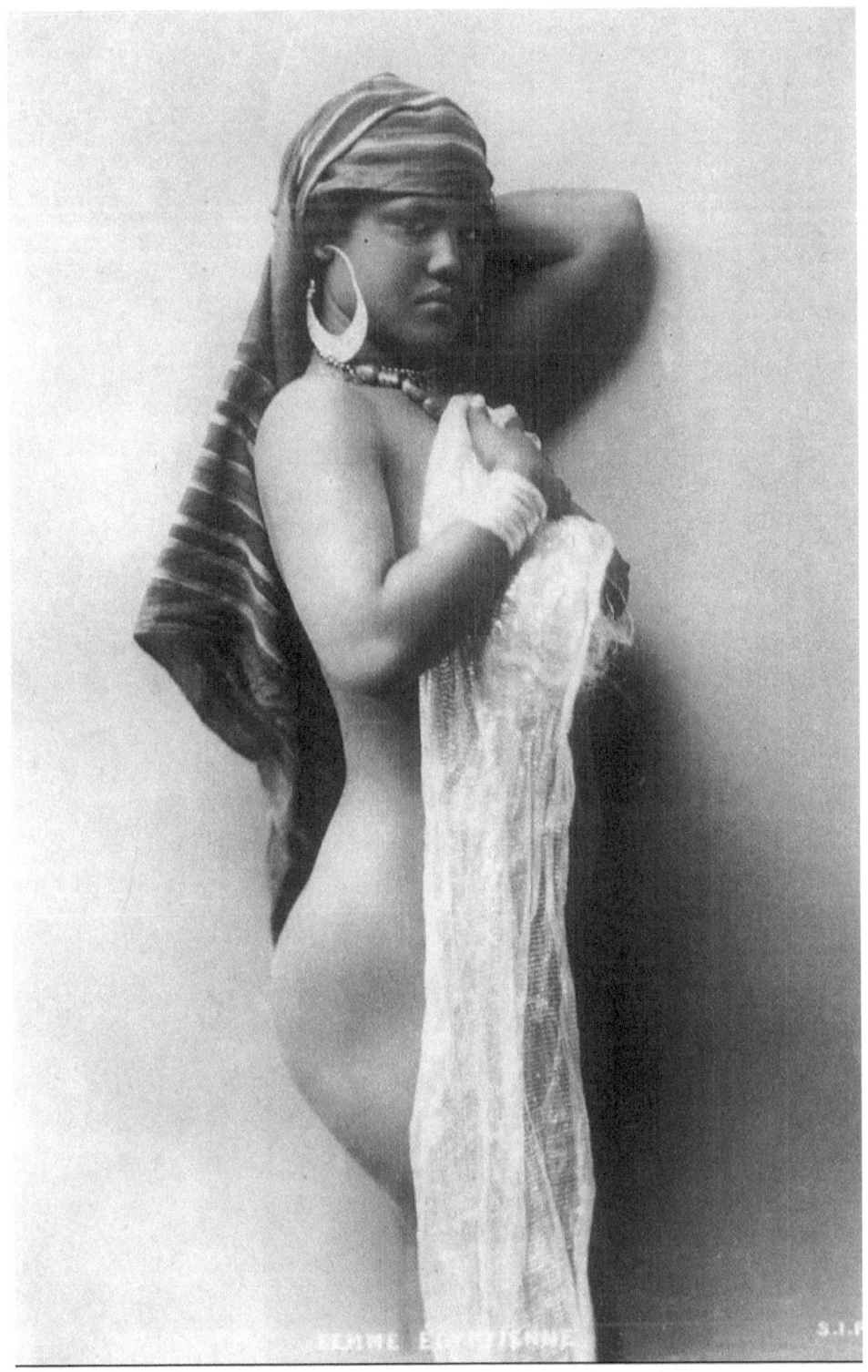

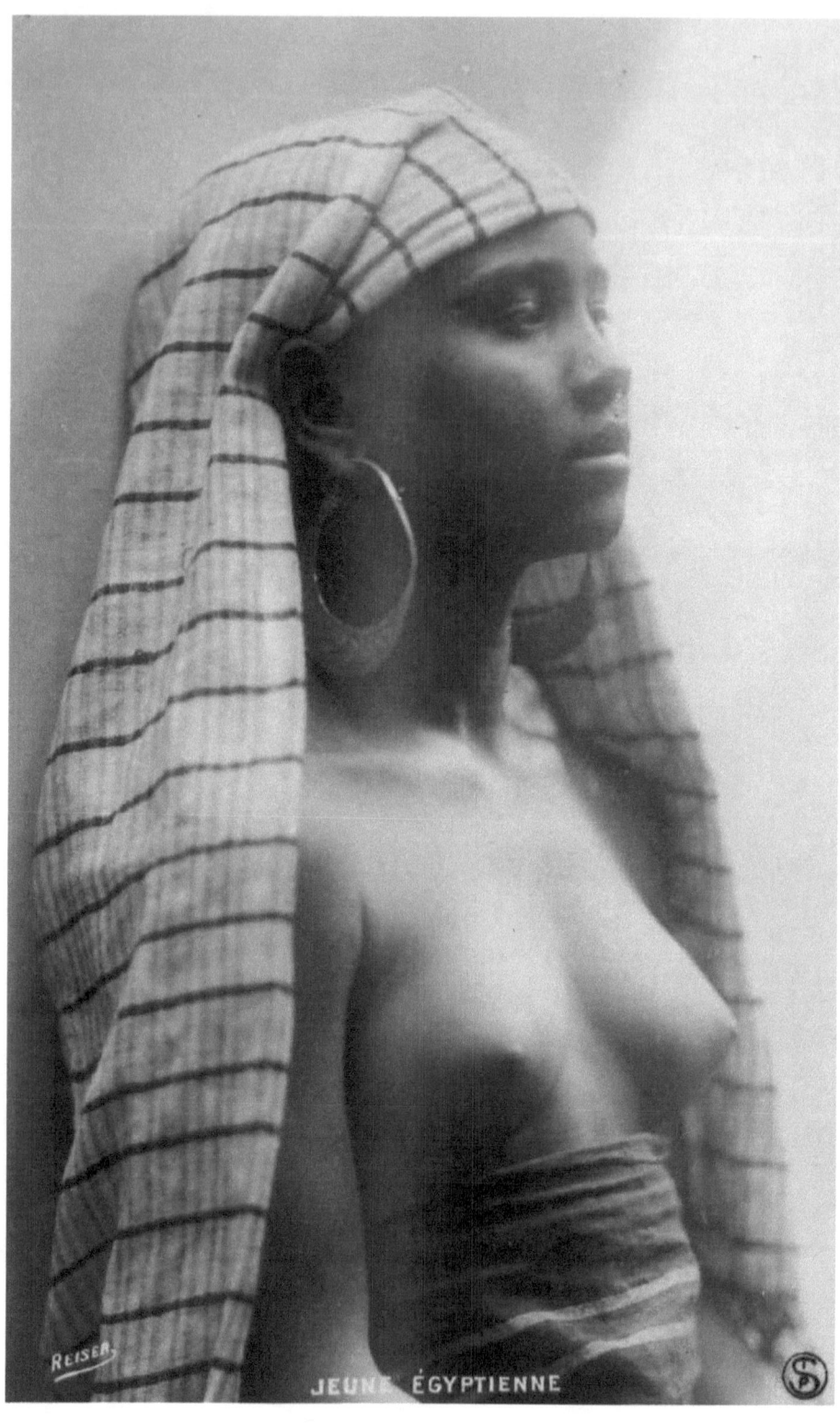

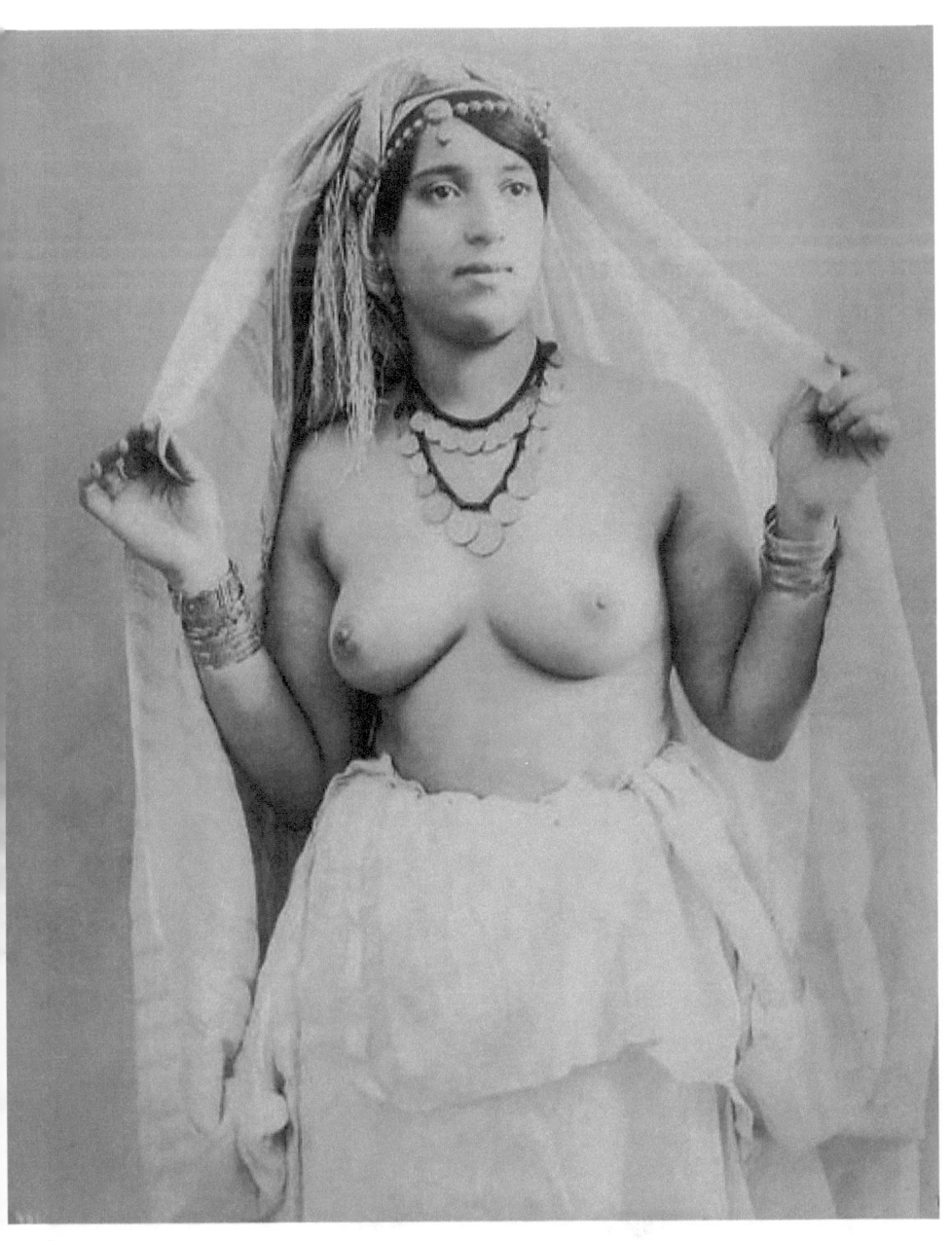

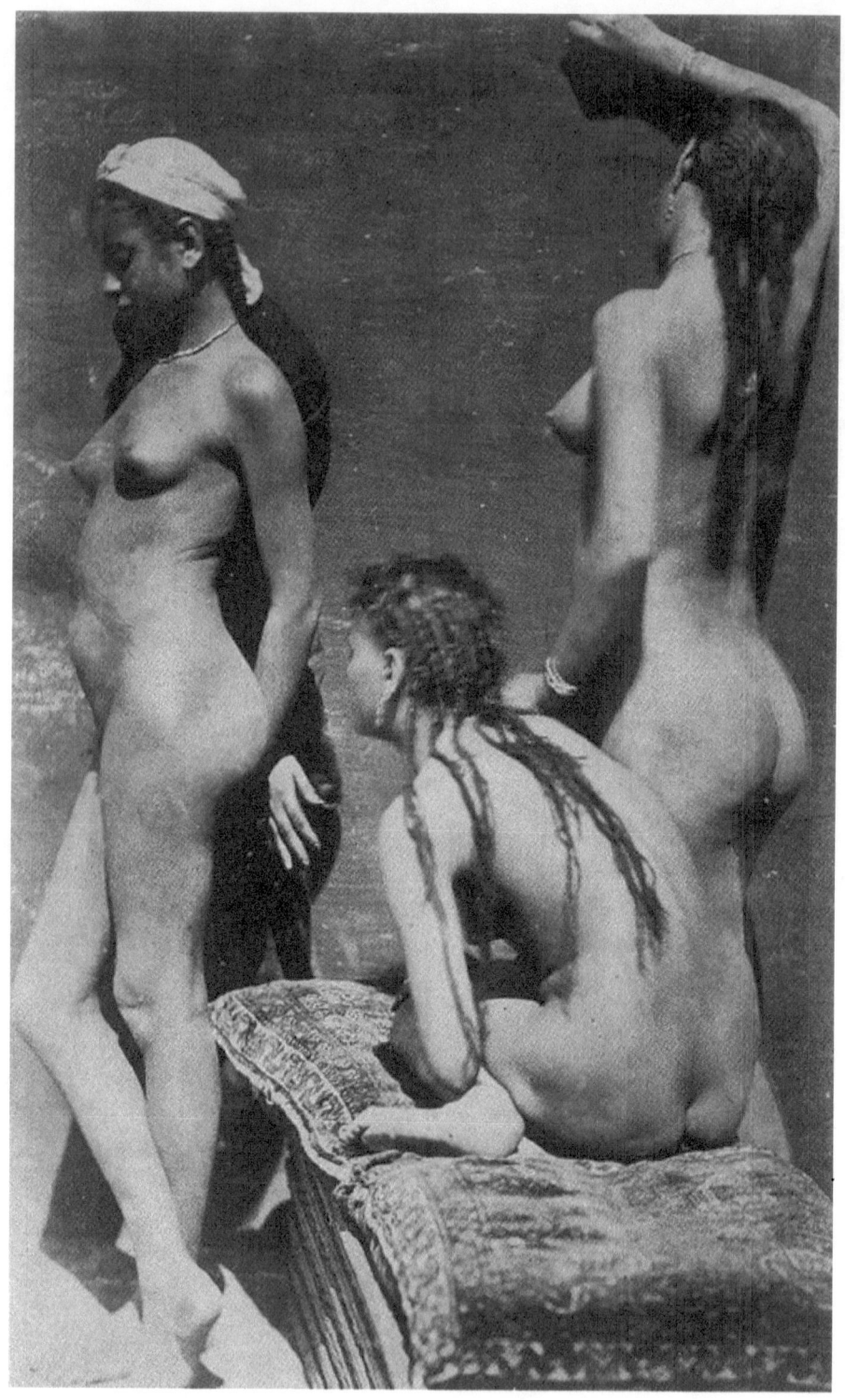

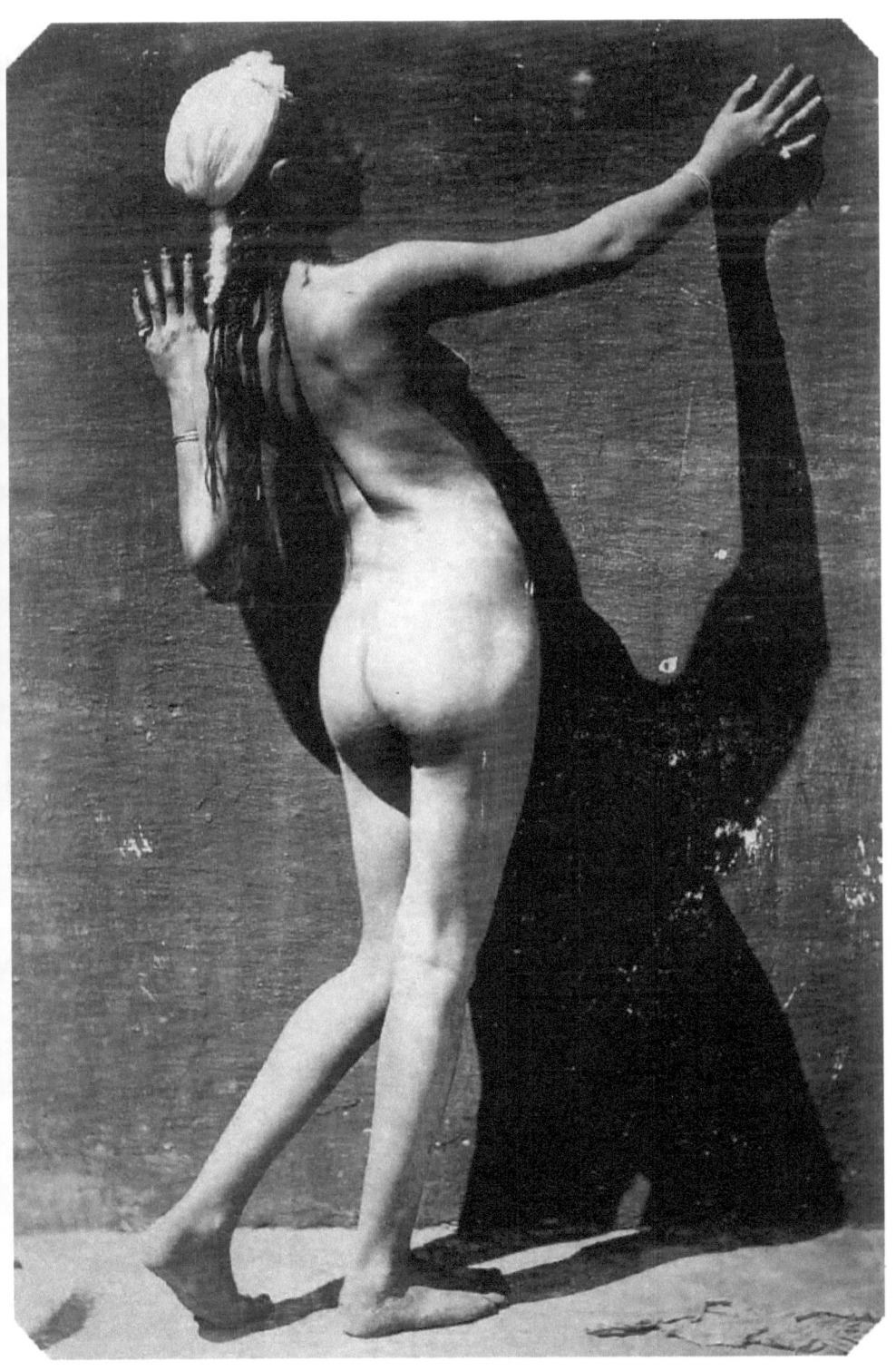

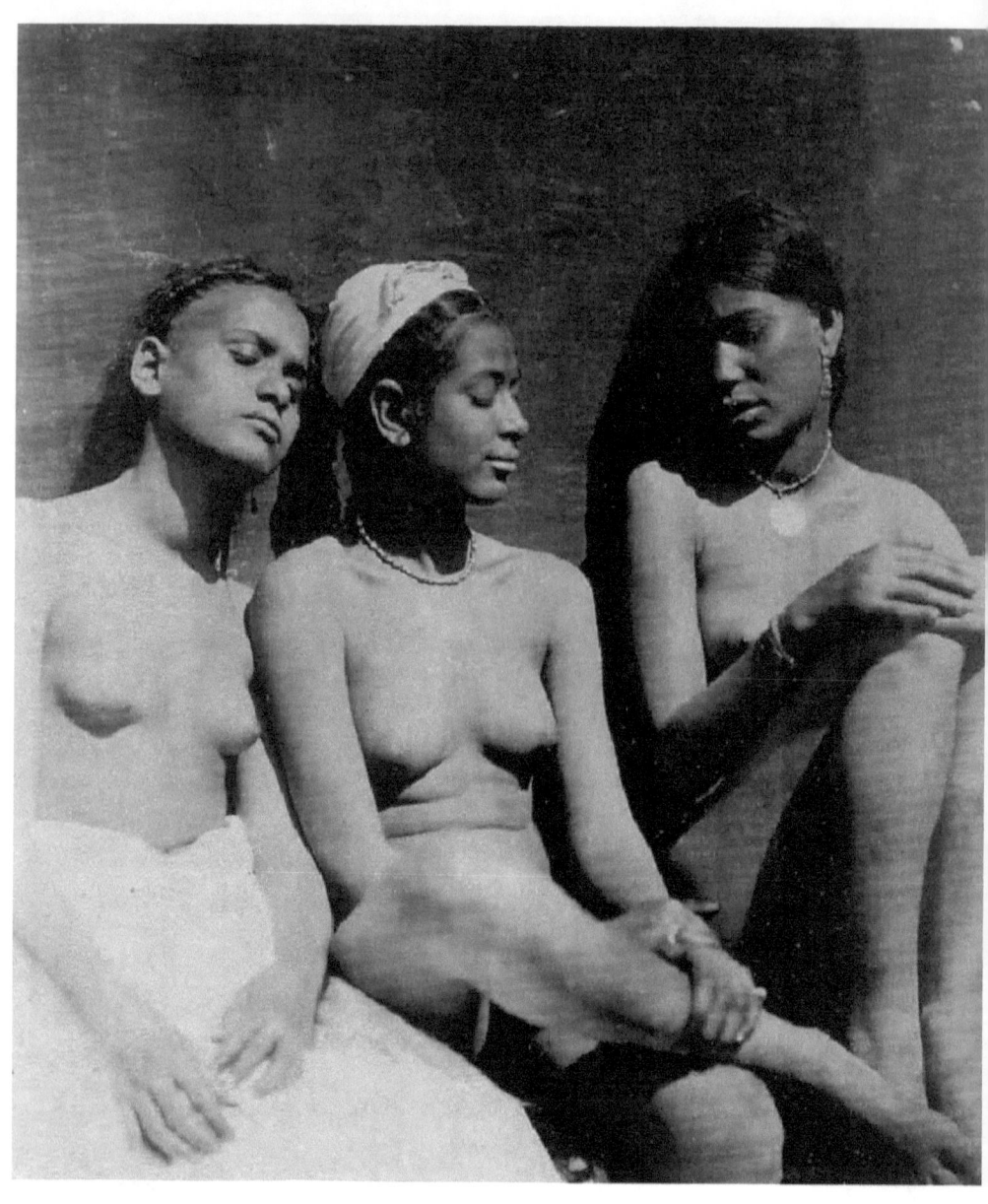

Types du MAROC. - Esclave

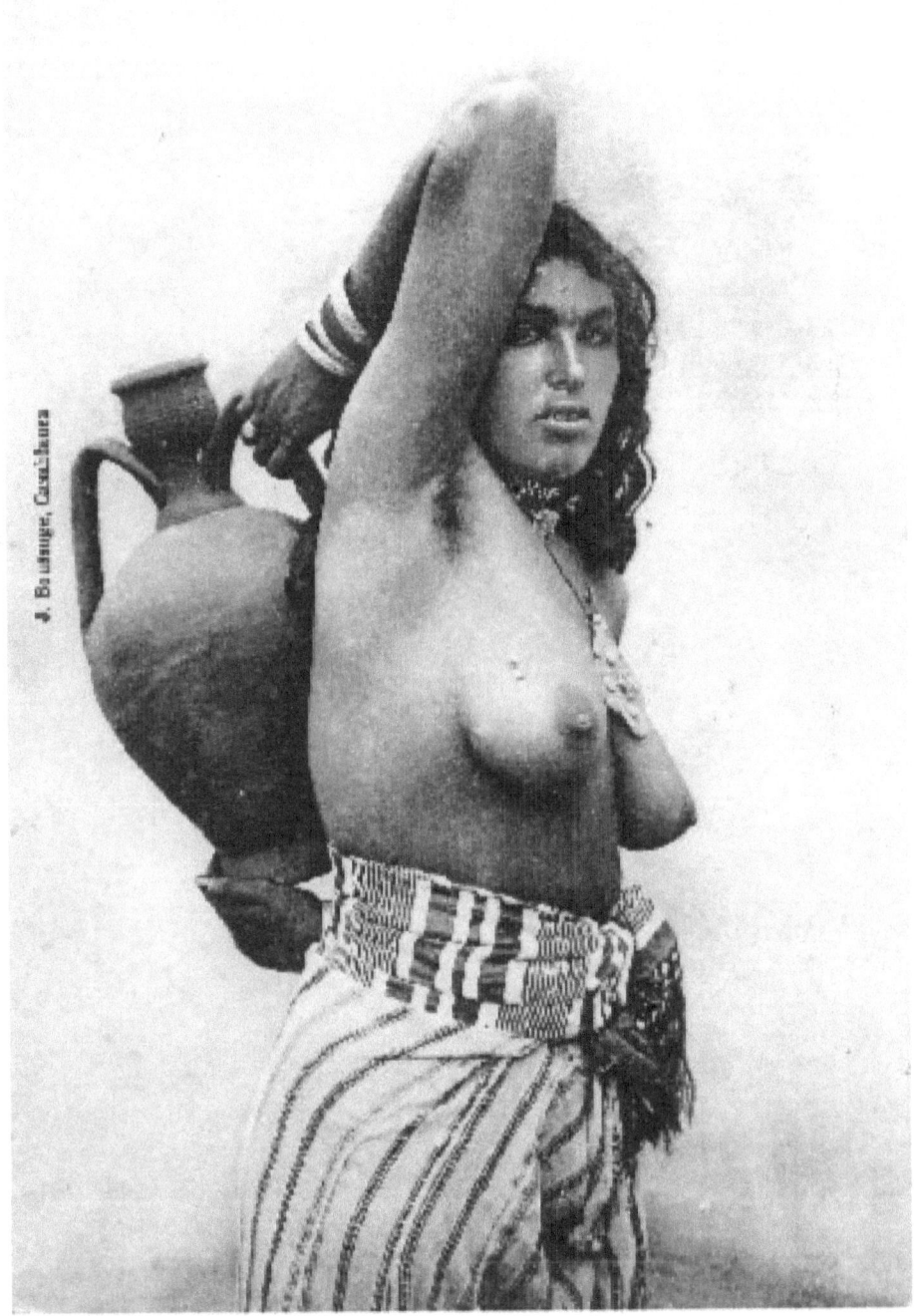

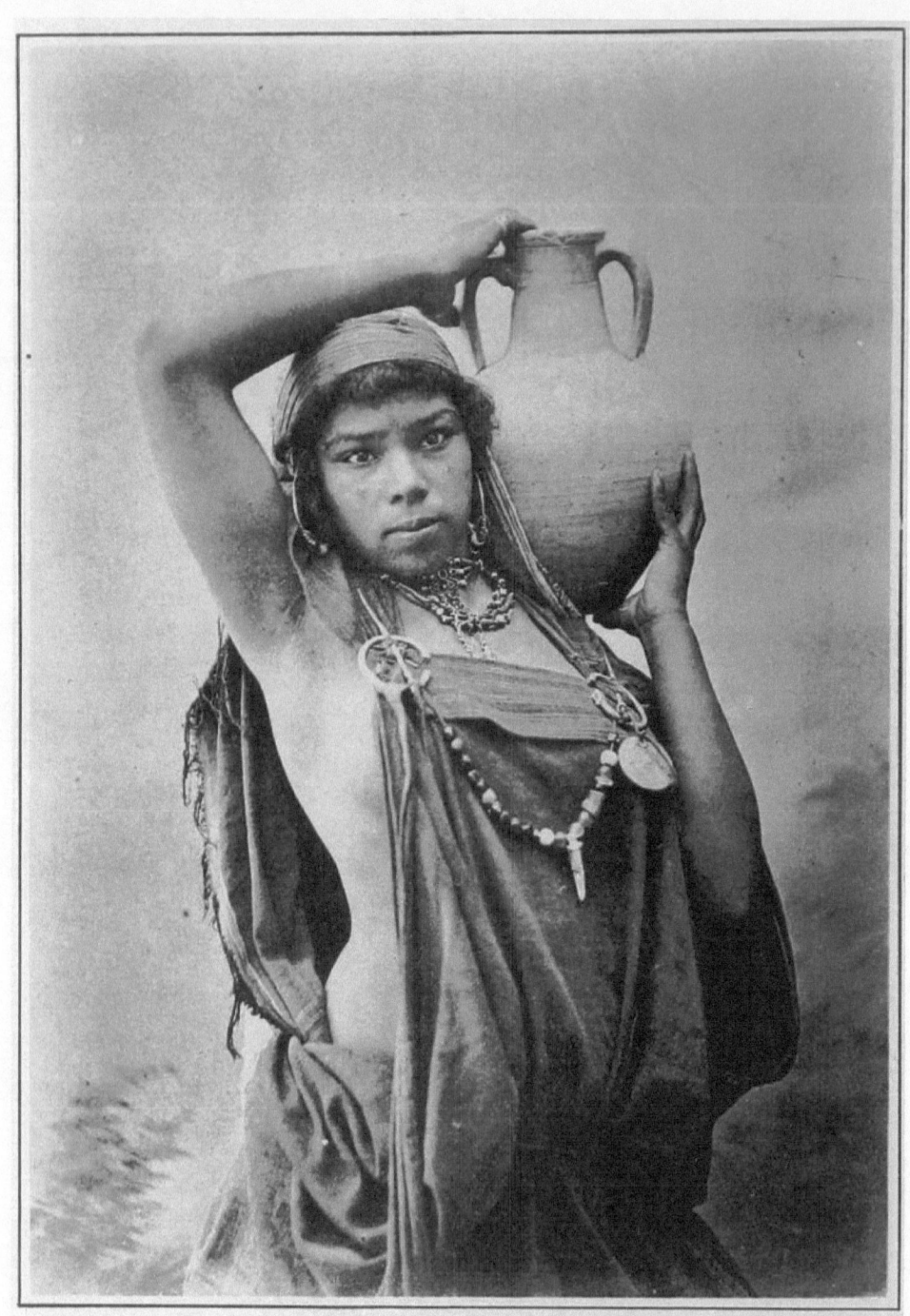
BÉDOUINE REVENANT DE LA CITERNE

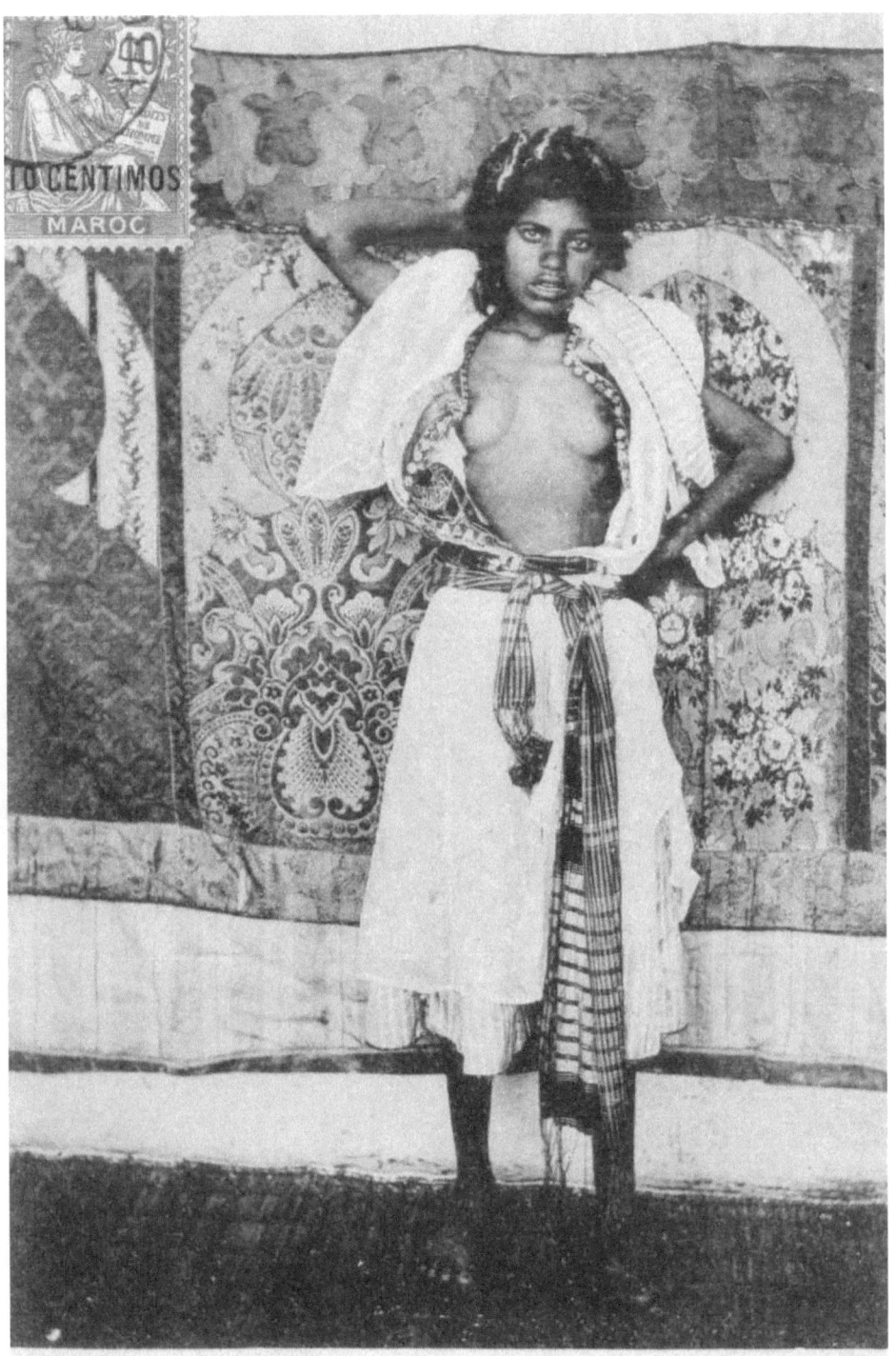

TANGER
Joven Marroqui

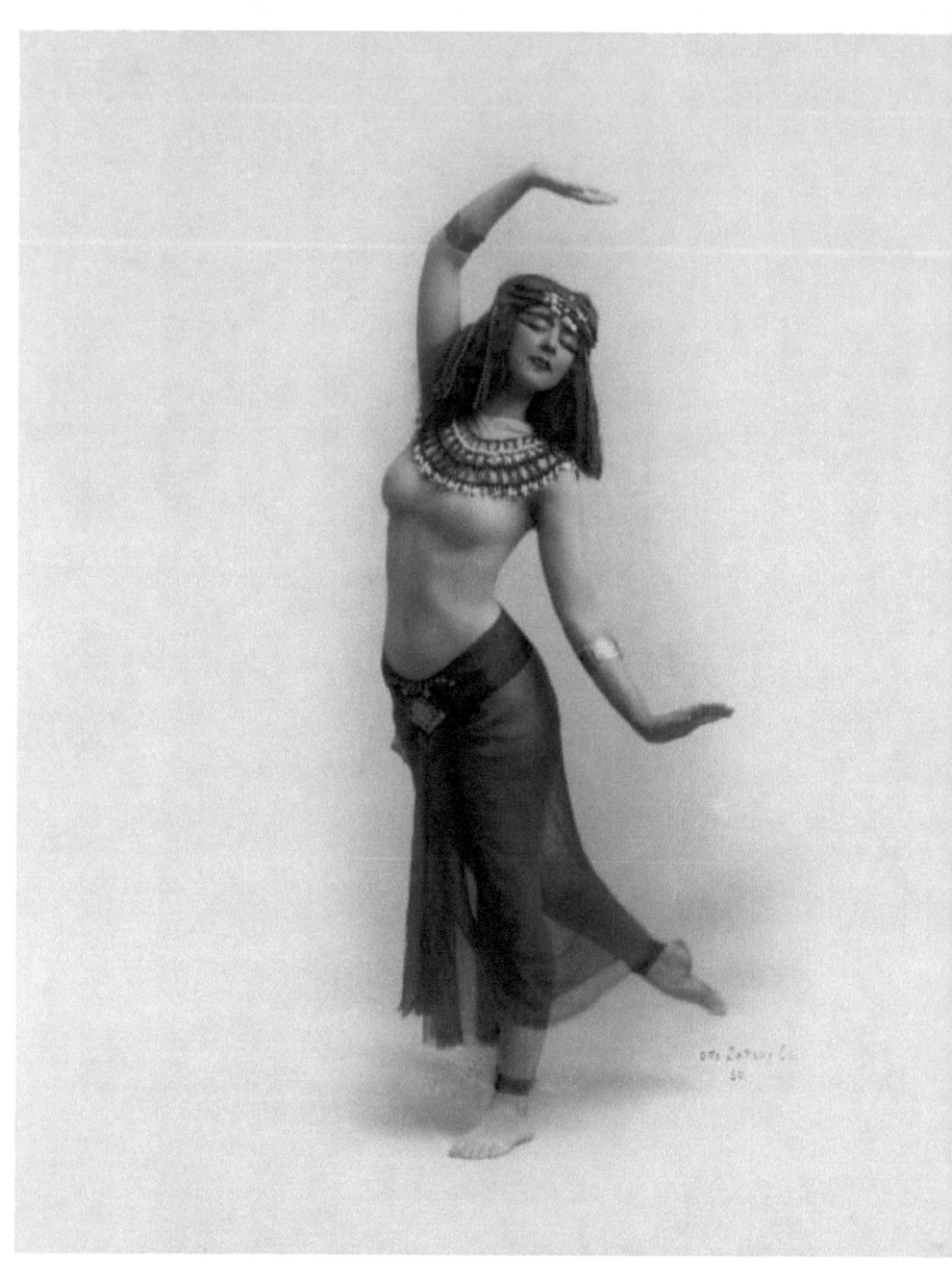

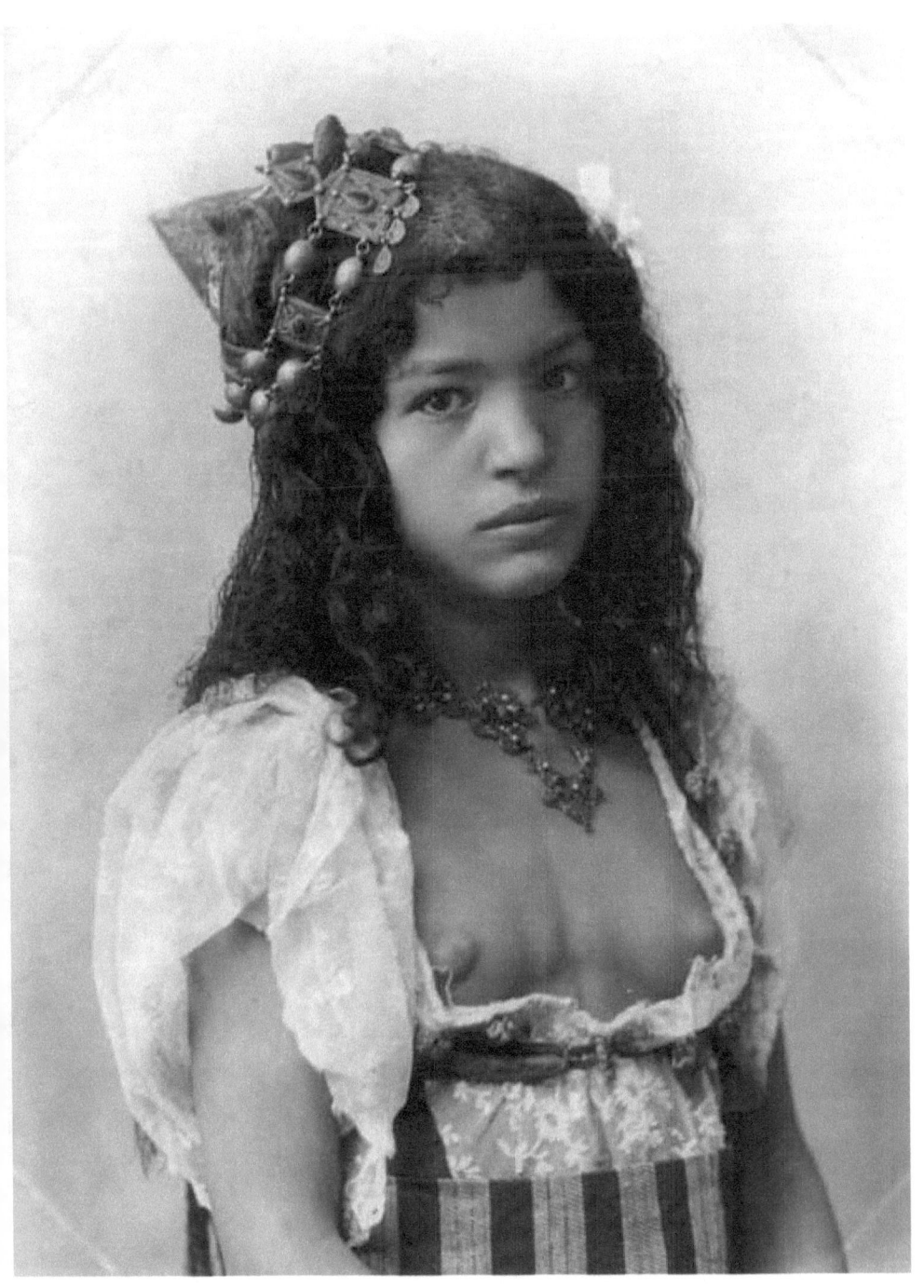

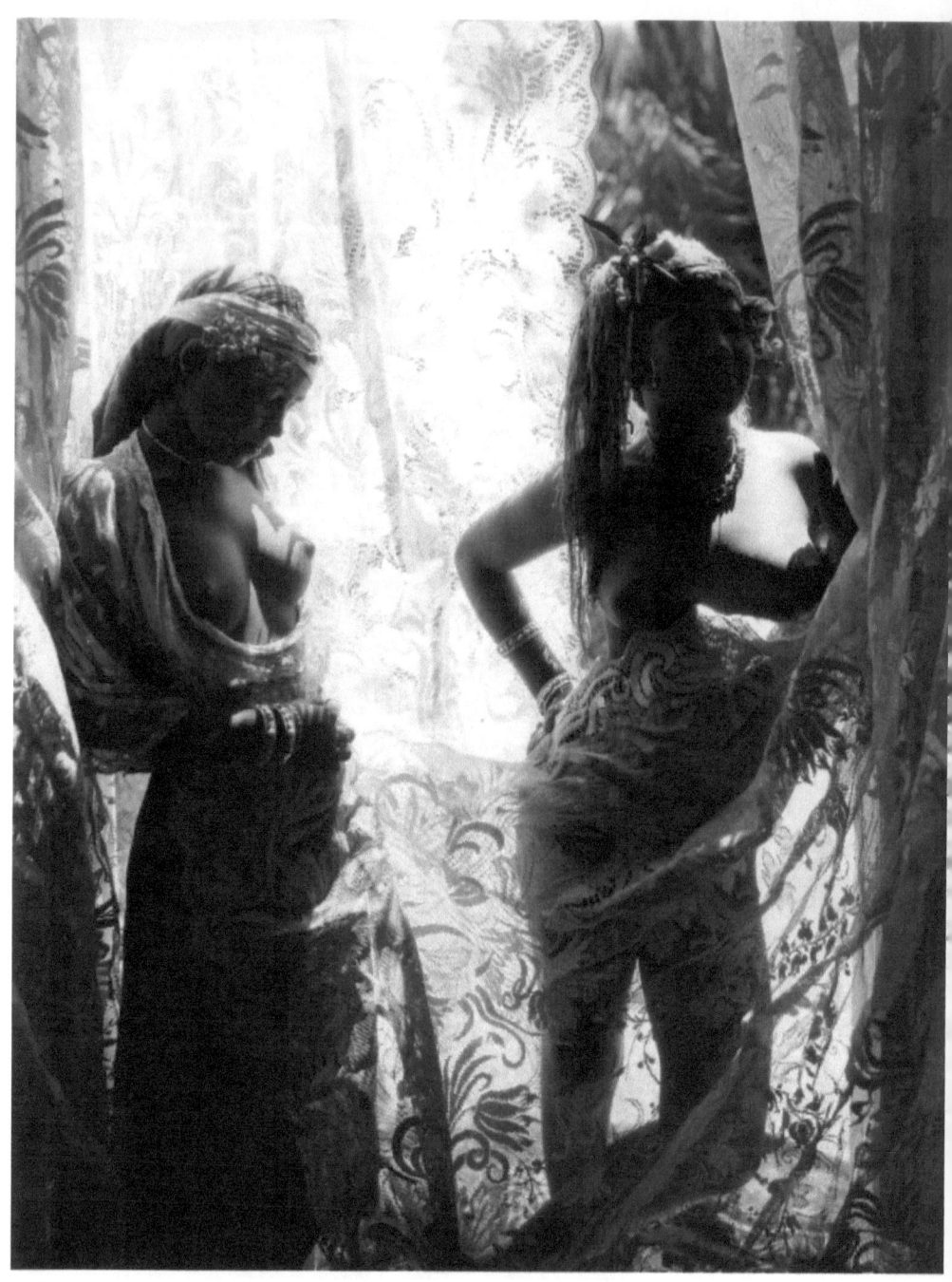

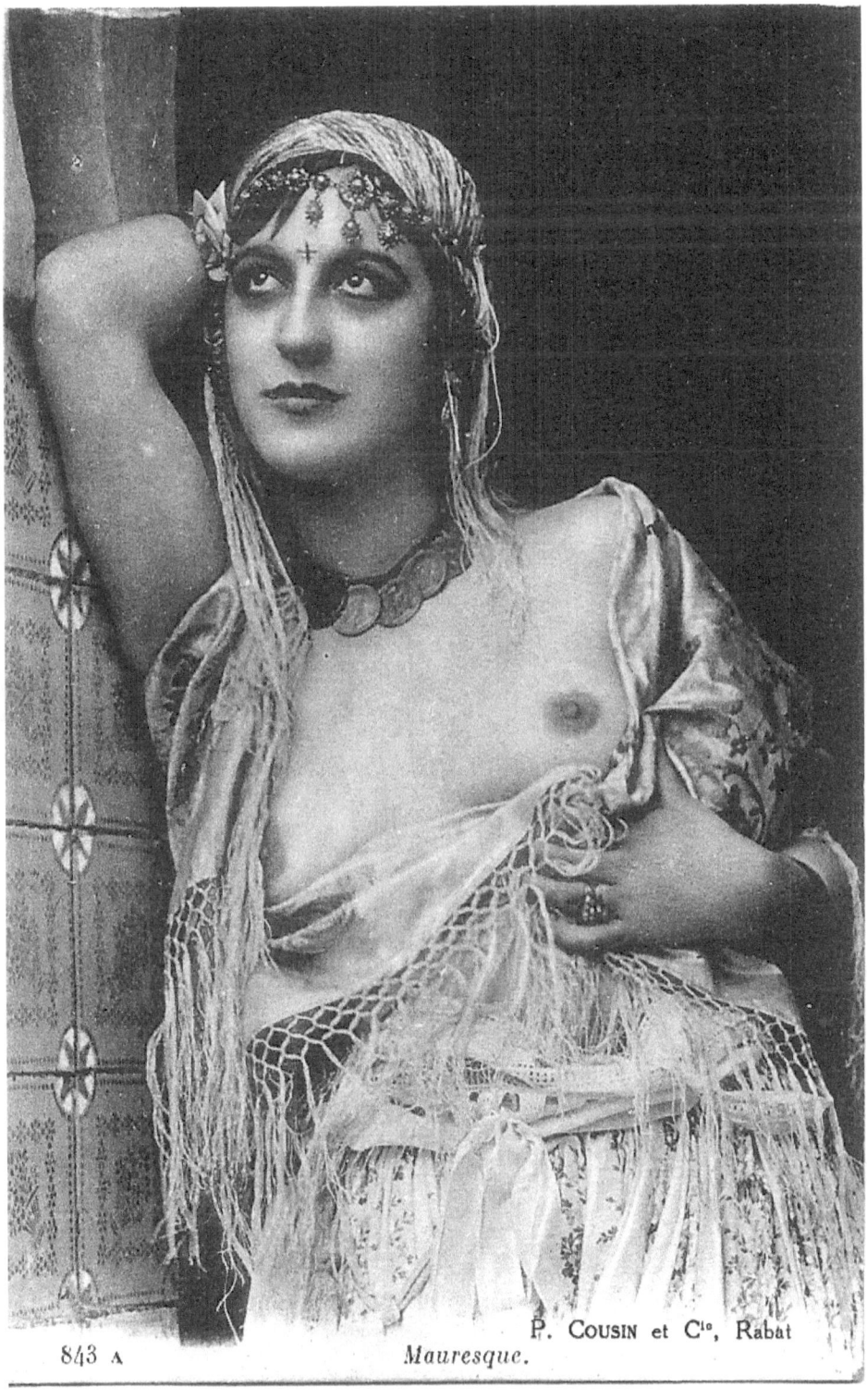

73. - MAROC. - Une Femme à Fez

24

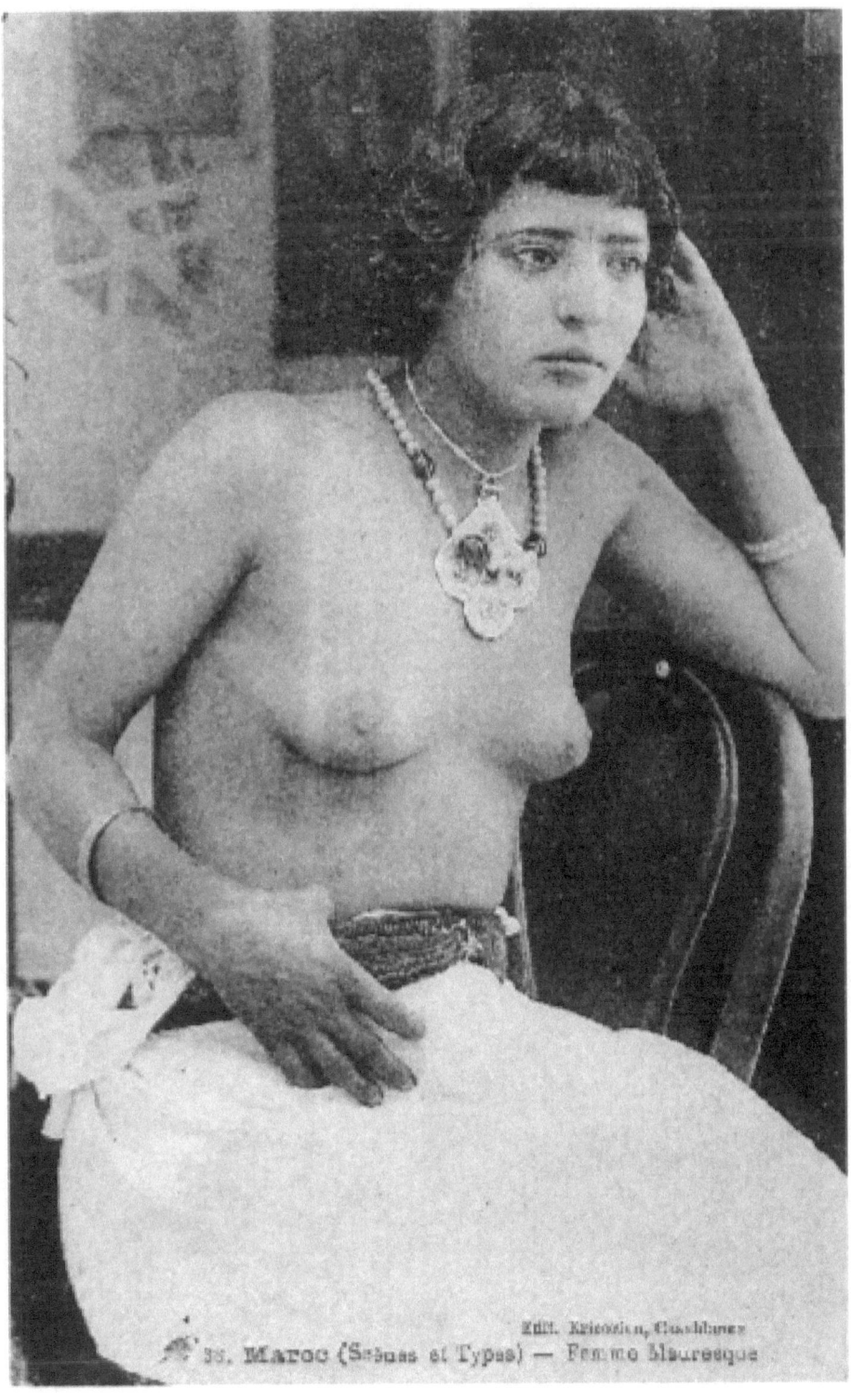

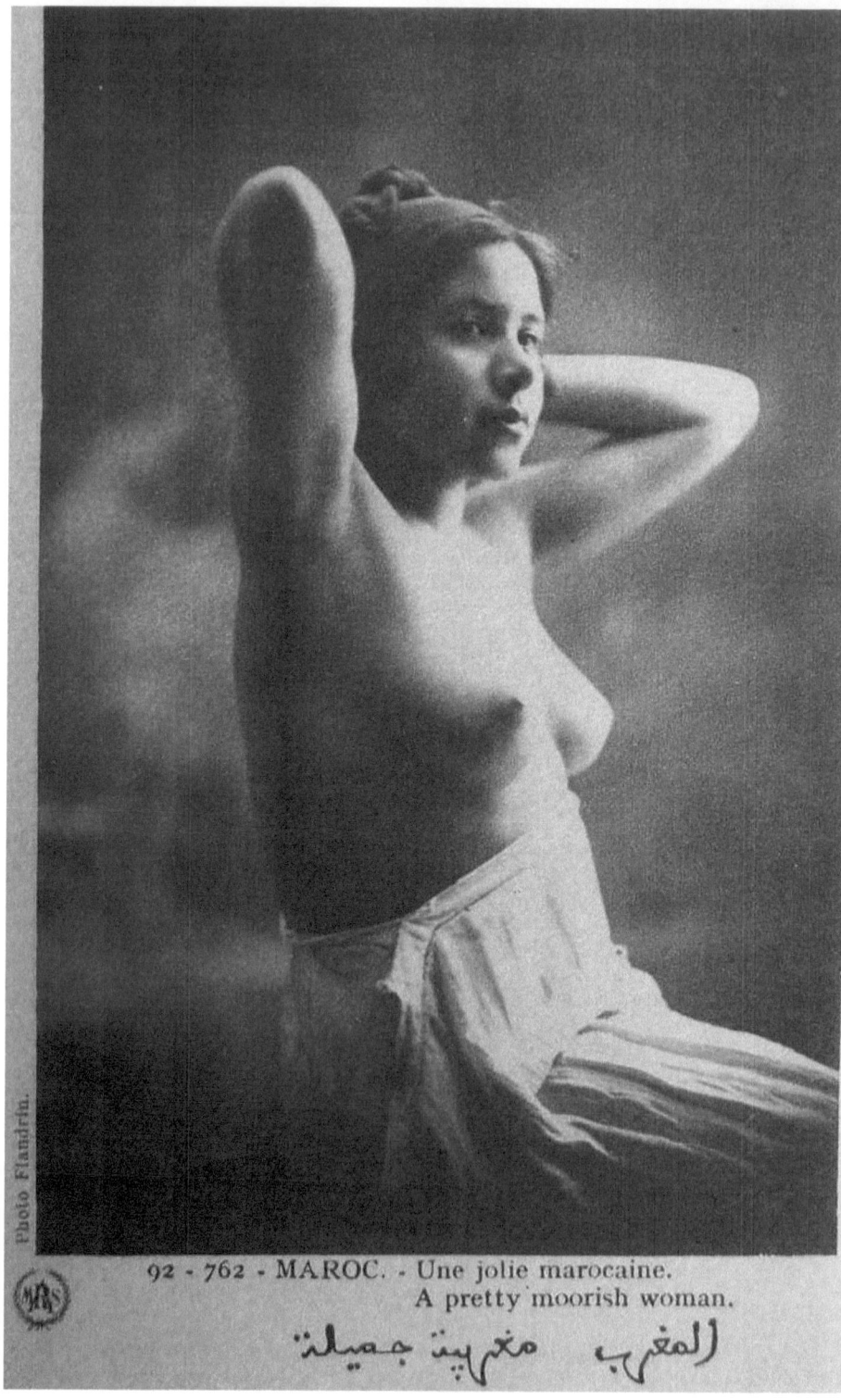

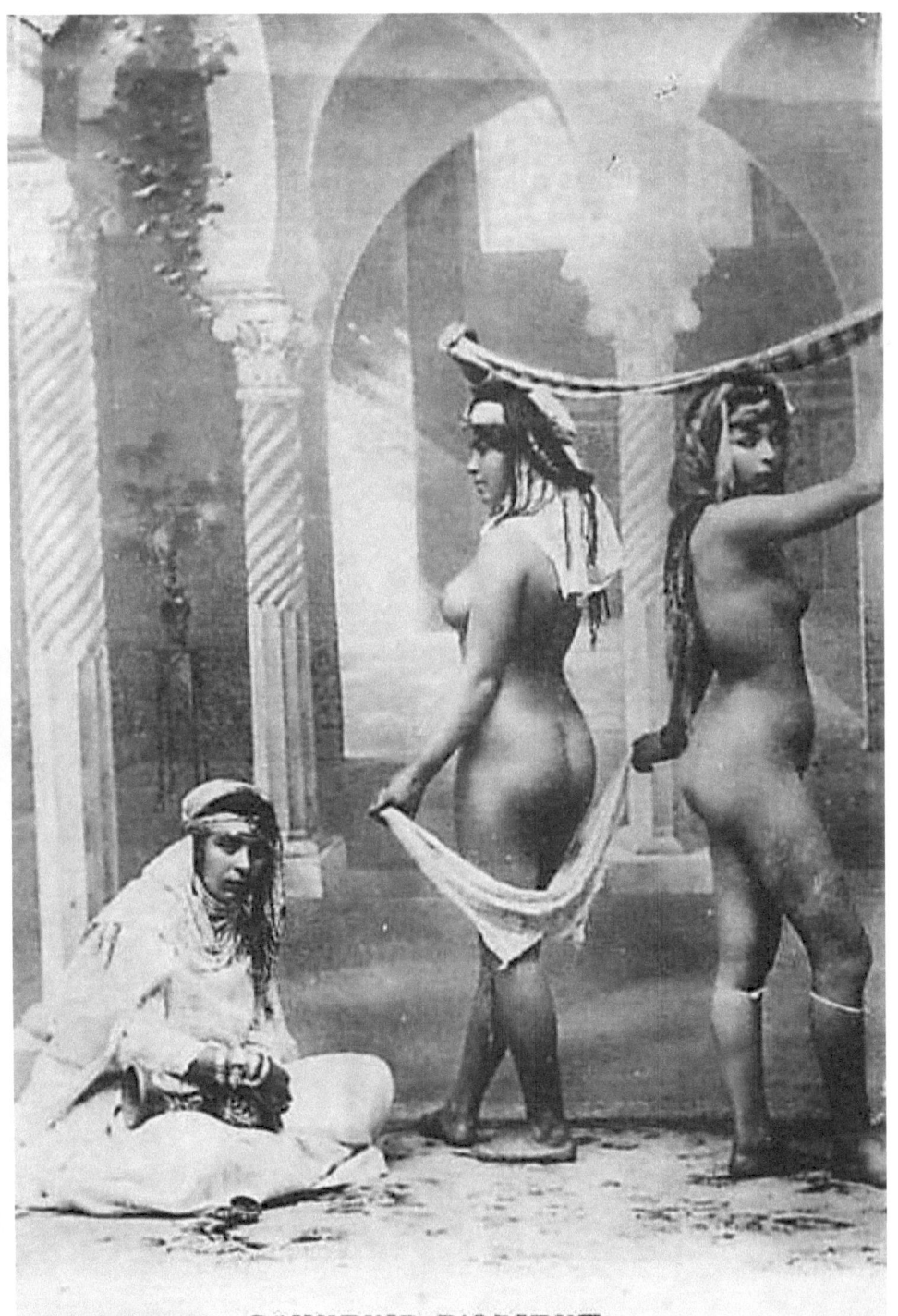

SOUVENIR D'ORIENT
Danse Orientale

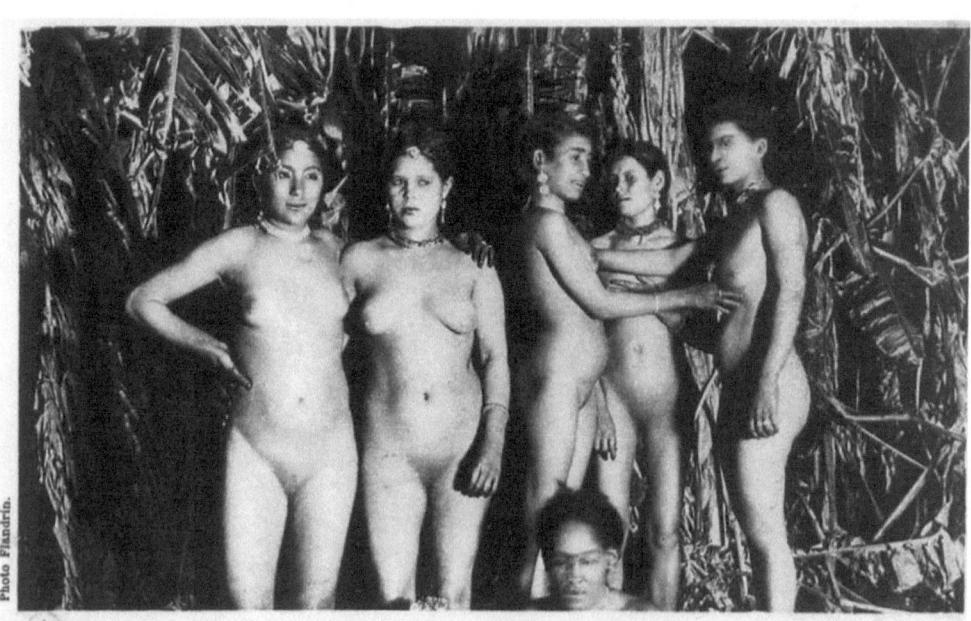

Photo Flandrin 713. MAROC — Le Sourire de Yamina !

Photo Flandria
712. MAROC
Au Quartier réservé - Une femme du Sud

Photo Flandrin 681. MAROC — La danse du ventre

Photo Flandrin 680. Femme Marocaine

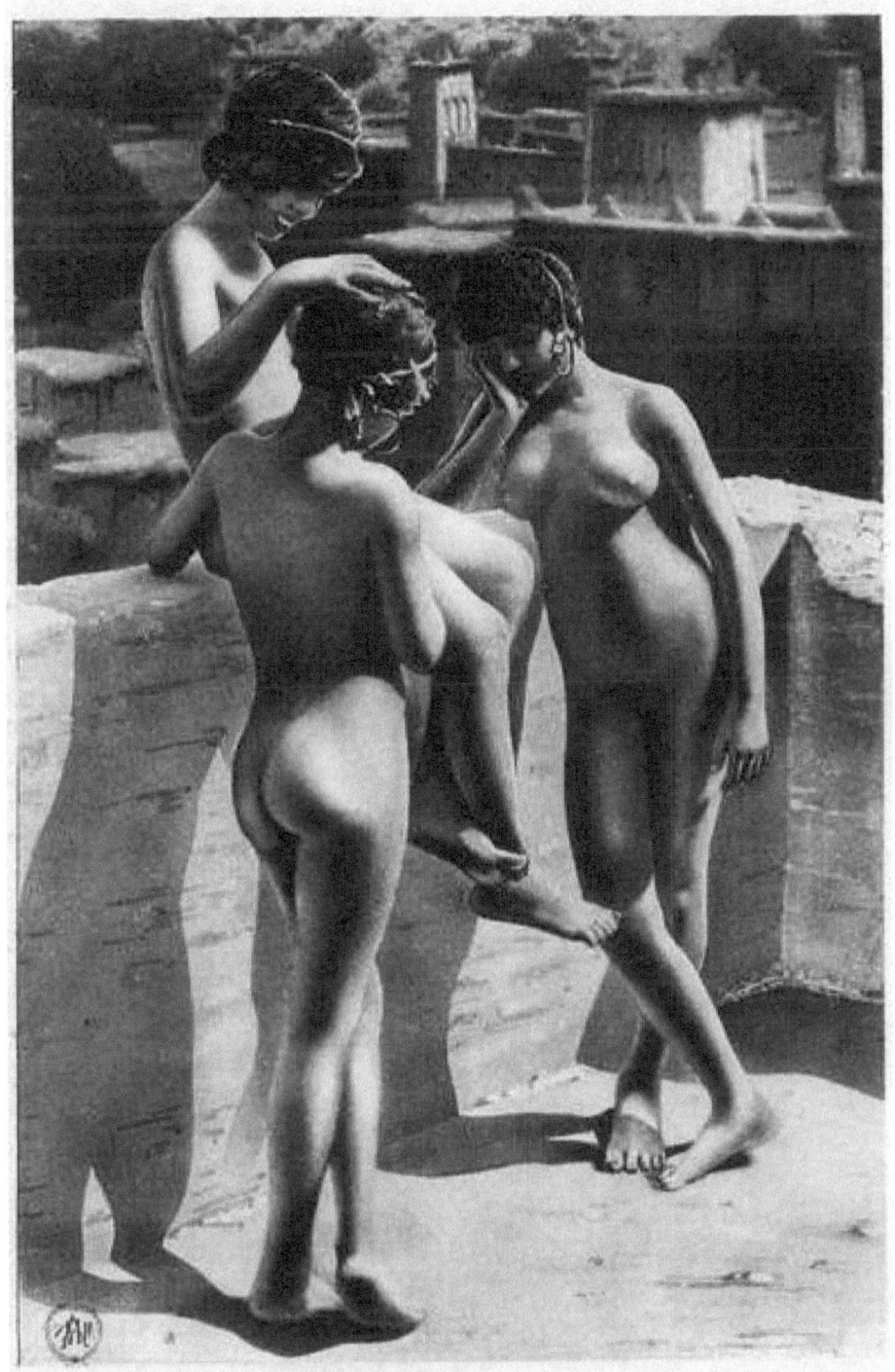

16. — ESCLAVES SUR LA TERRASSE D'UNE CASBAH FÉODALE.

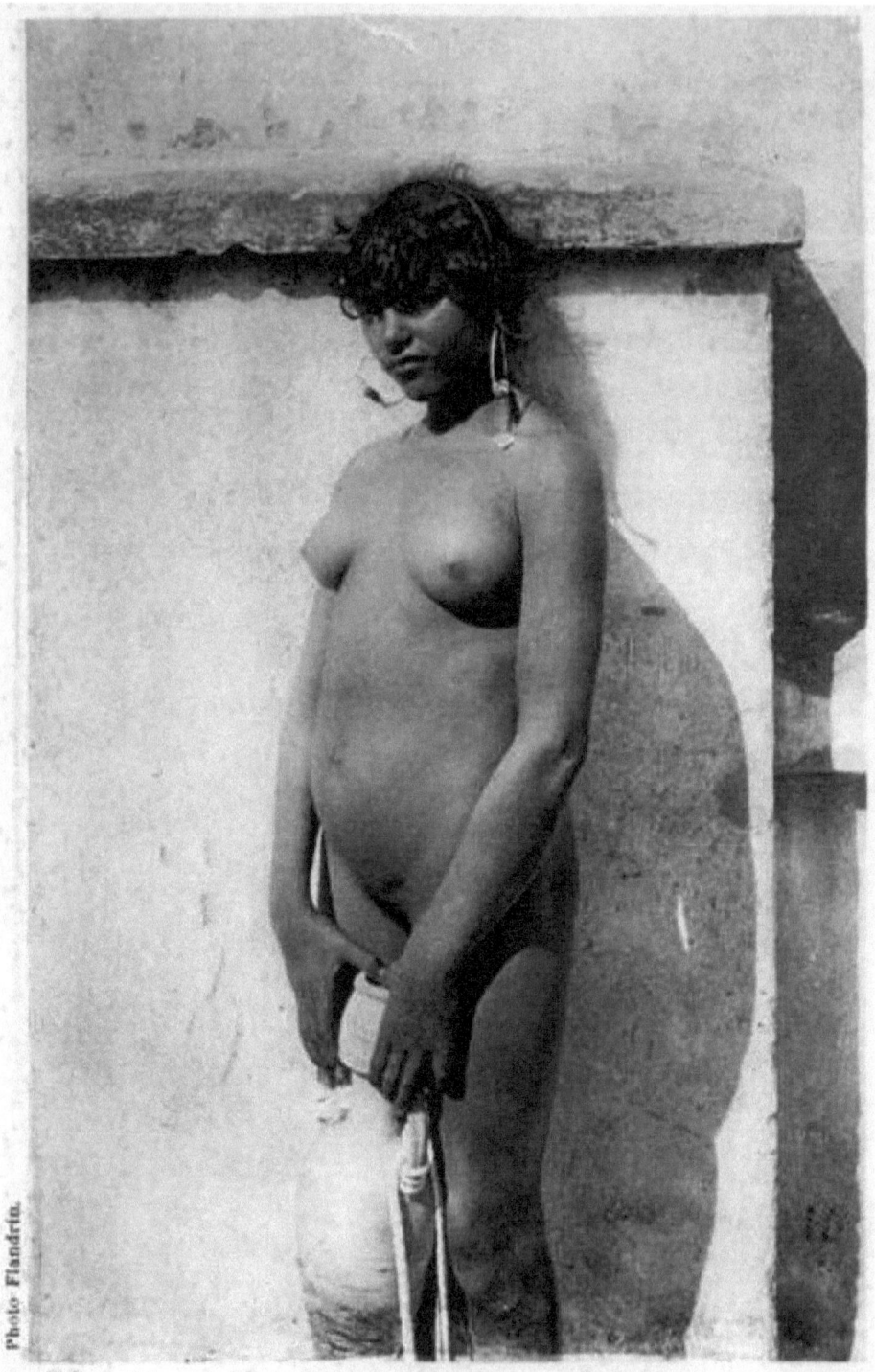
614. — ESCLAVE A LA FONTAINE.

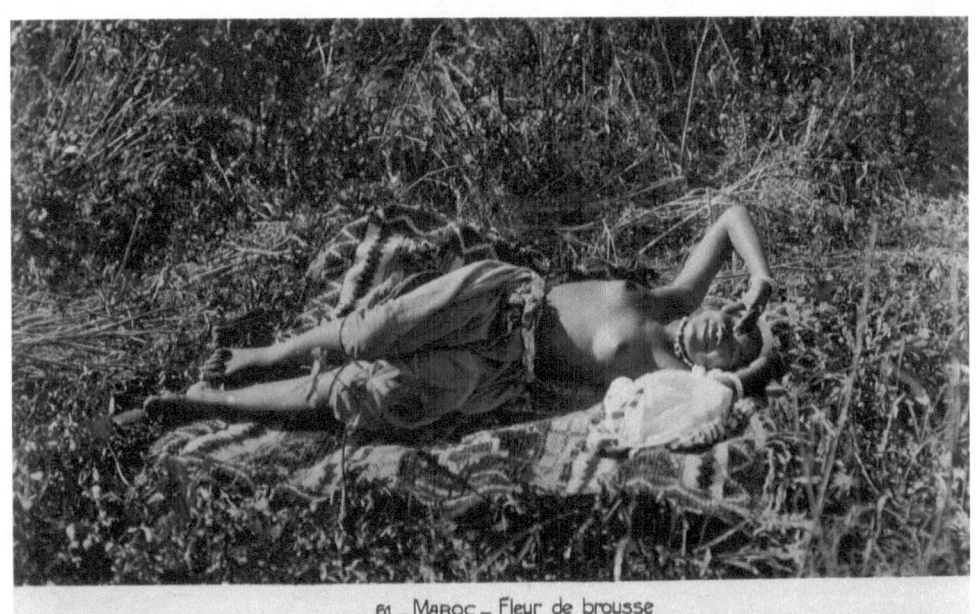

Photo Flandrin — 589. - MAROC — Jeune berbère nue.

61 — MAROC — Fleur de brousse
Photo Flandrin — Reprod. Interd.

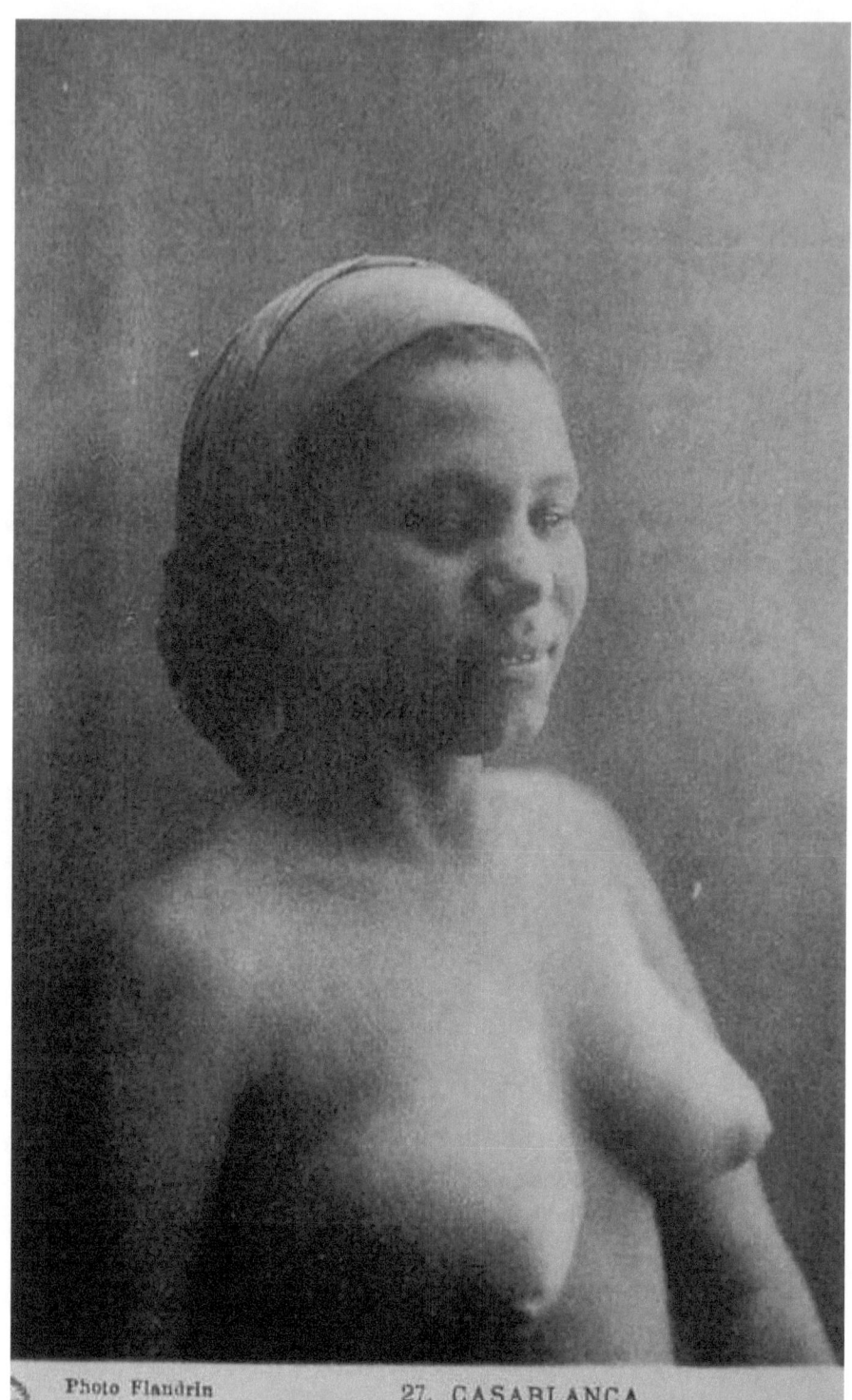

Photo Flandrin 27. CASABLANCA
Le Quartier réservé - Une Servante

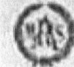

Photo Flandrin 26. CASABLANCA
Au Quartier réservé - Une hétaïre de luxe

23. CASABLANCA
Le quartier réservé - Une tangéroise

Photo Flandrin 20. CASABLANCA
Le Quartier réservé - Une jolie Mauresque

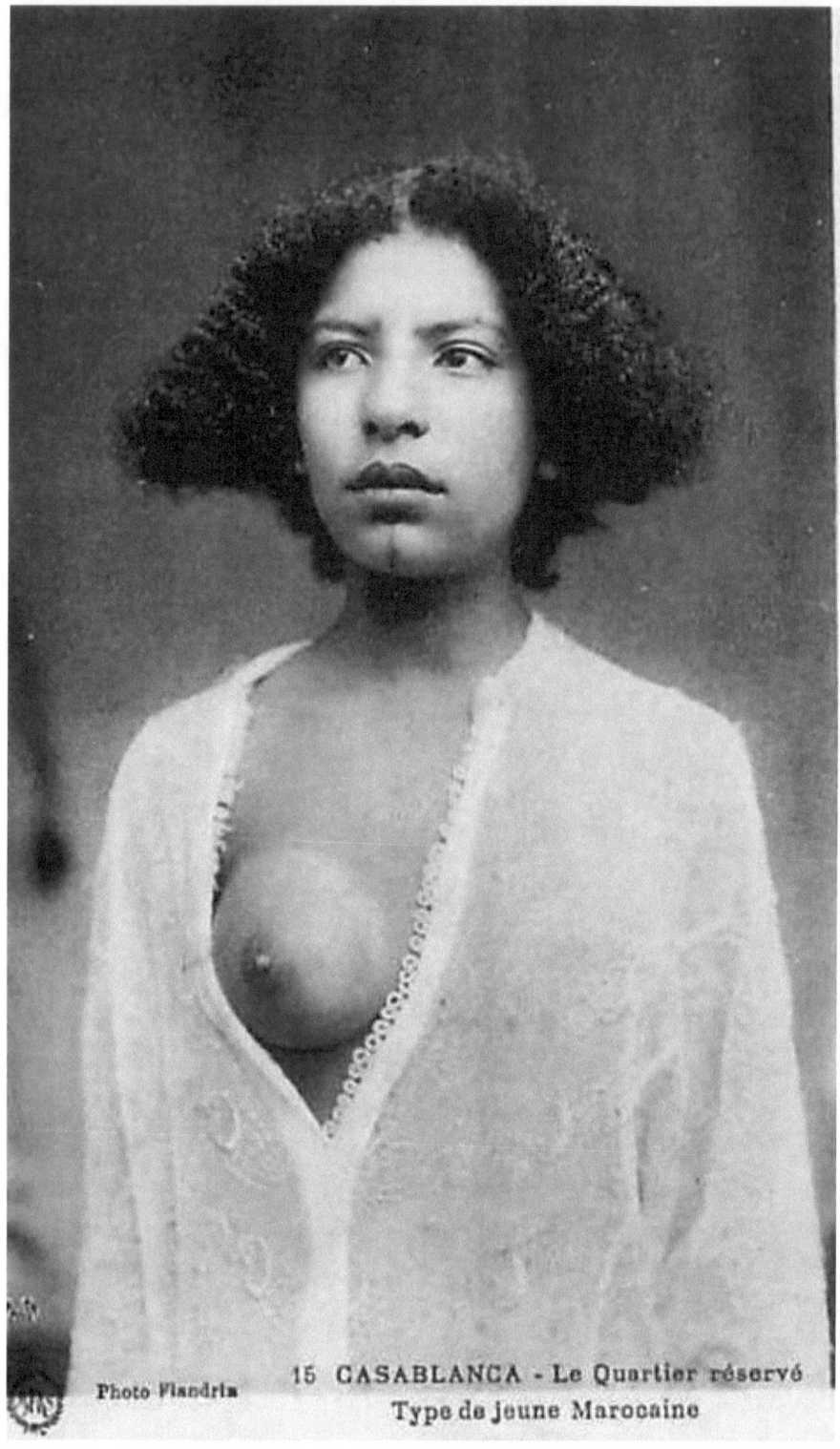

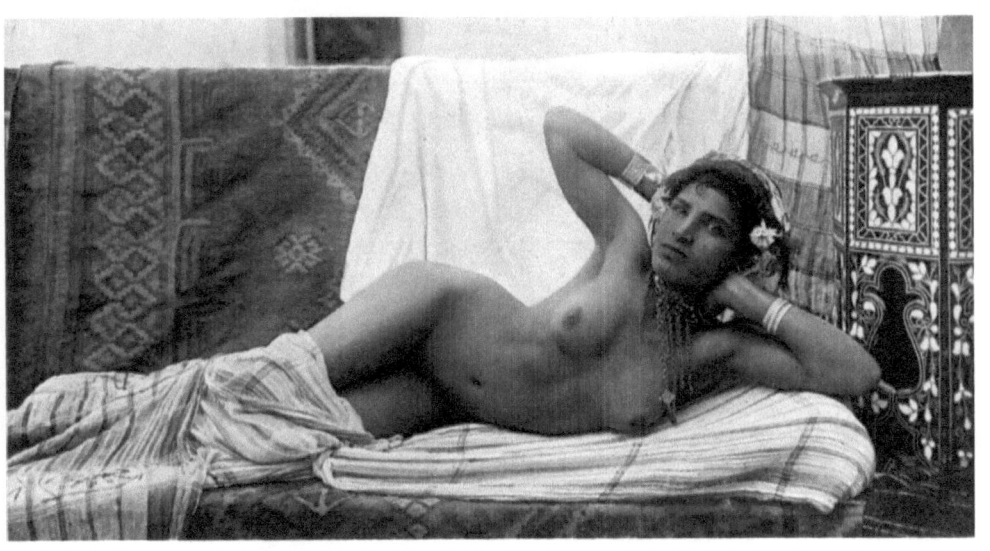

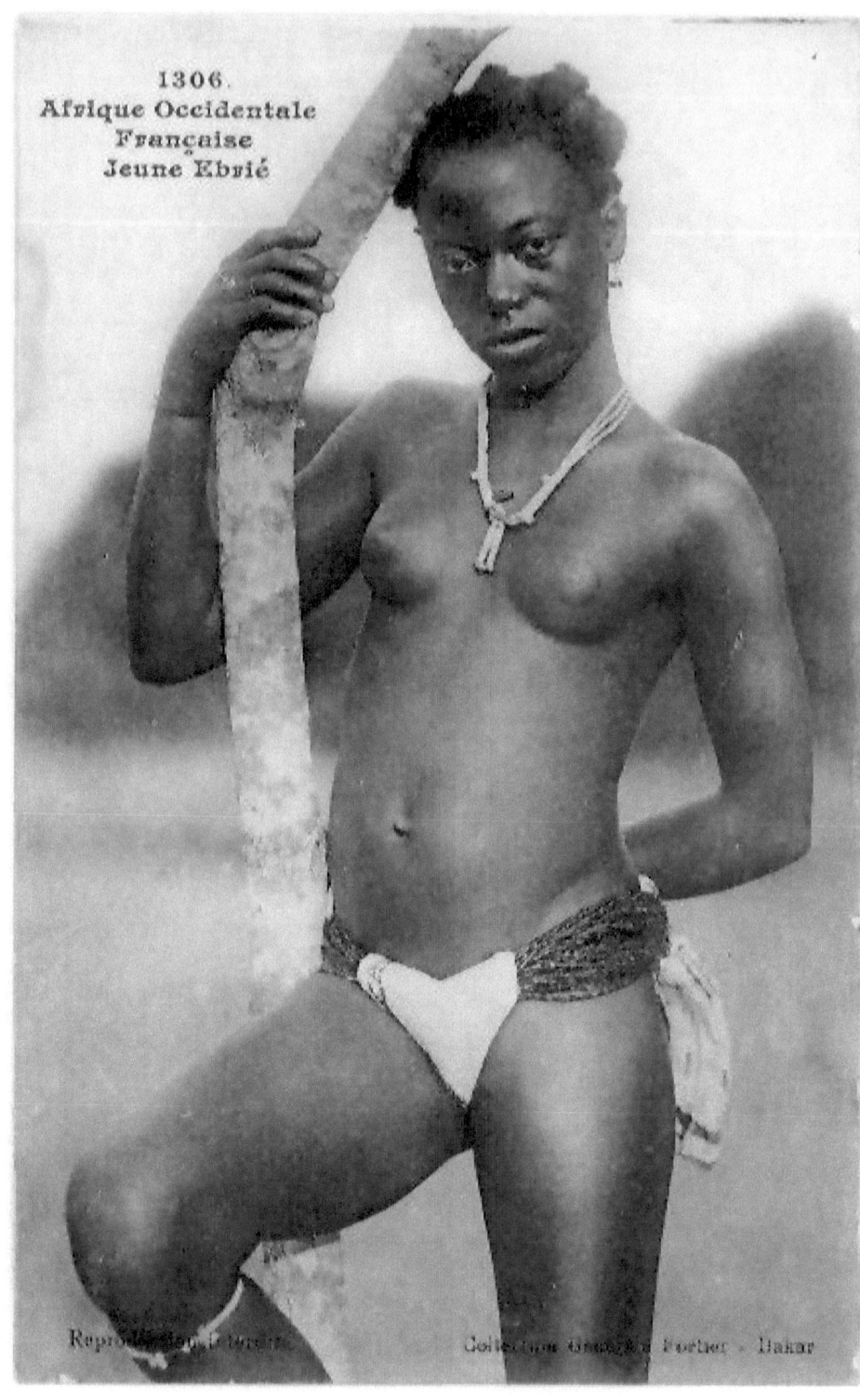

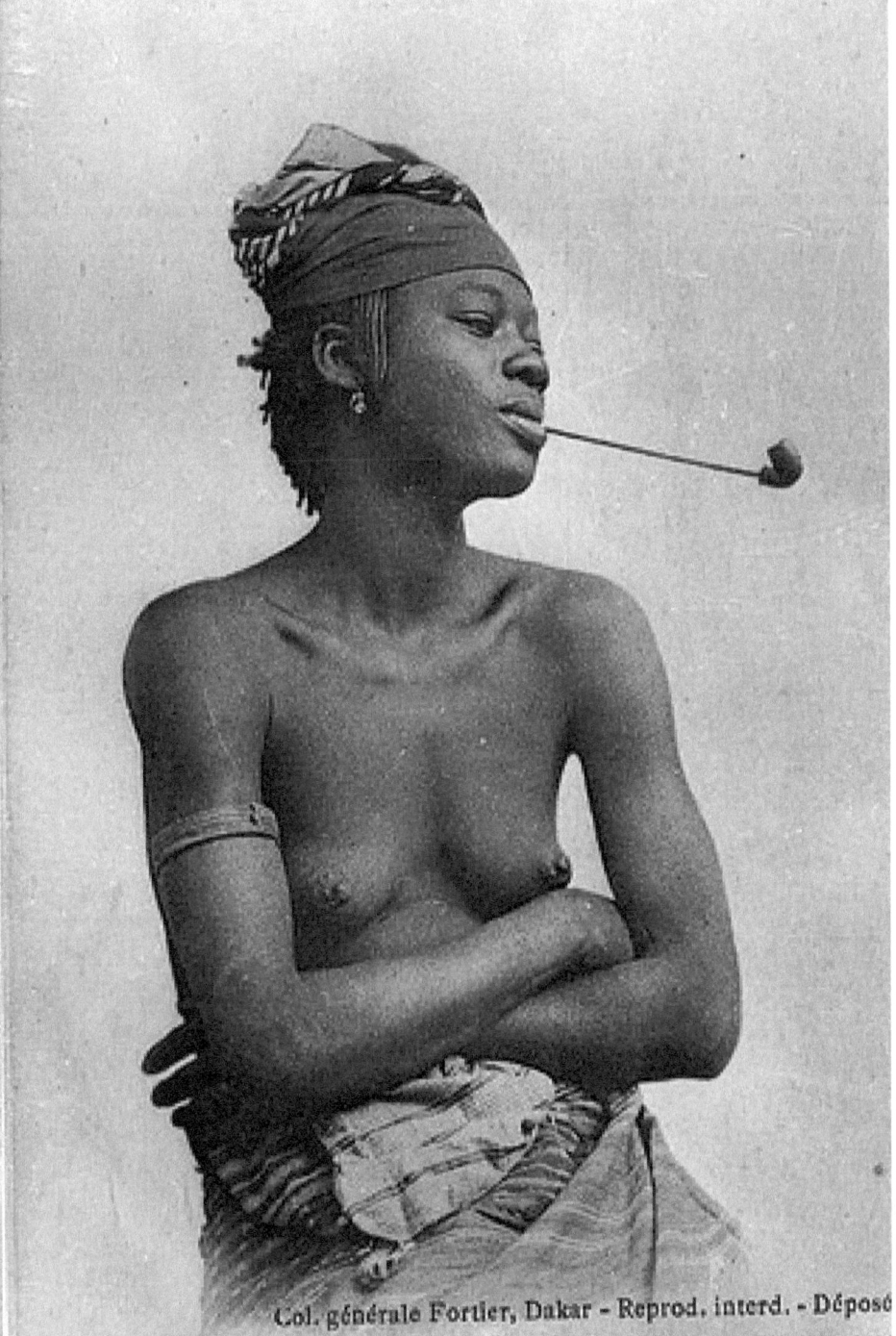

Col. générale Fortier, Dakar - Reprod. interd. - Déposé
1065. Afrique Occidentale - SÉNÉGAL — Femme "Ouolof"

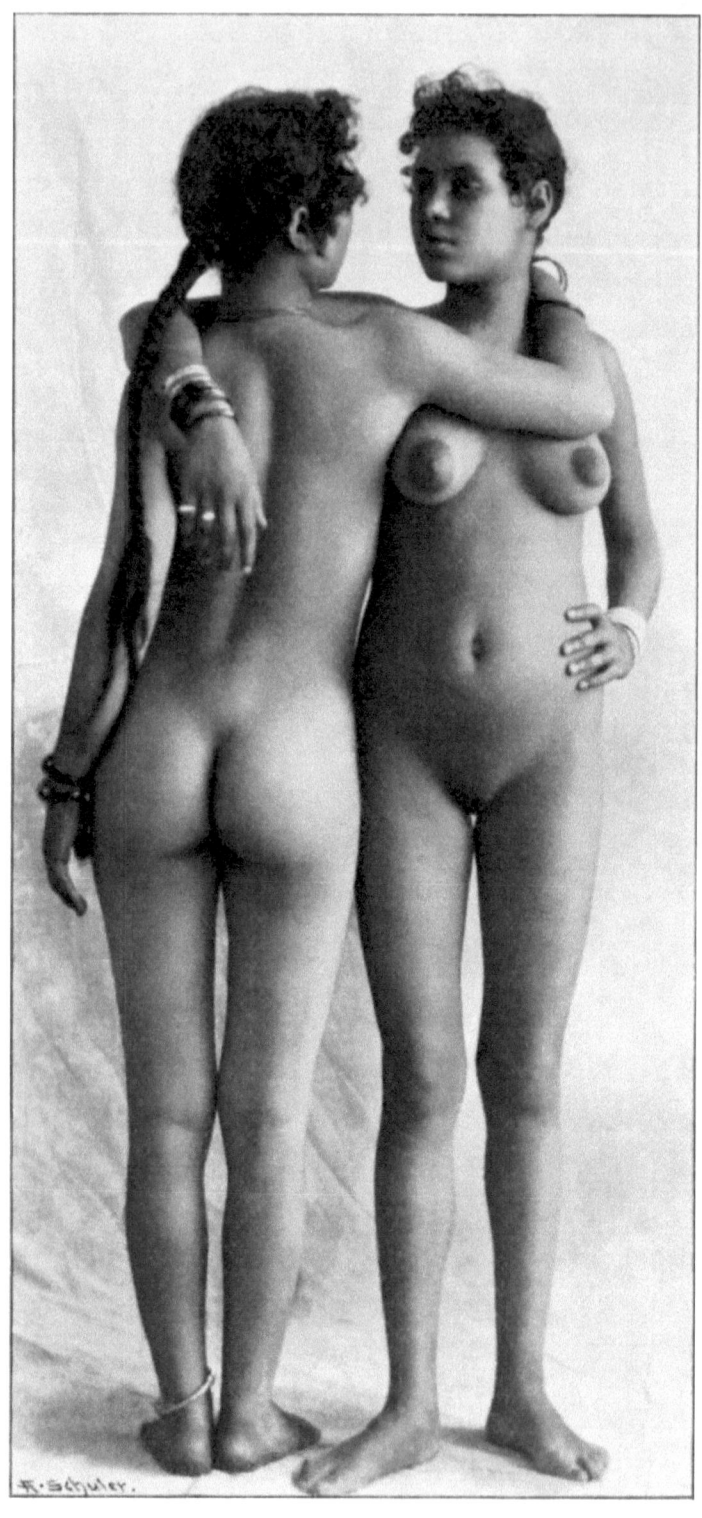

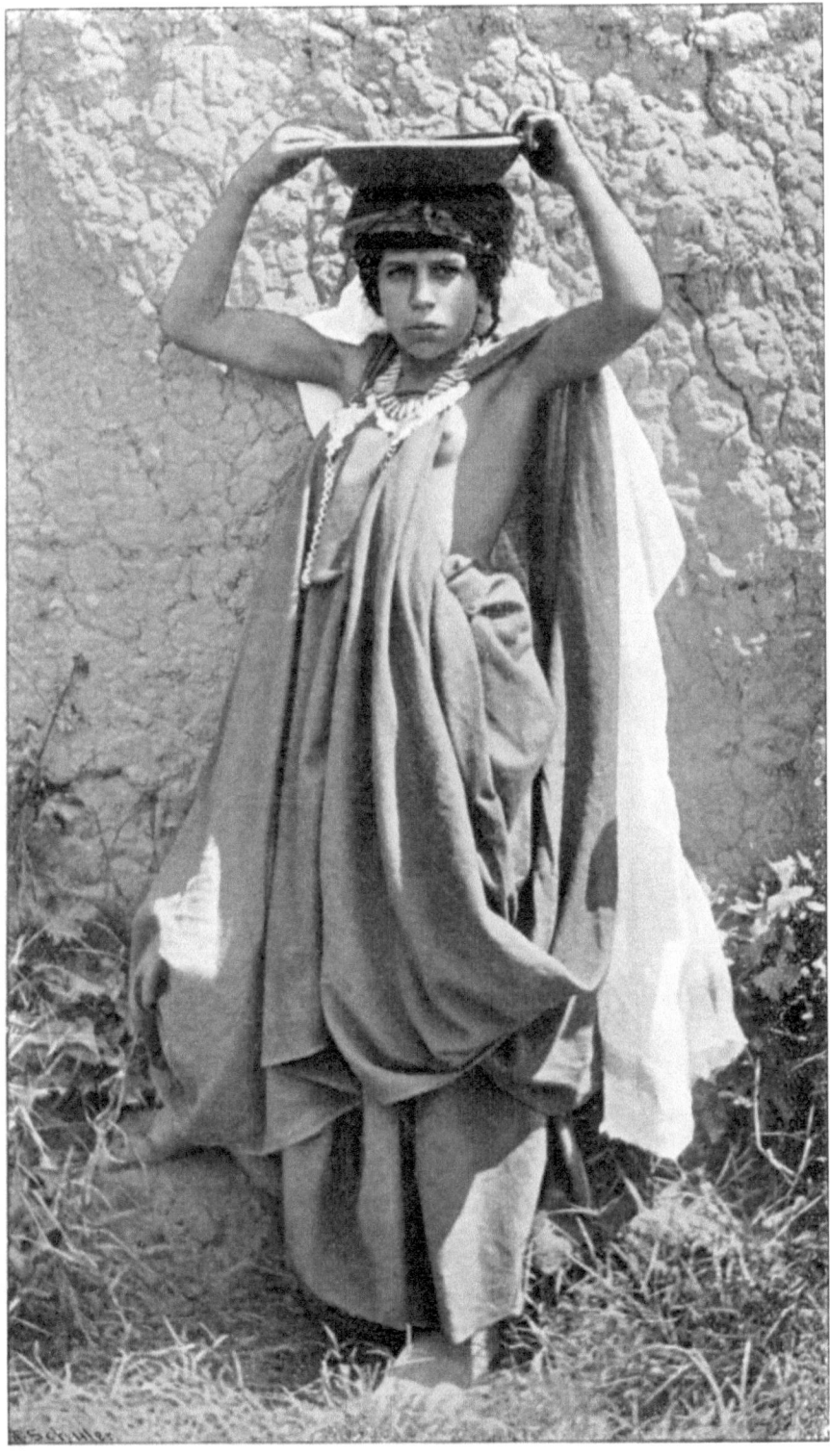

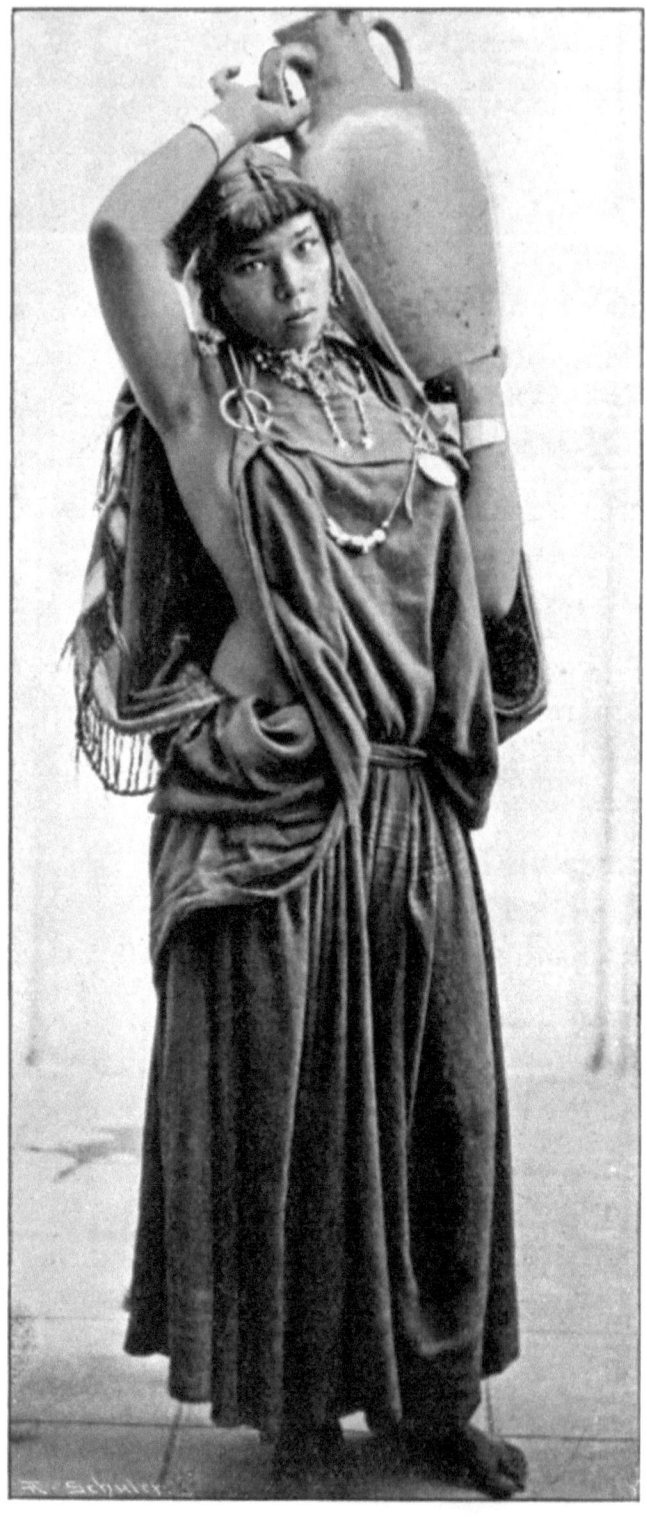

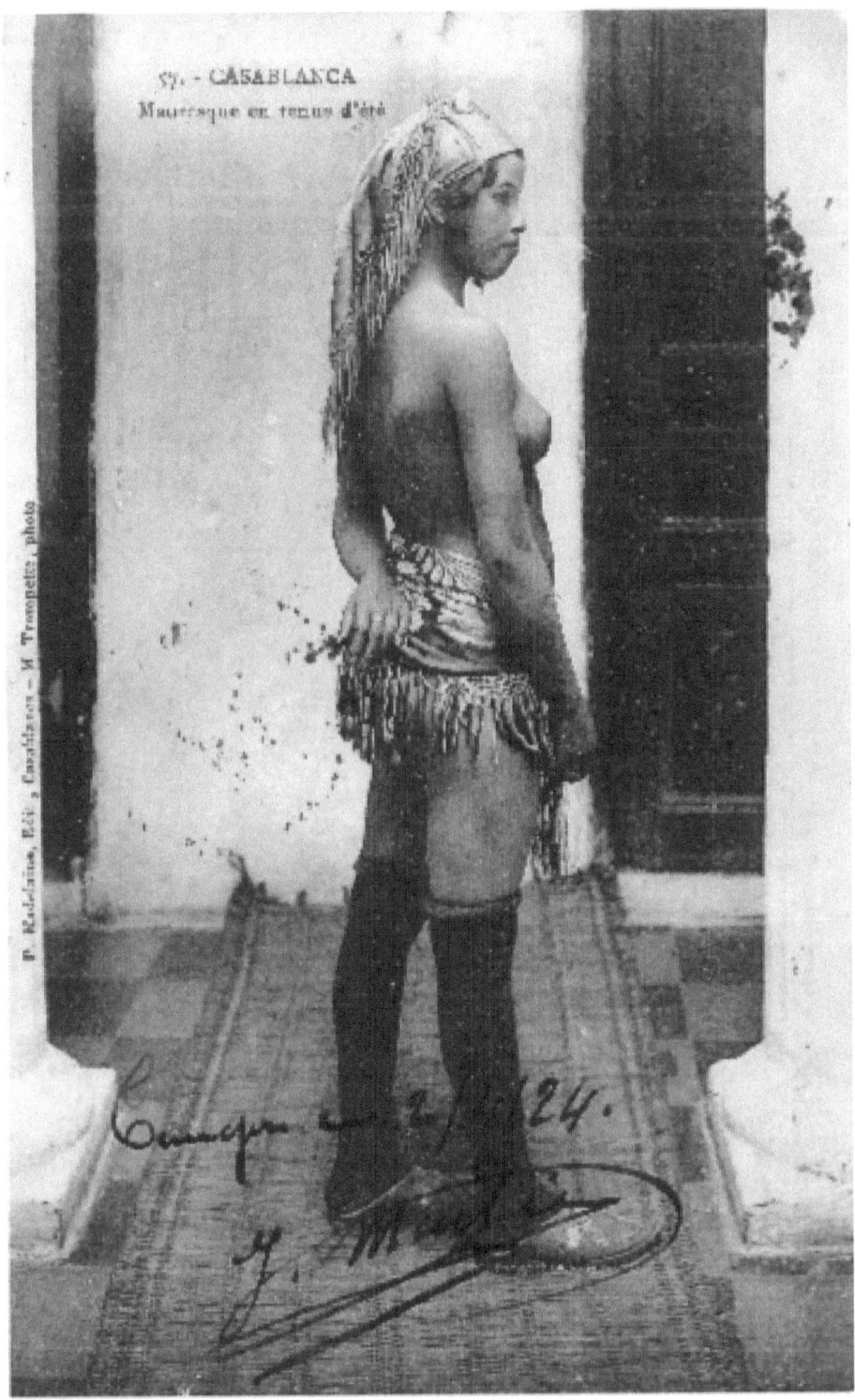

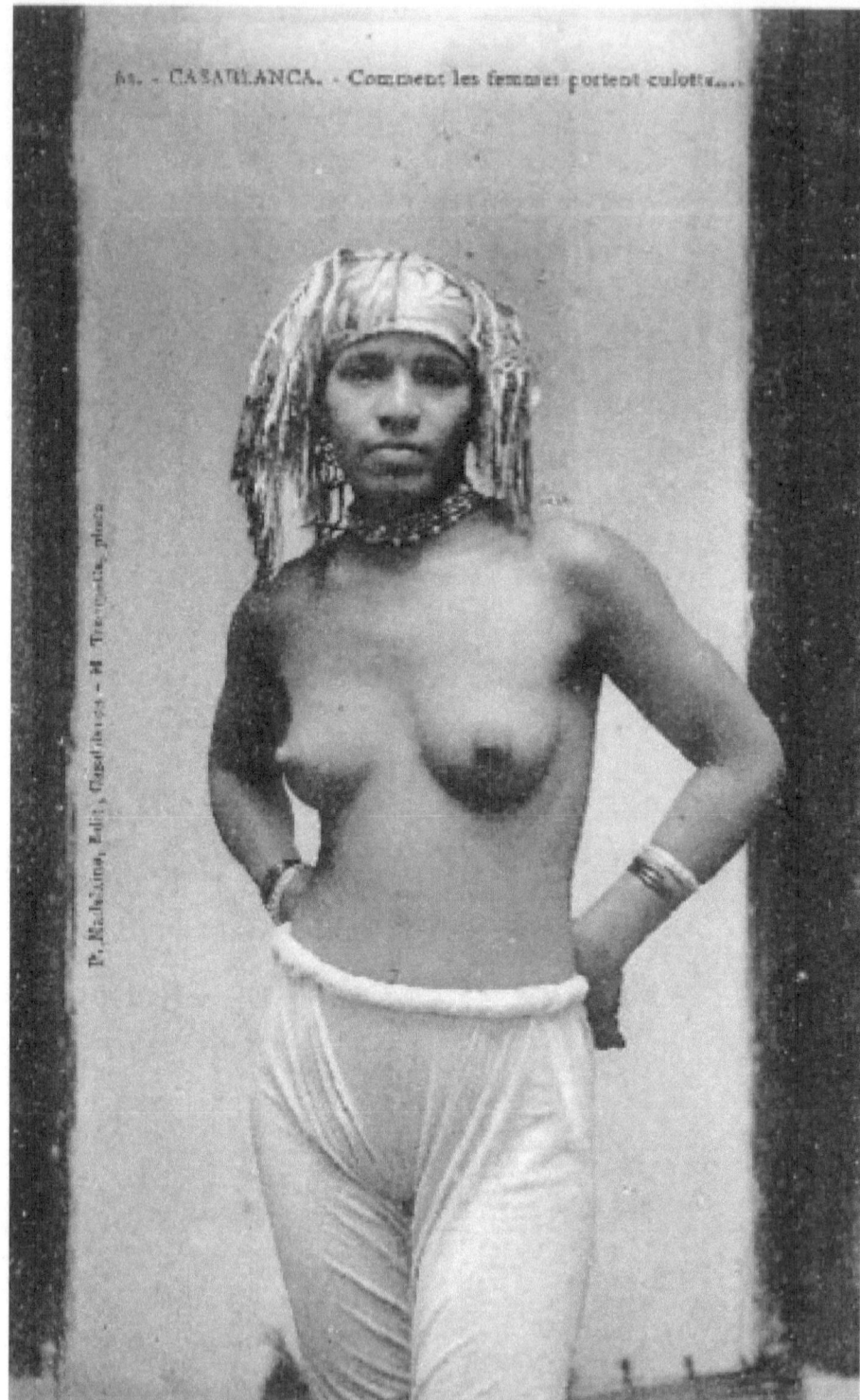

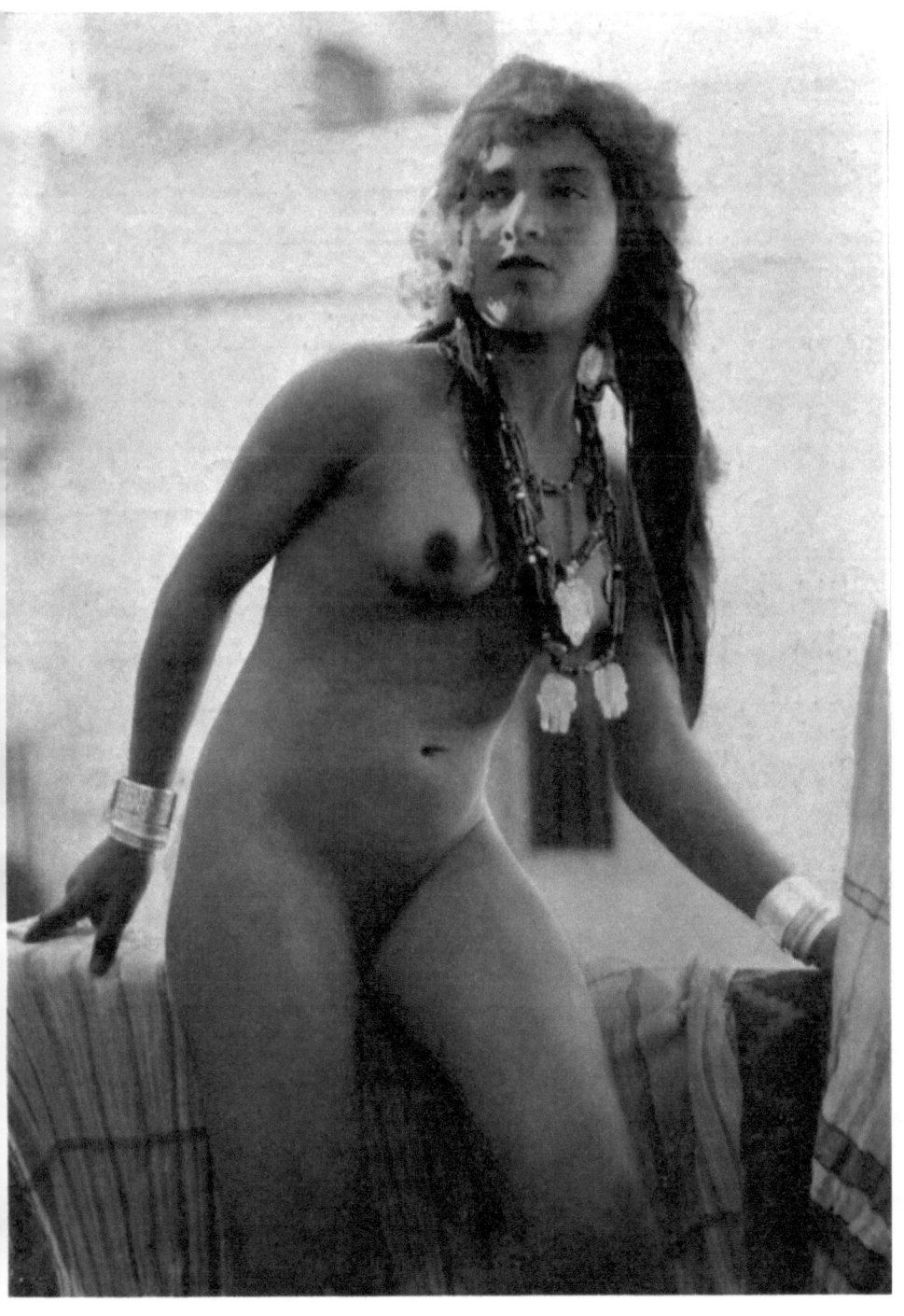

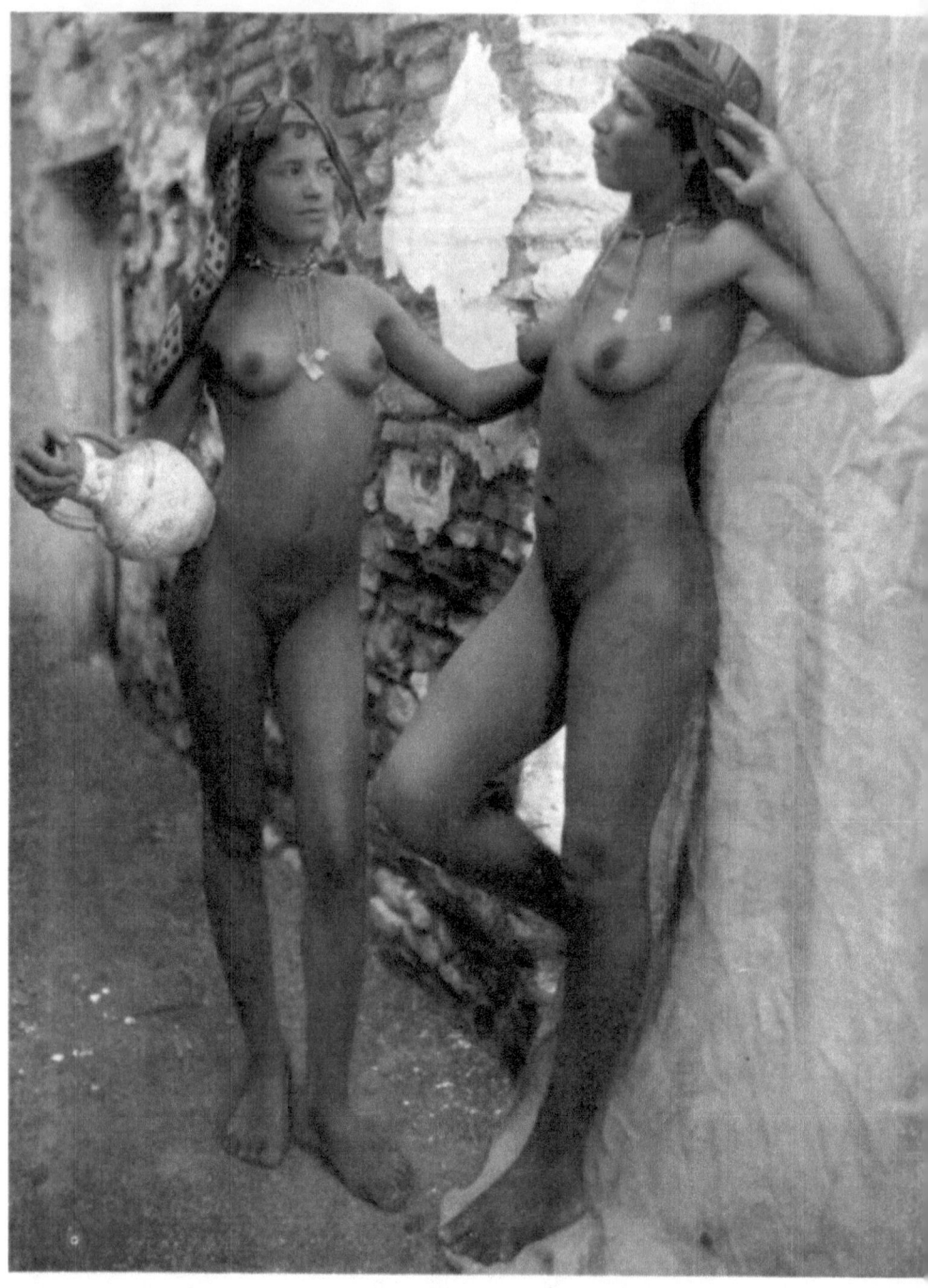

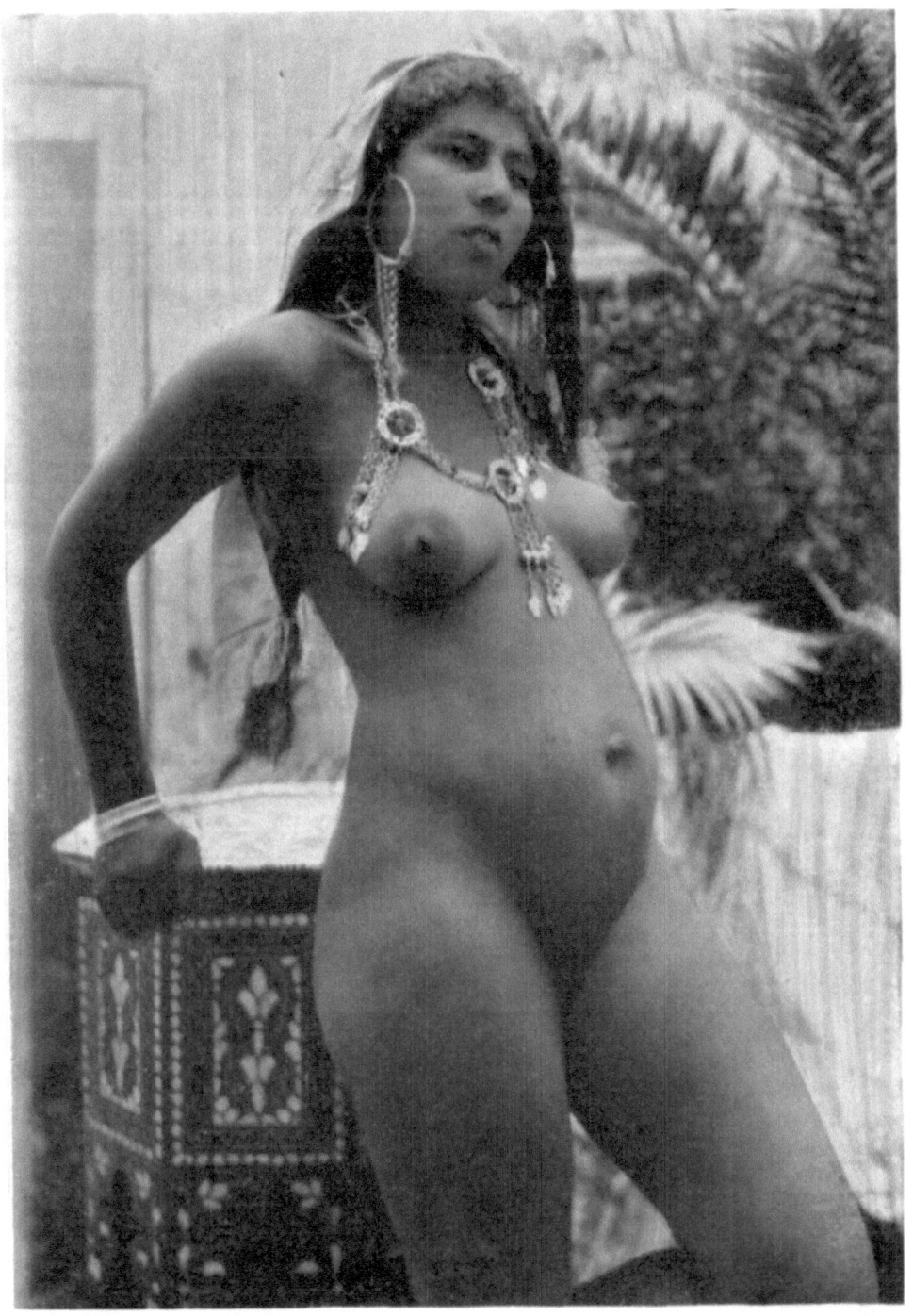

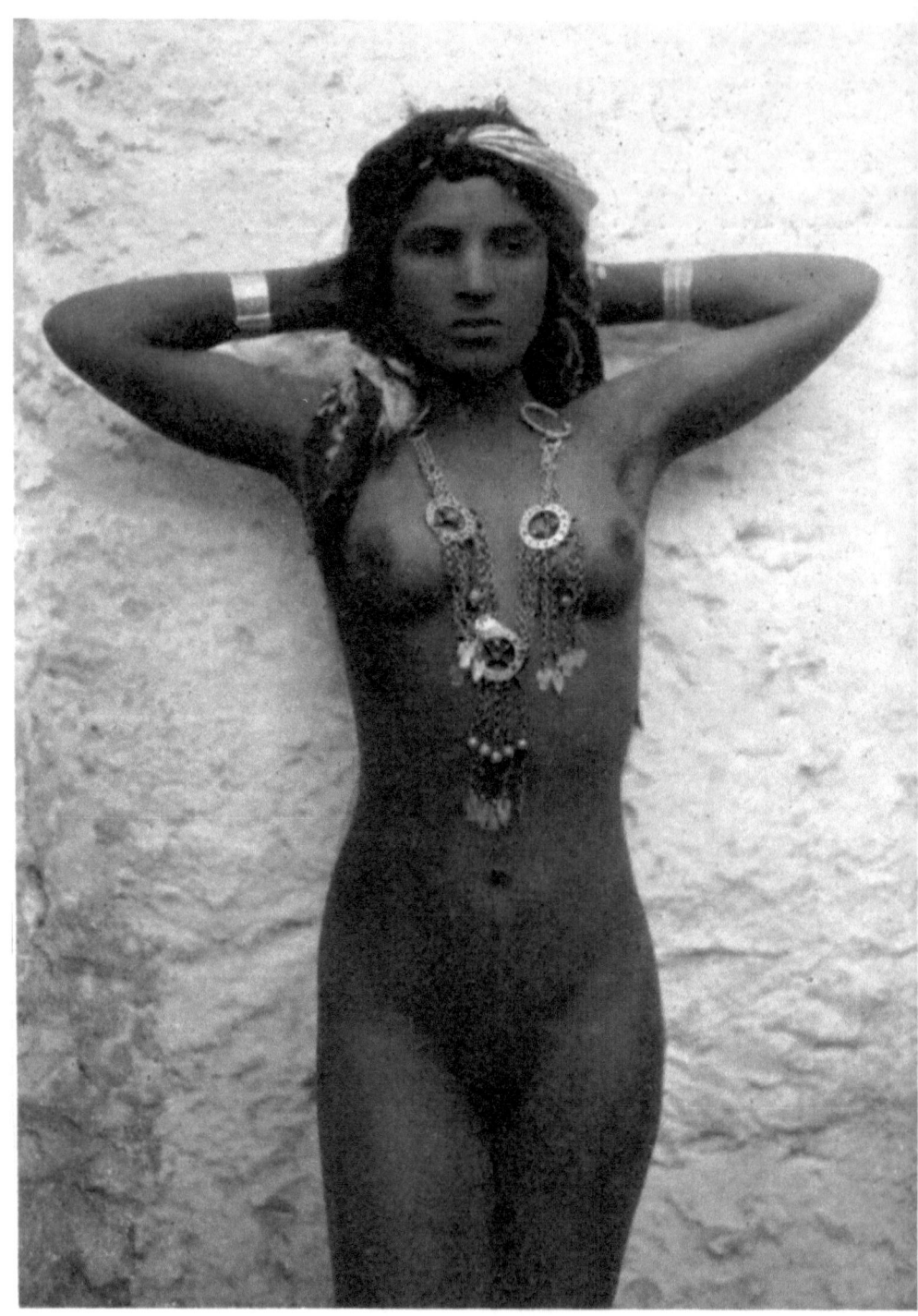

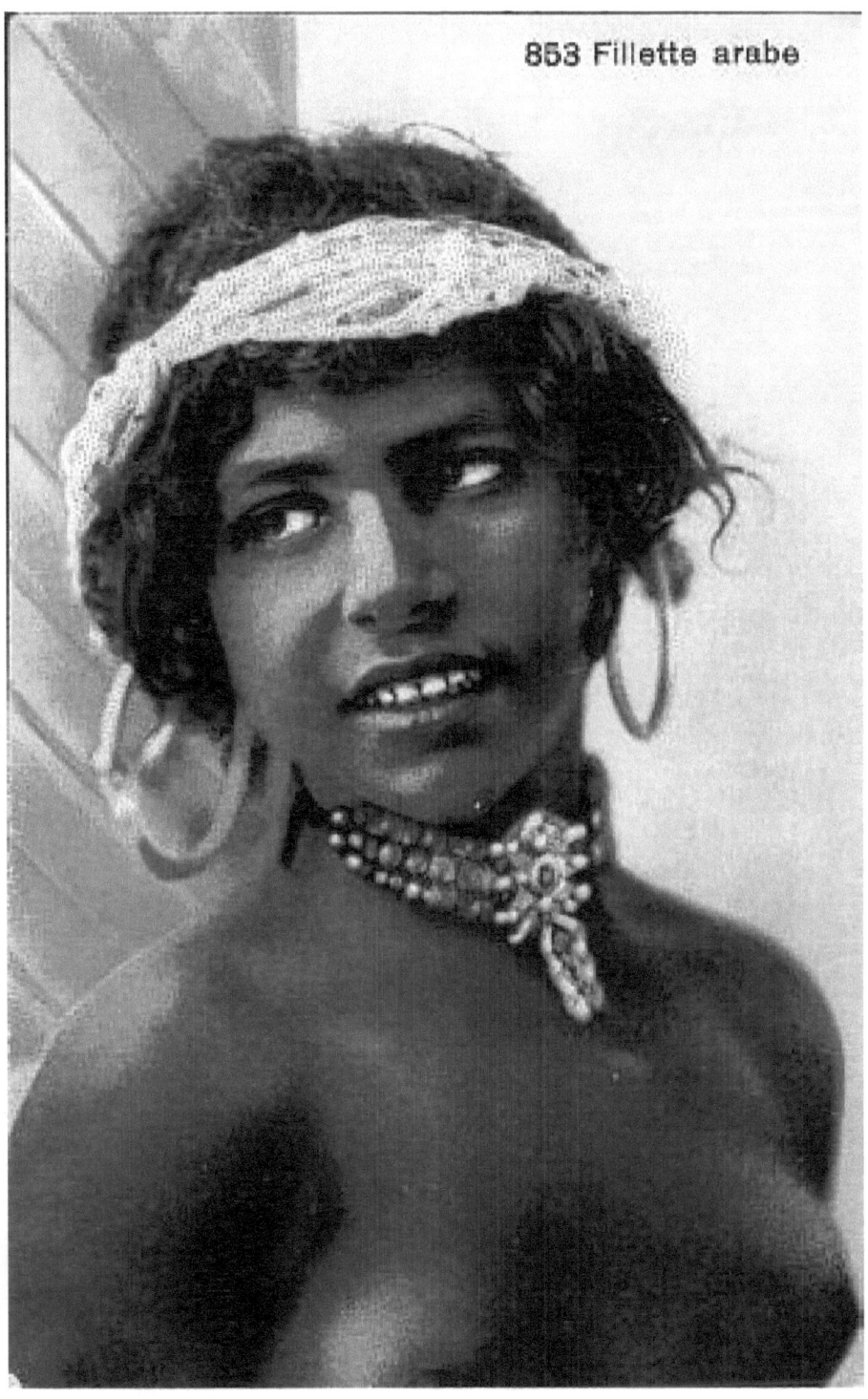
853 Fillette arabe

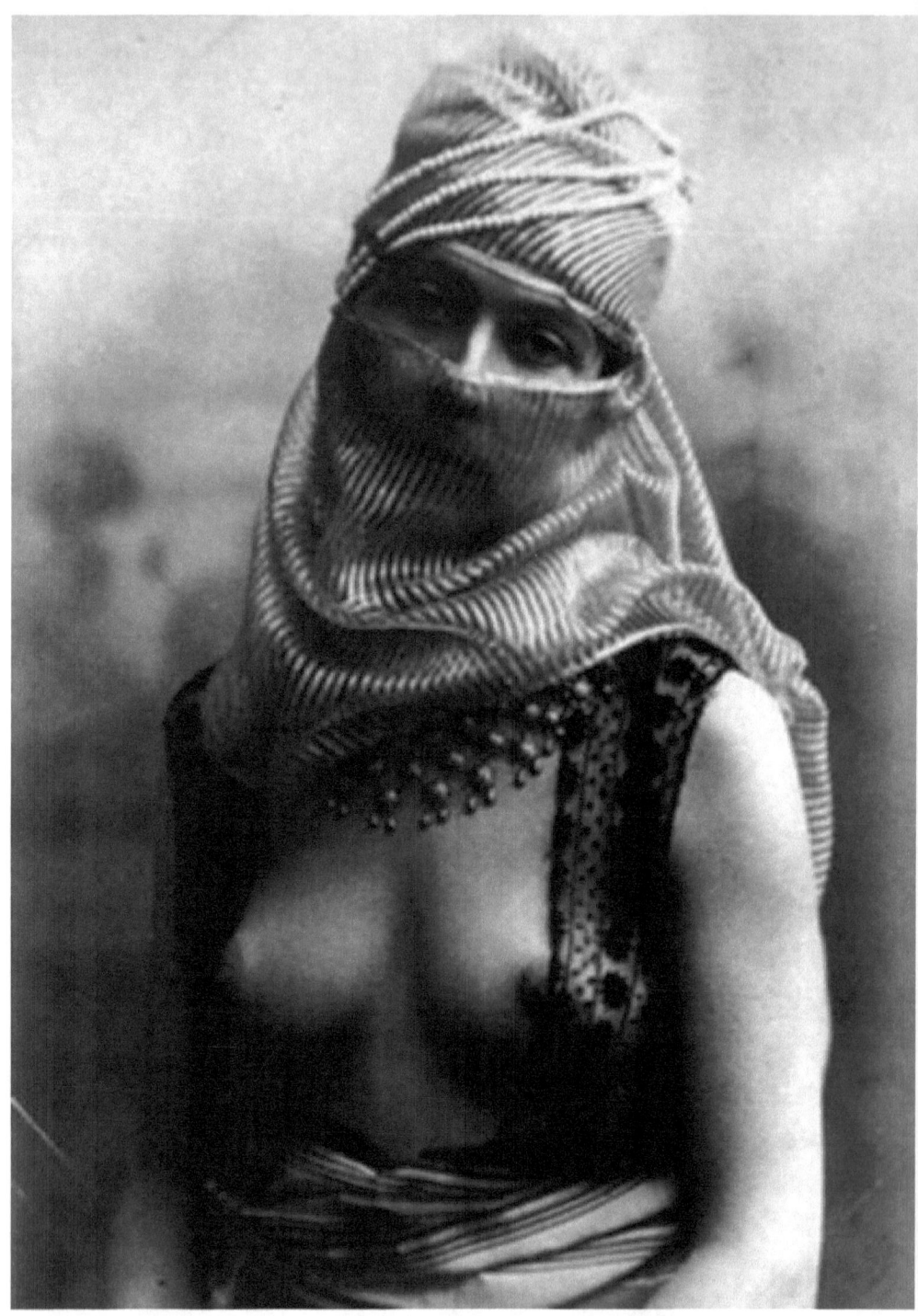

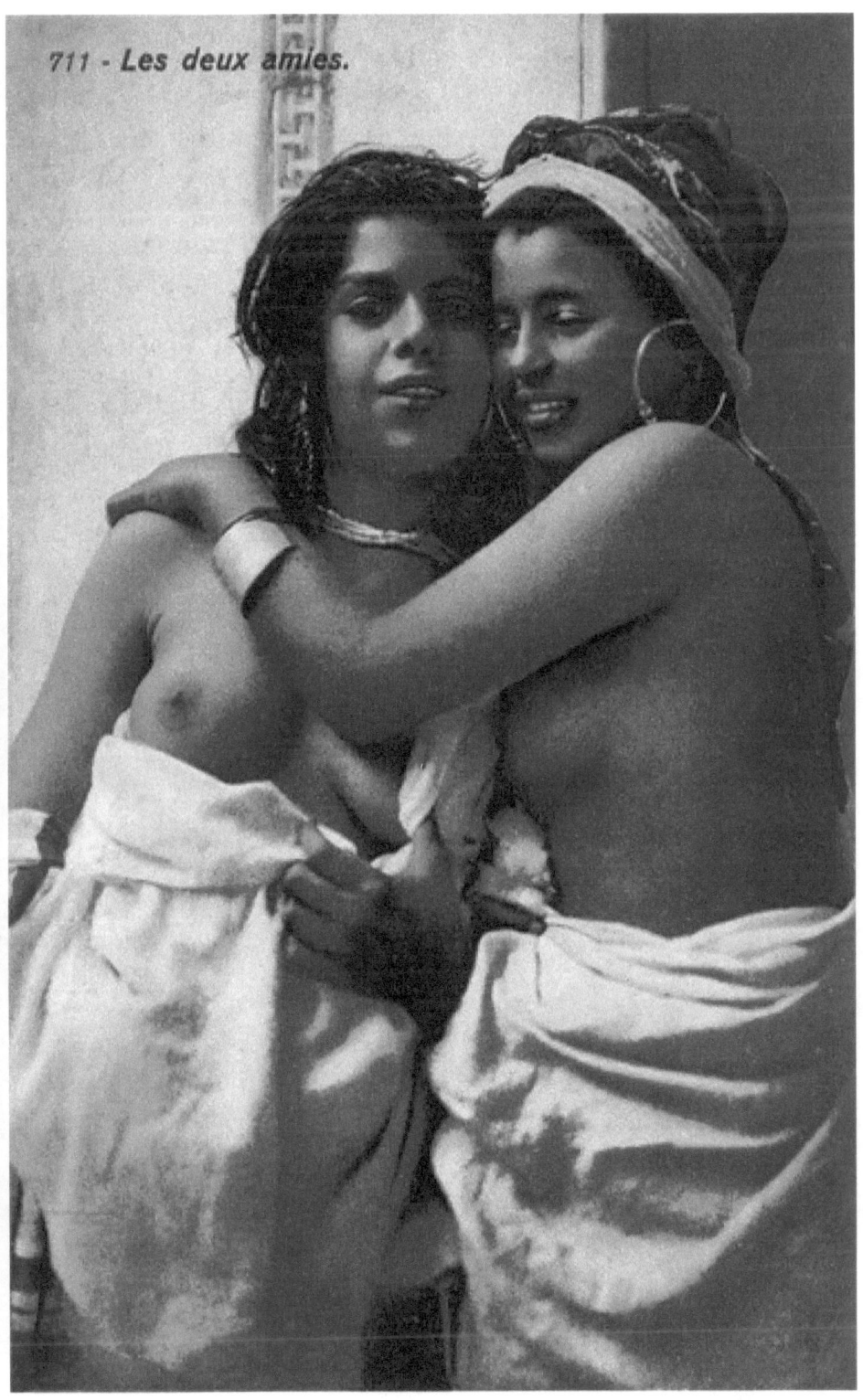

711 - Les deux amies.

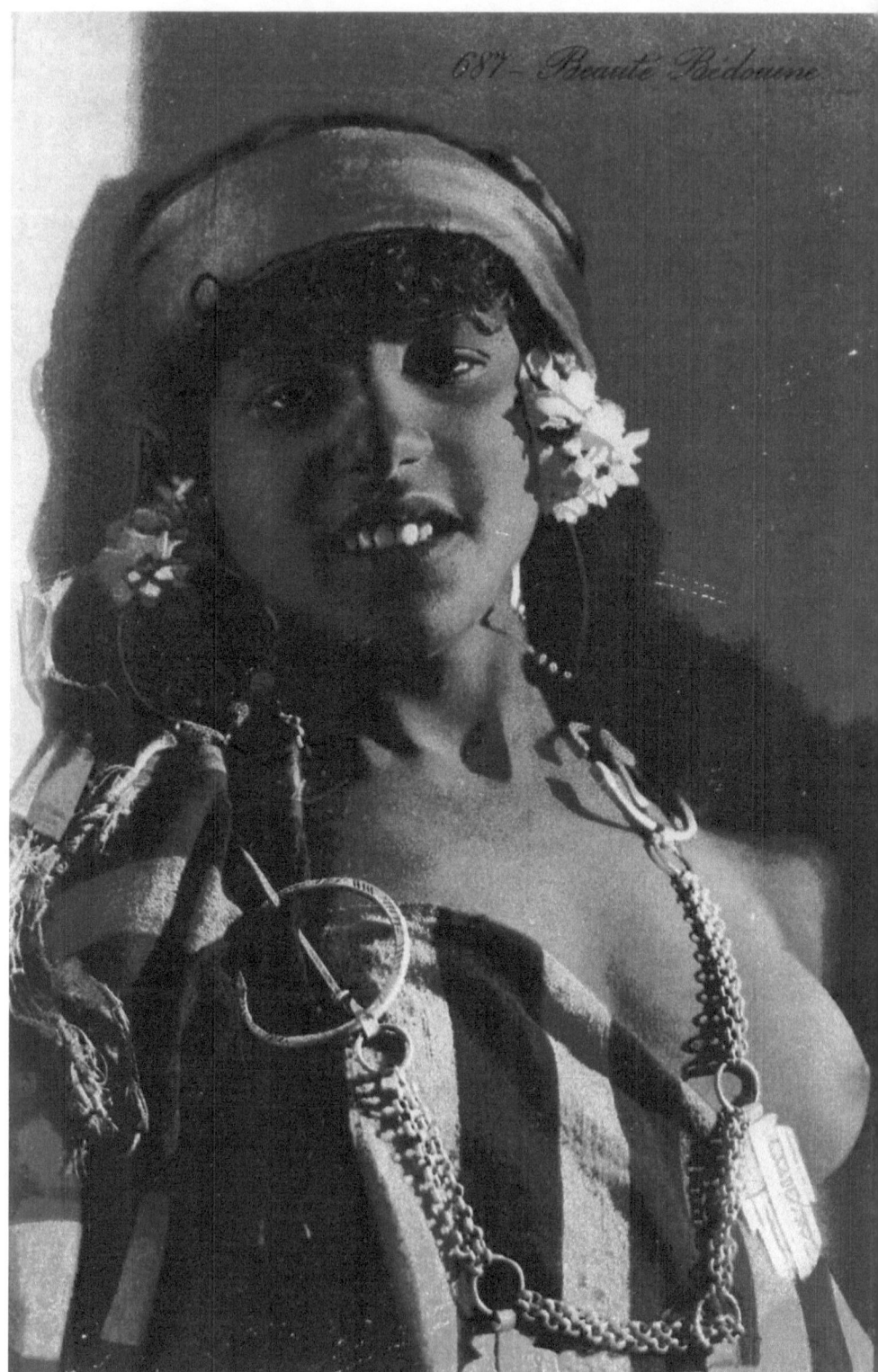

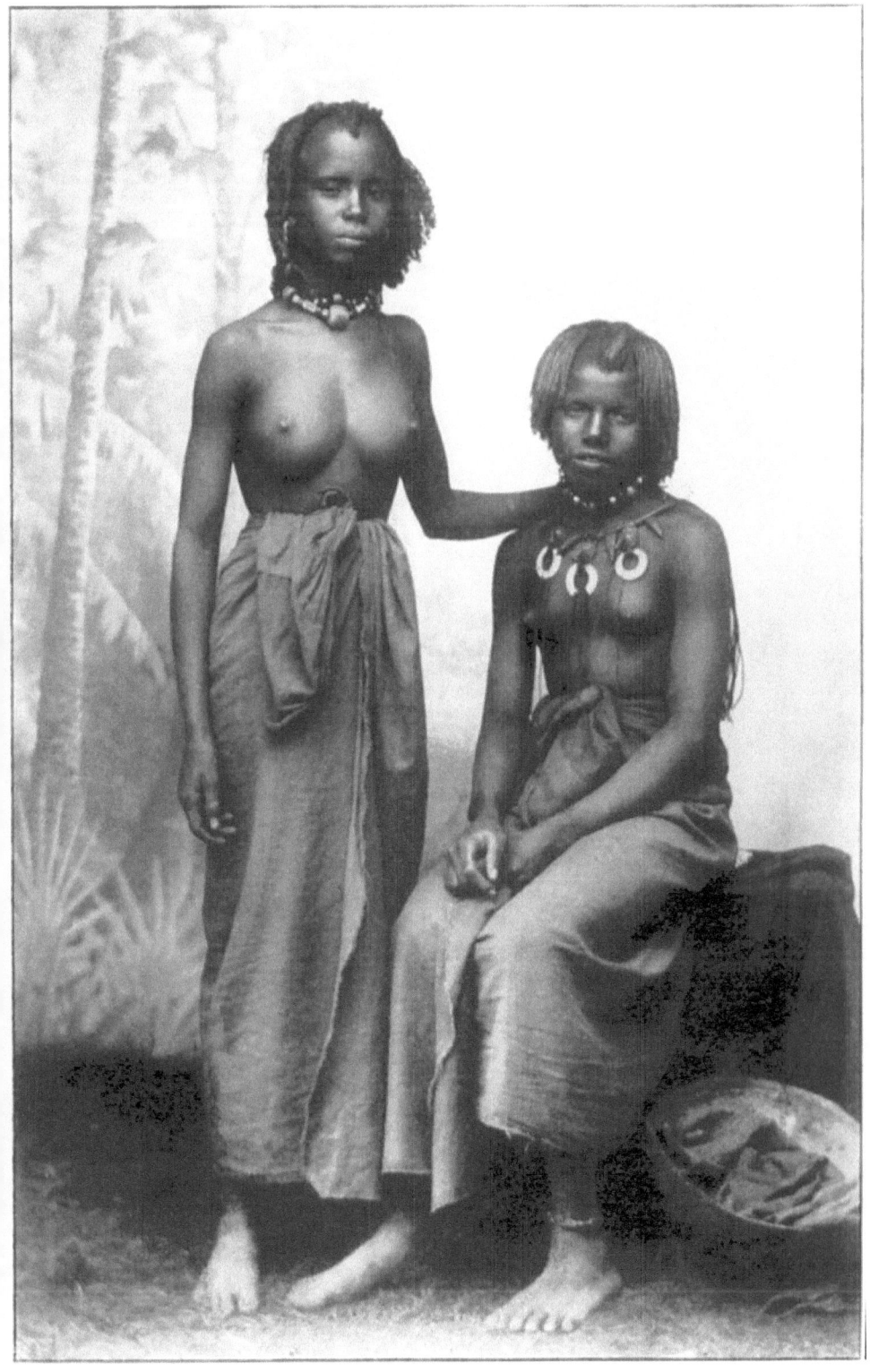

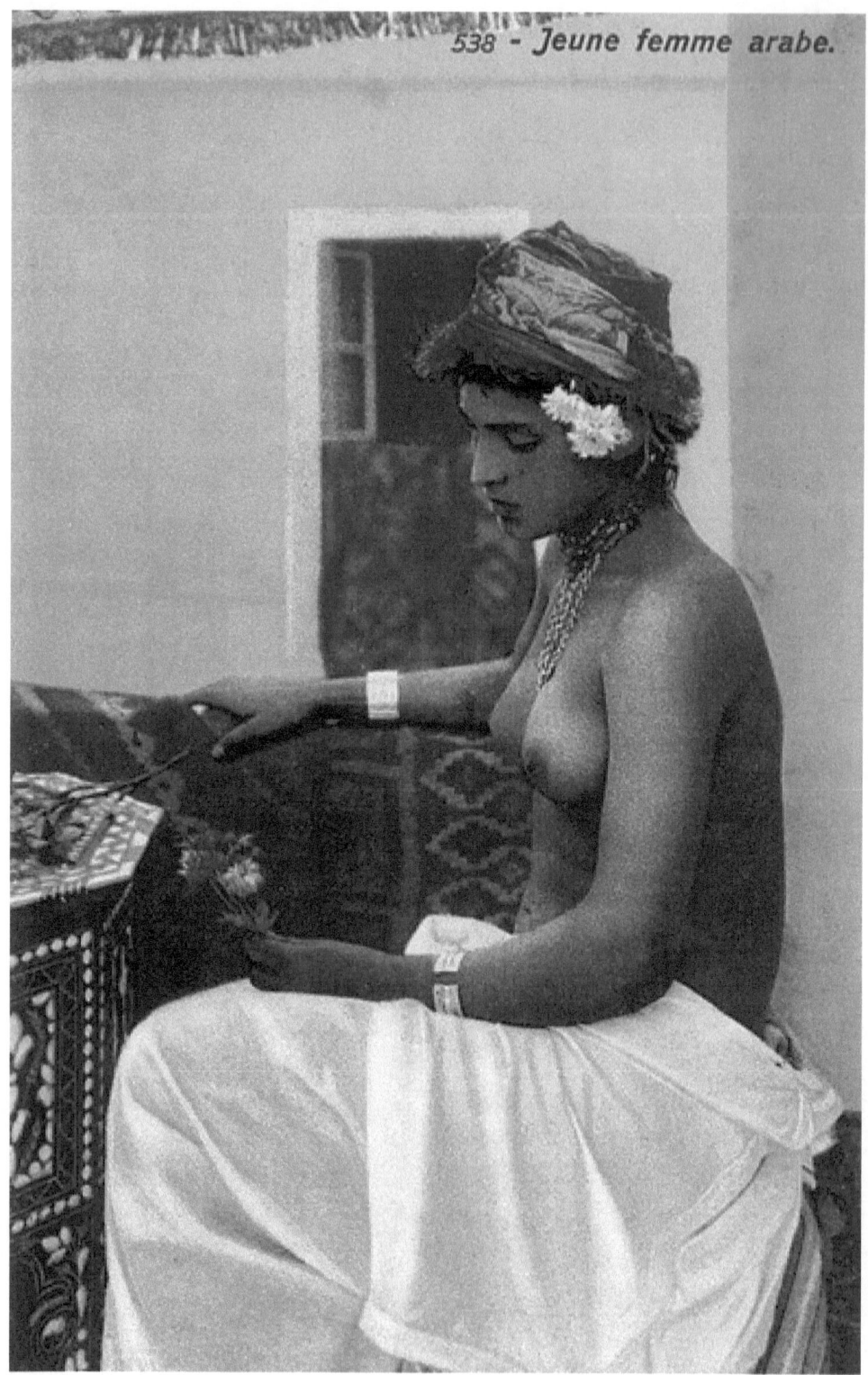
538 - Jeune femme arabe.

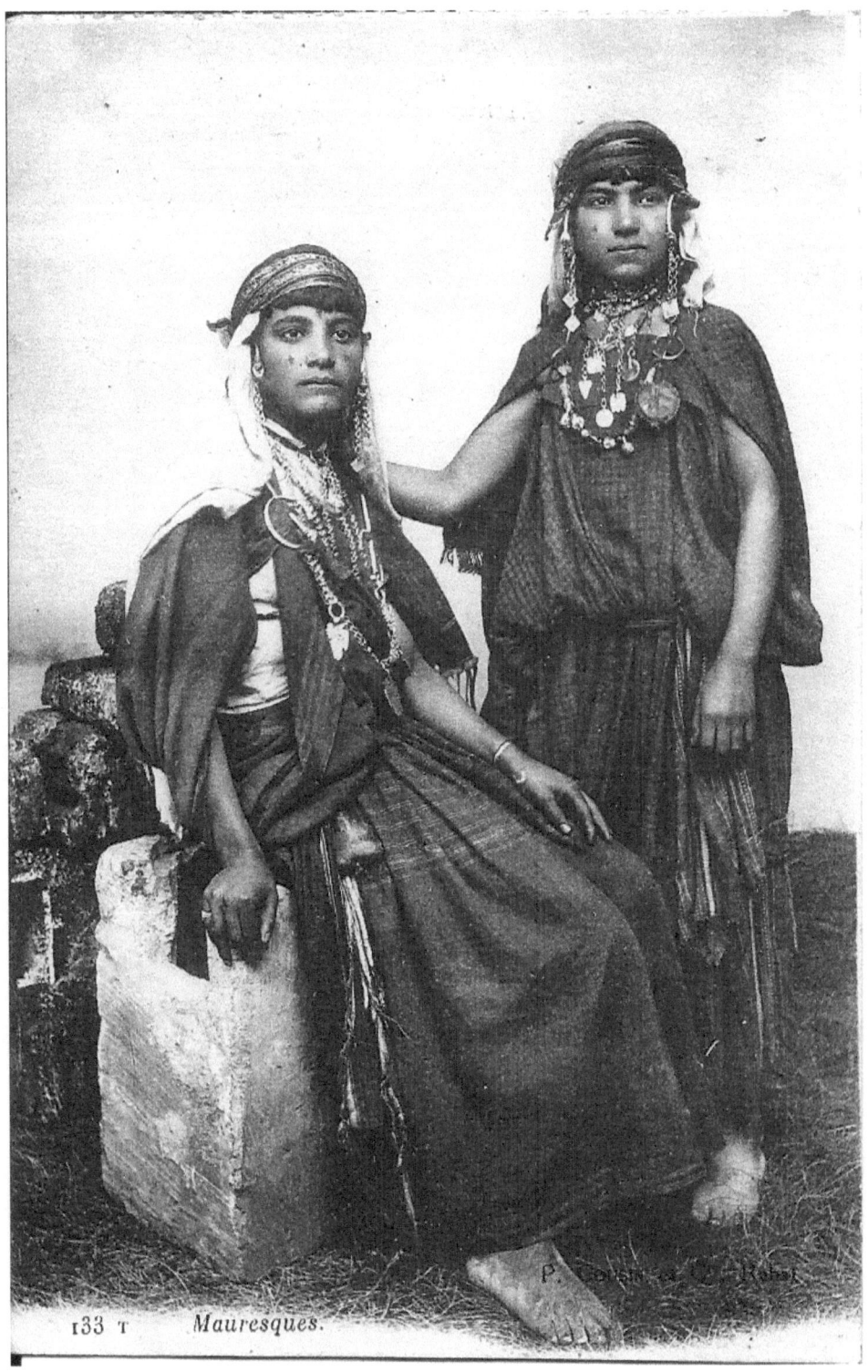
133 T Mauresques.

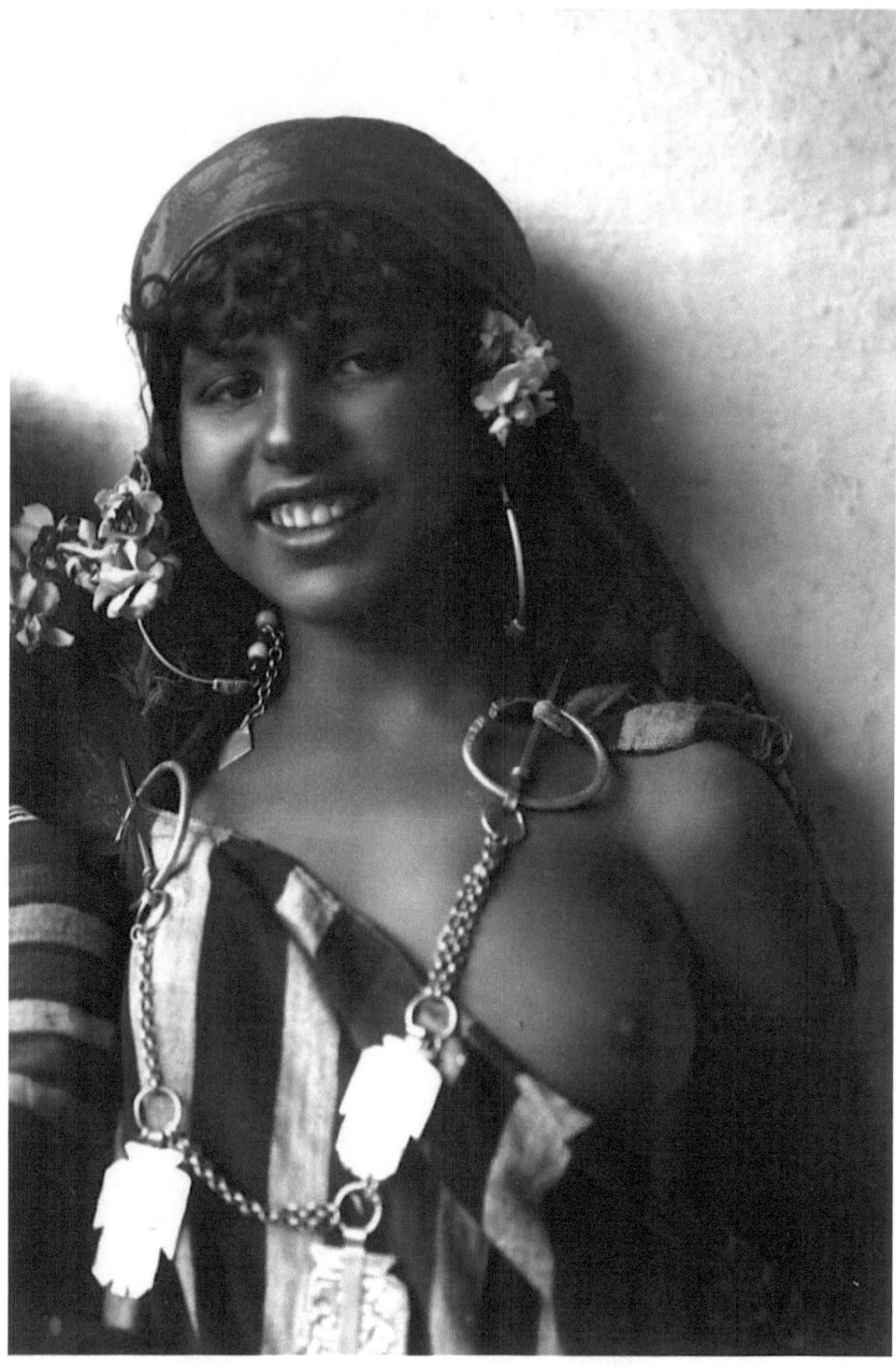

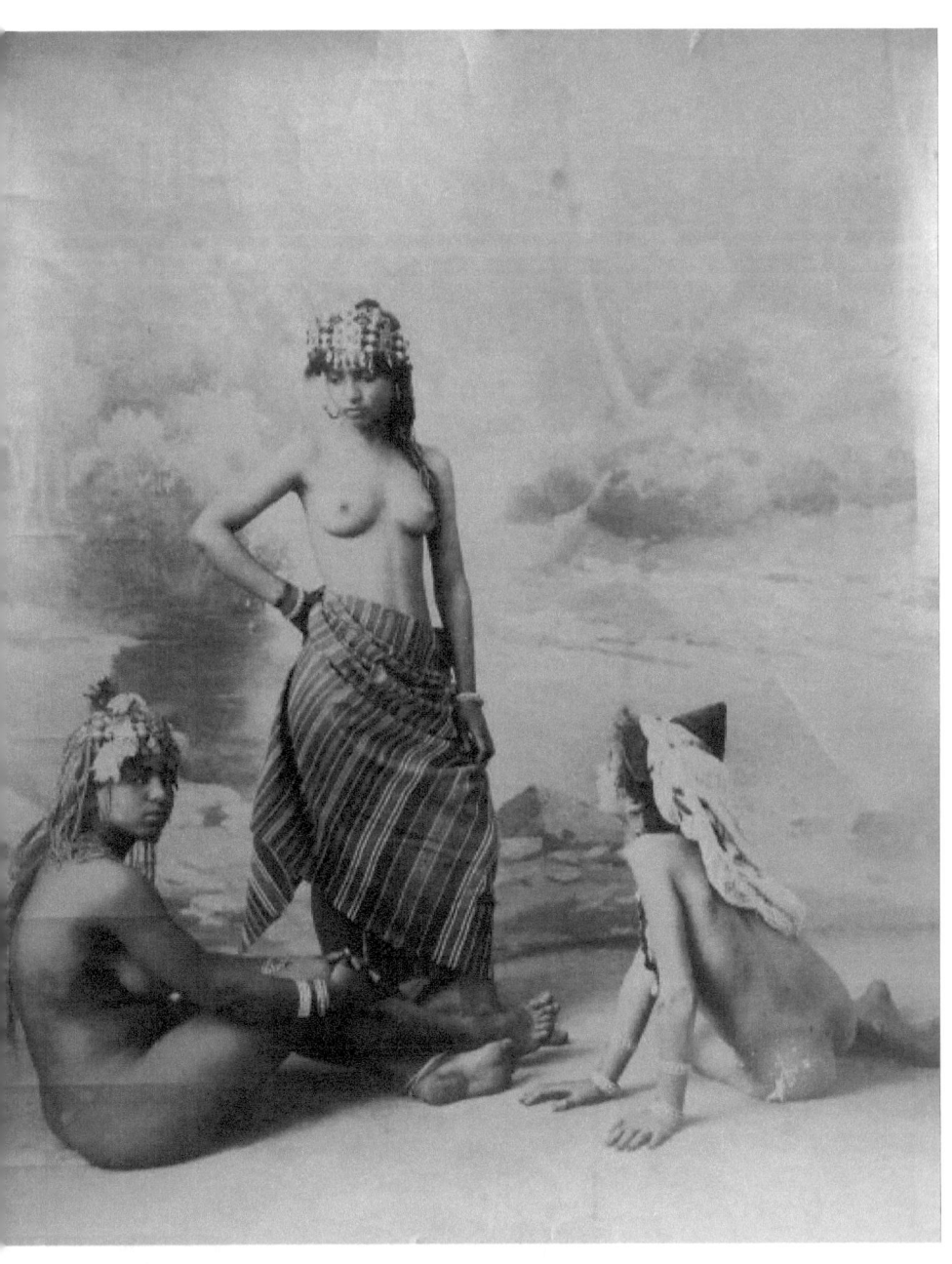

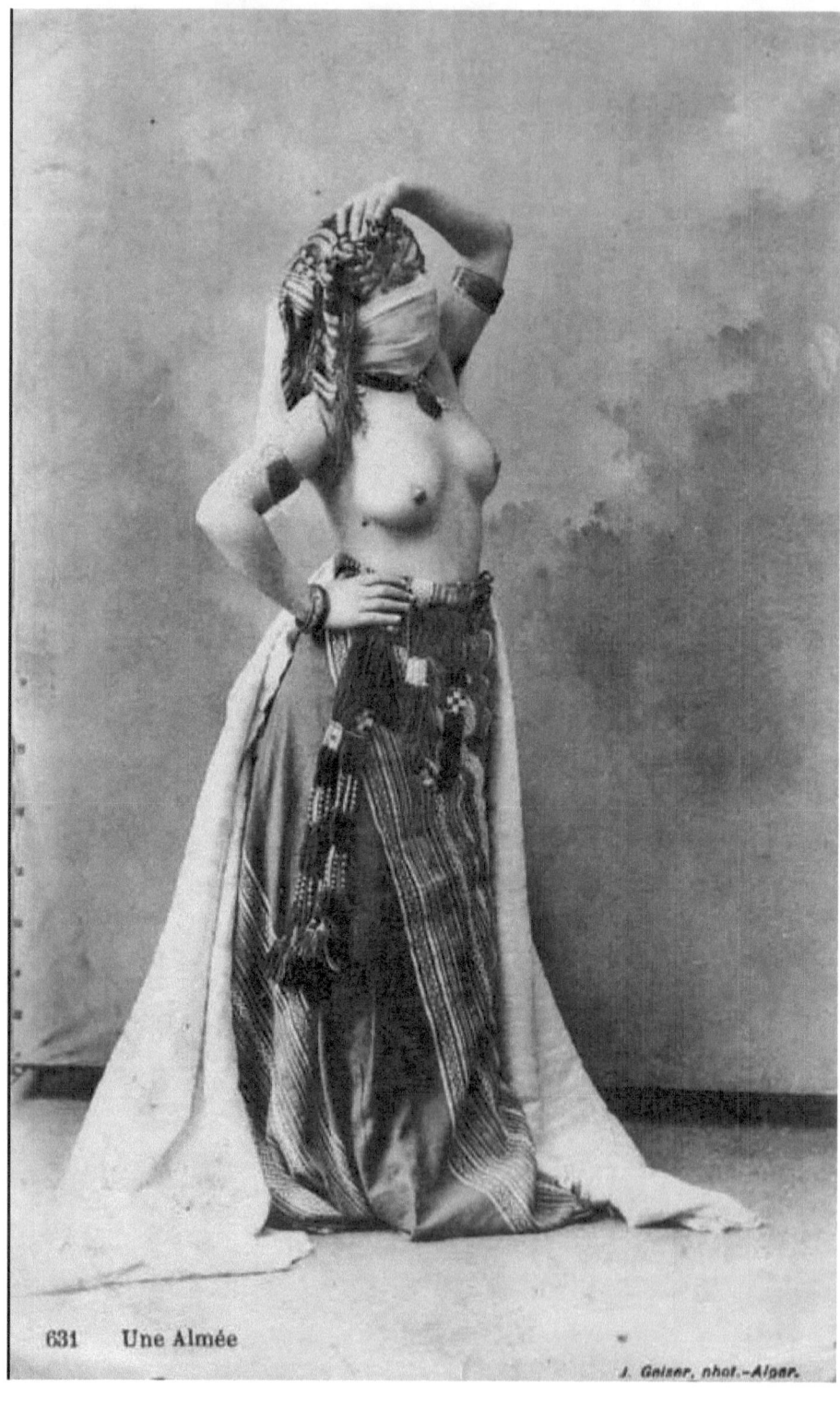

631 Une Almée

J. Geiser, phot.-Alger.

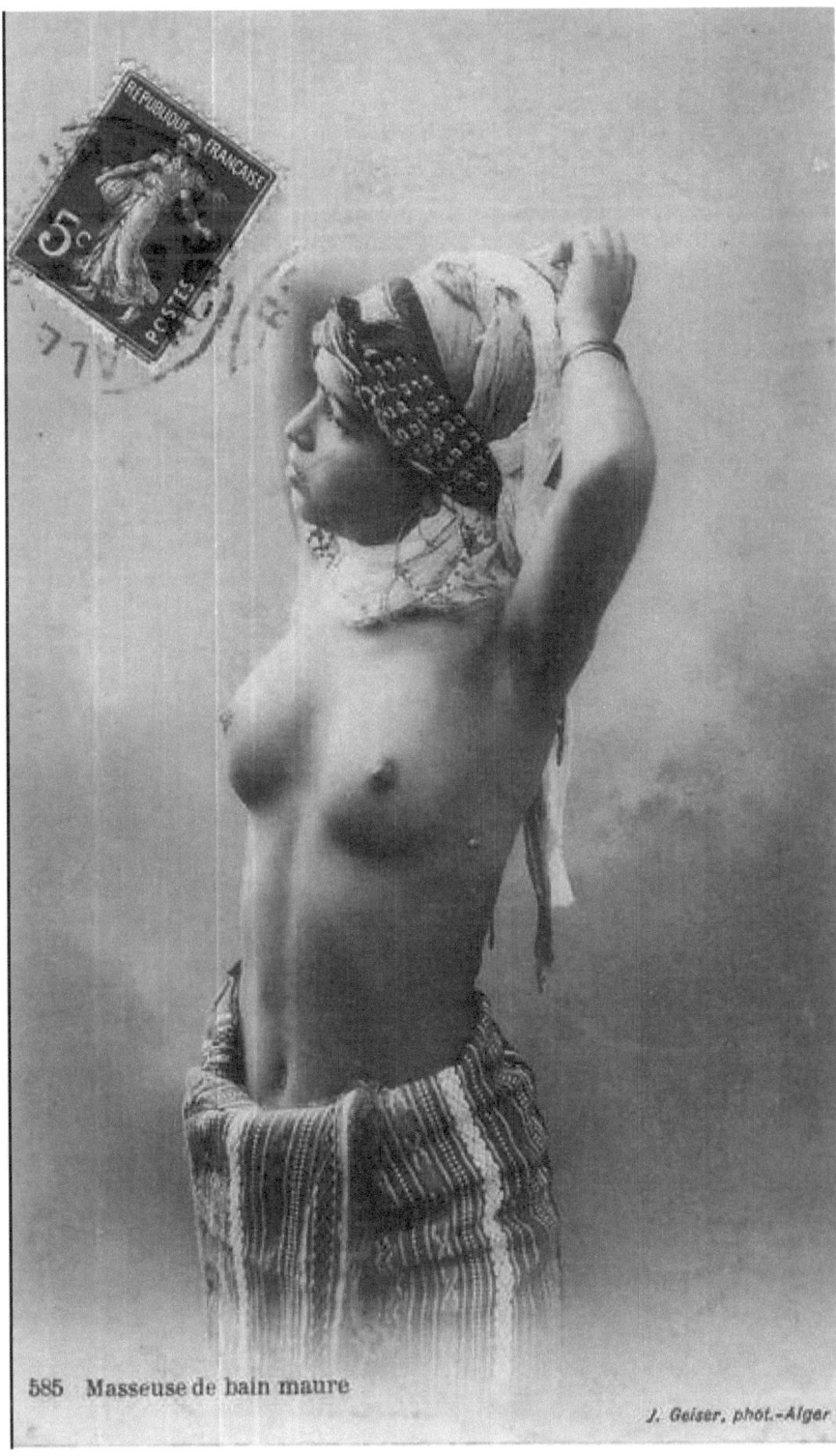

585 Masseuse de bain maure

J. Geiser, phot.-Alger

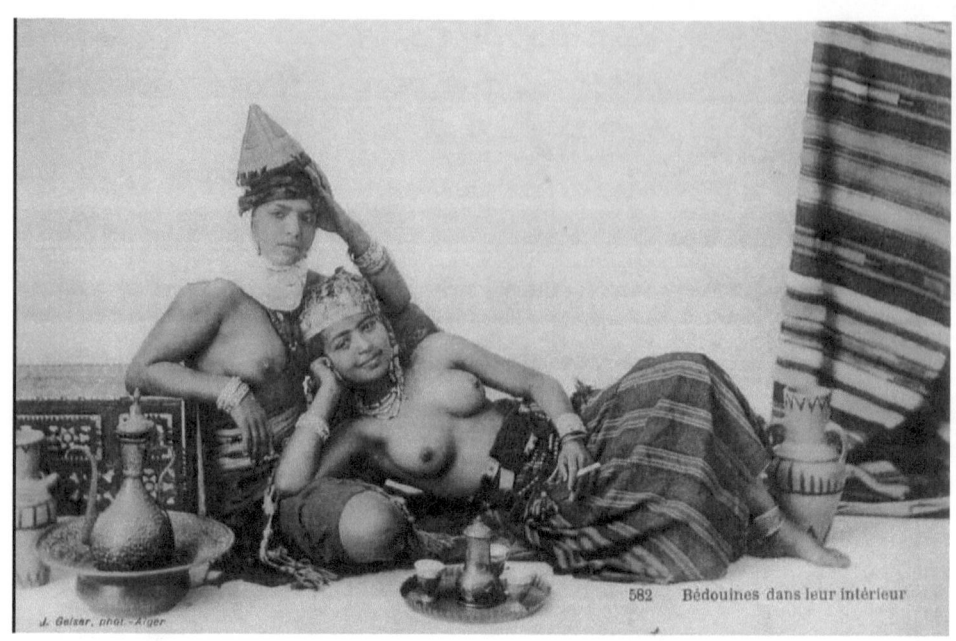

582 Bédouines dans leur intérieur

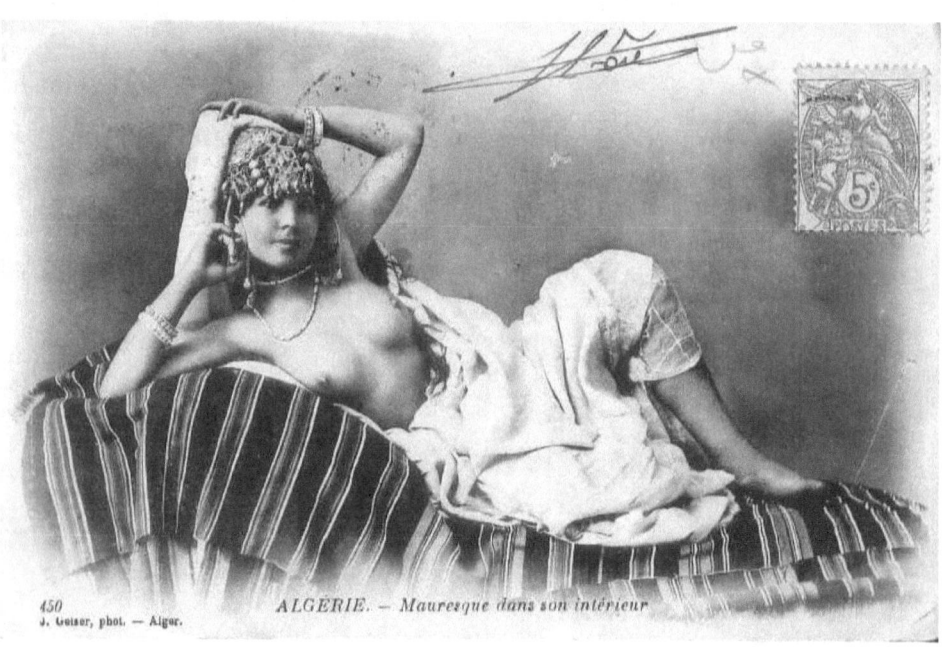

450 ALGERIE. — Mauresque dans son intérieur

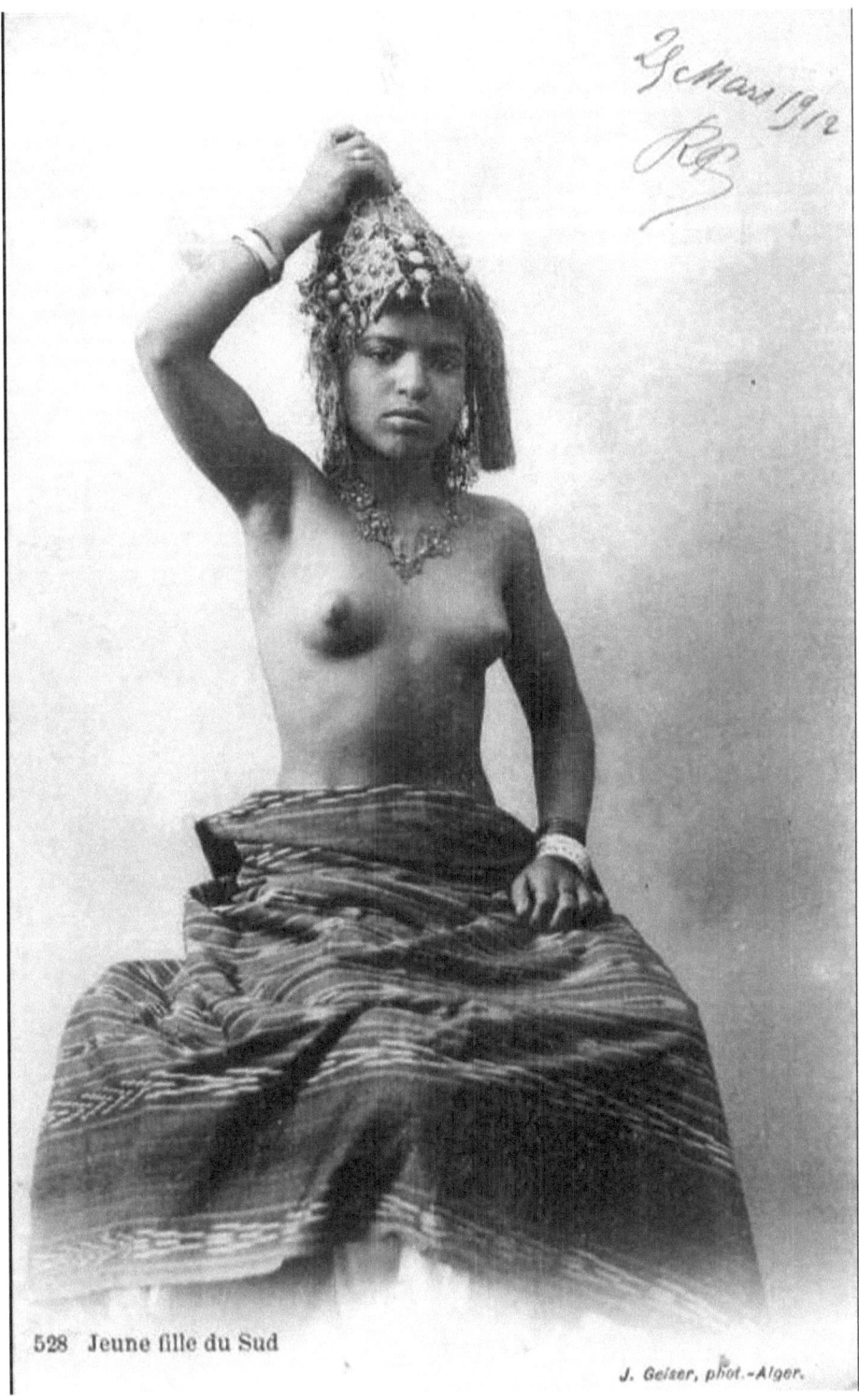

528 Jeune fille du Sud

J. Geiser, phot.-Alger.

523 Jeune mauresque

J. Geiser, phot. — Alger.

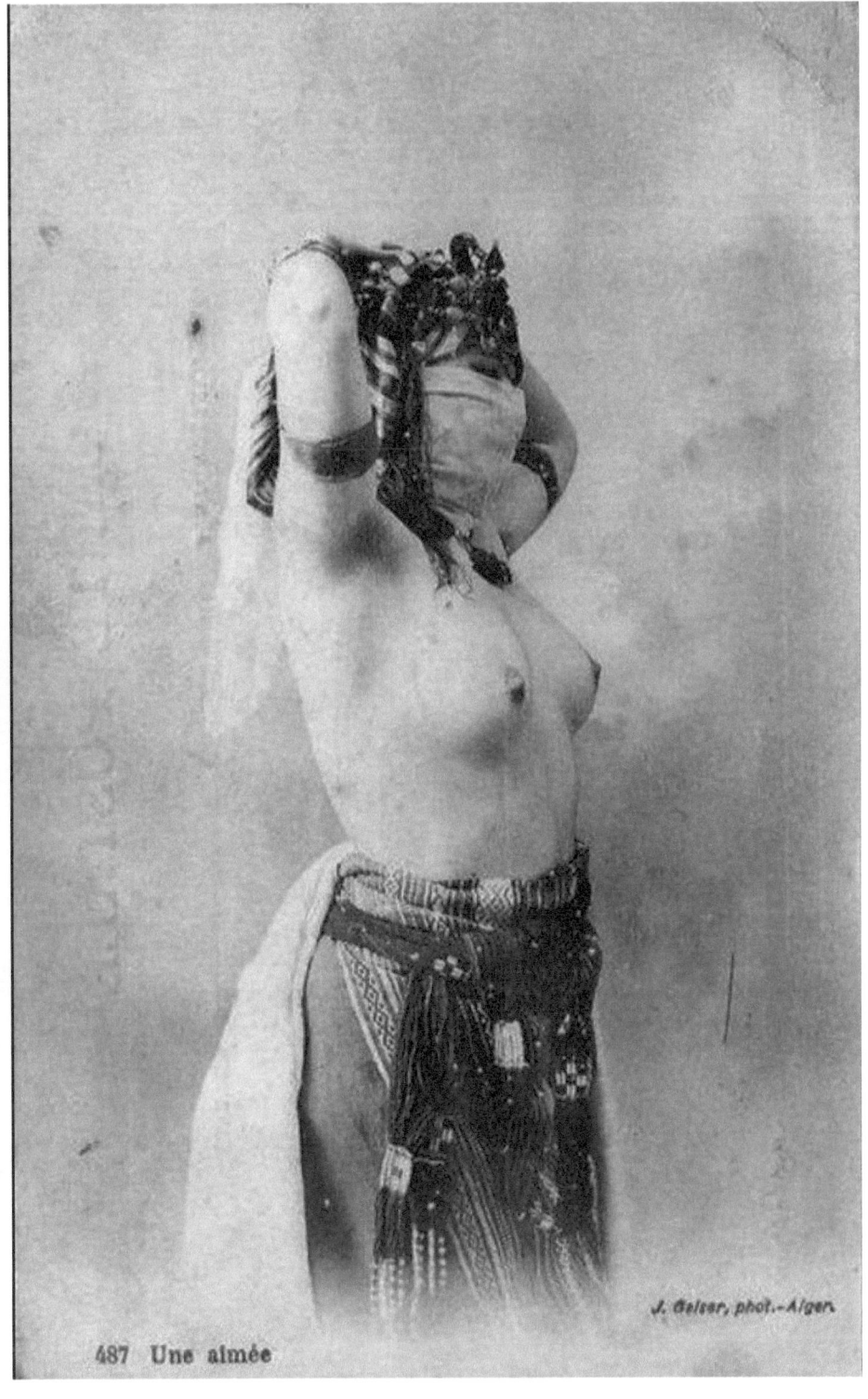

487 Une aîmée

J. Geiser, phot.-Alger.

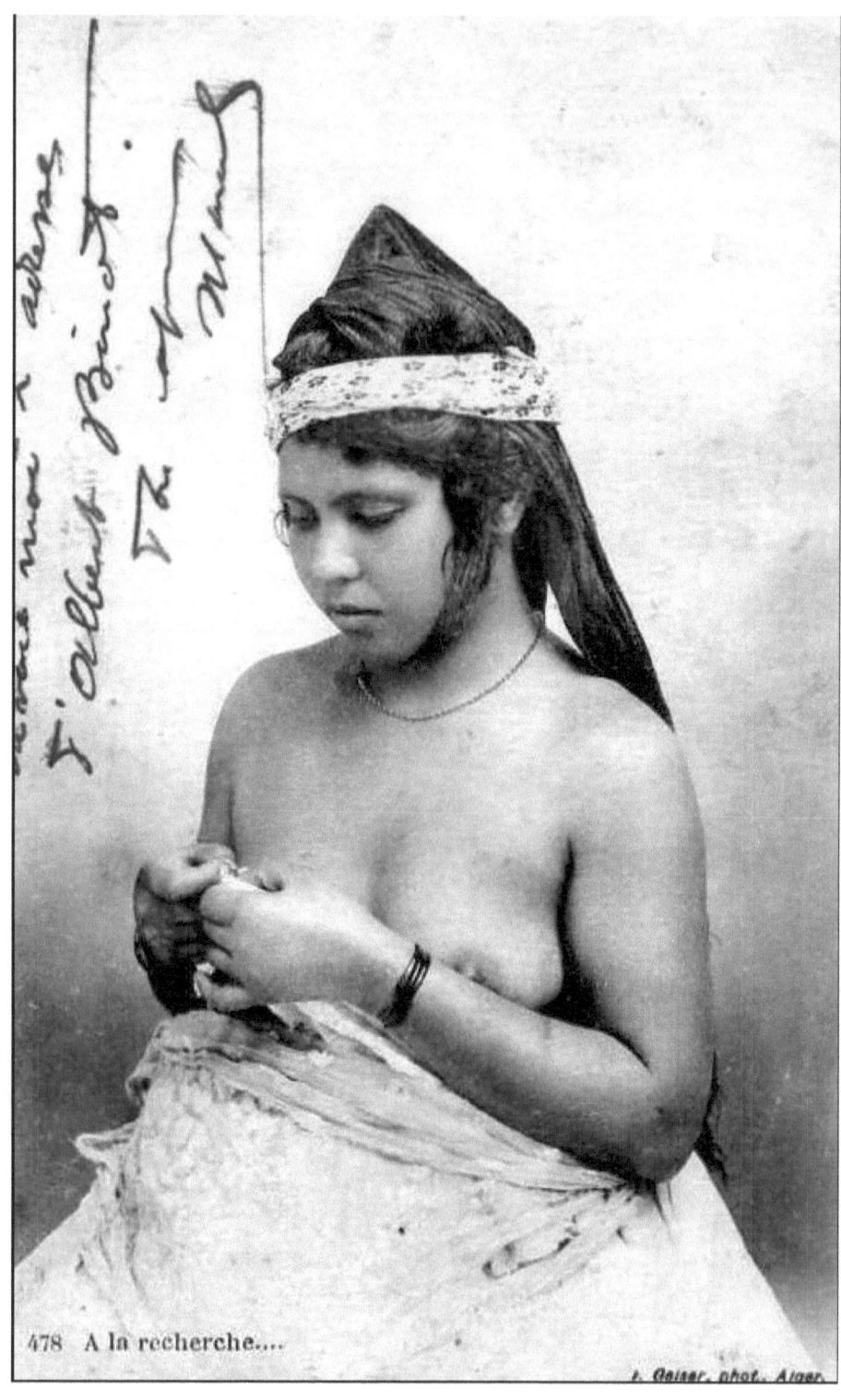

478 A la recherche....

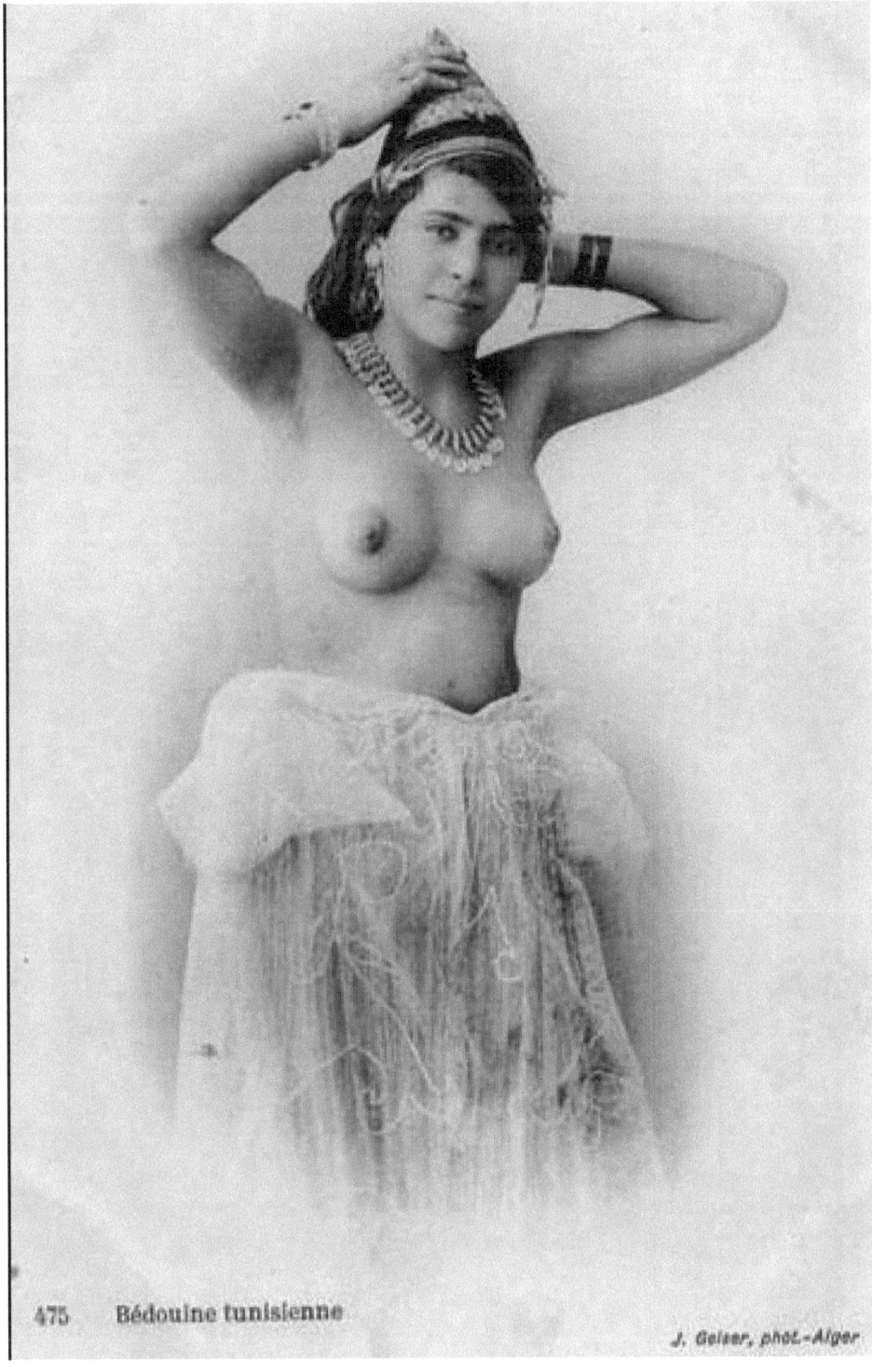

475 Bédouine tunisienne

J. Geiser, phot.-Alger

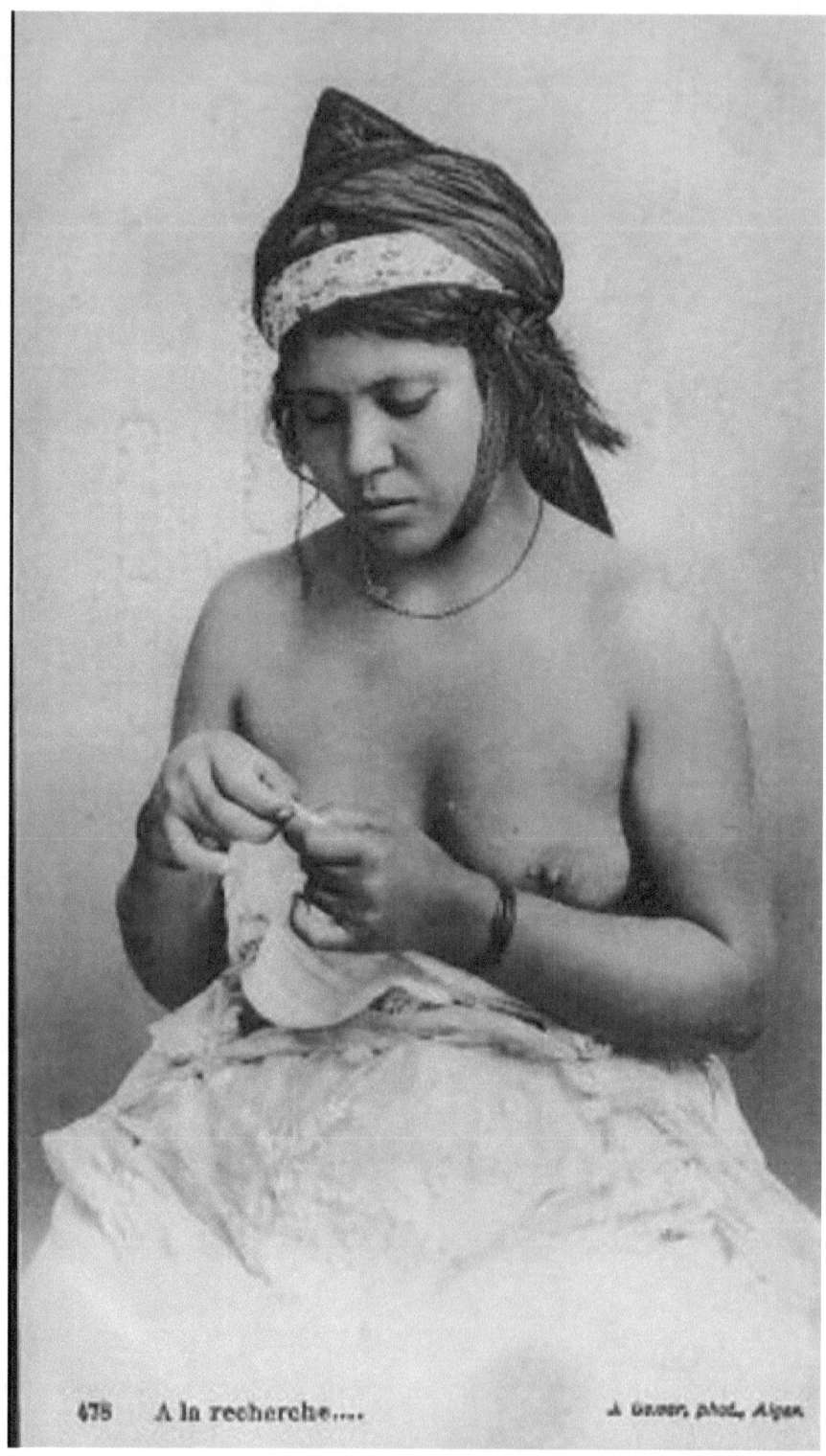

478 A la recherche....

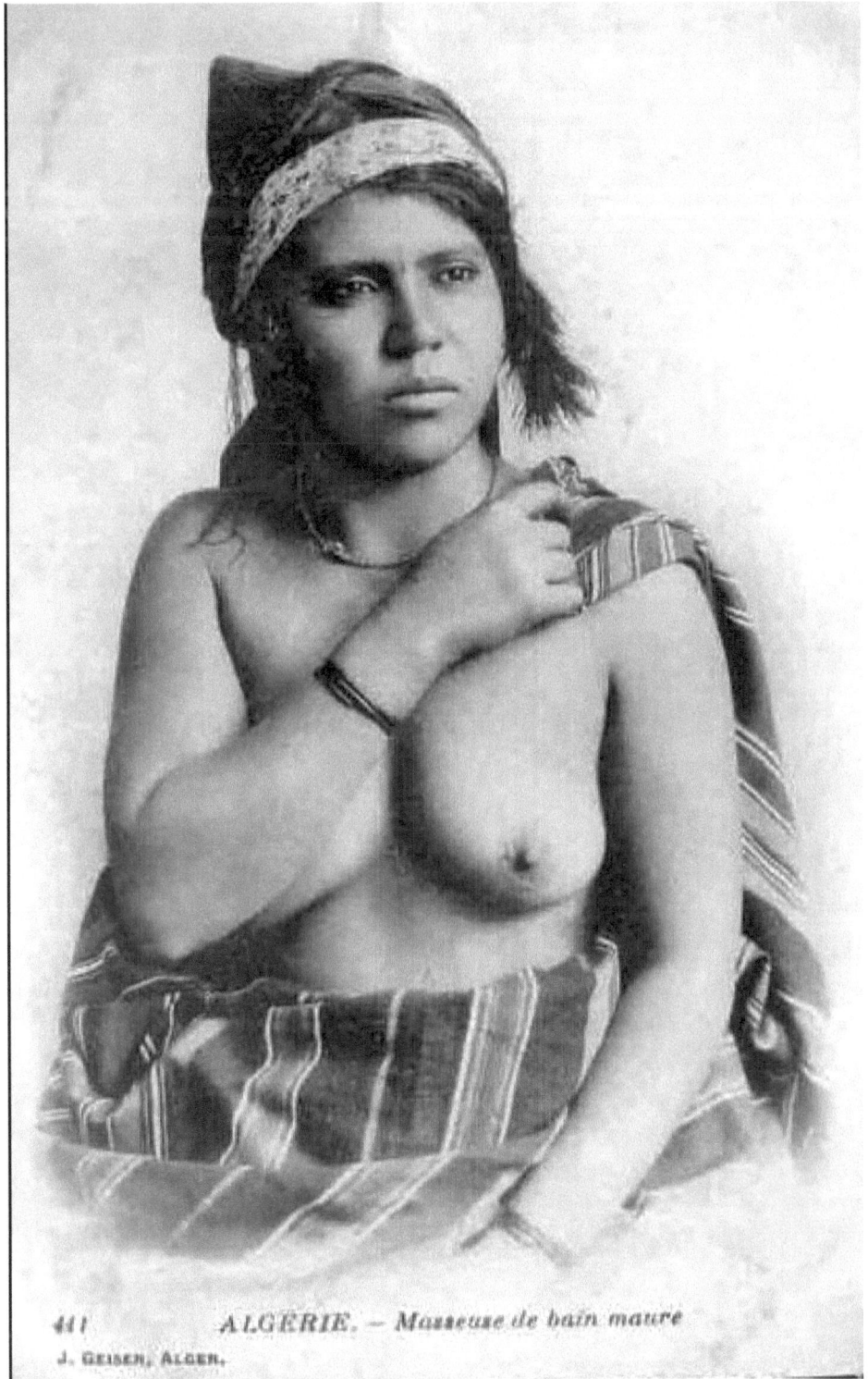
ALGÉRIE. — Masseuse de bain maure

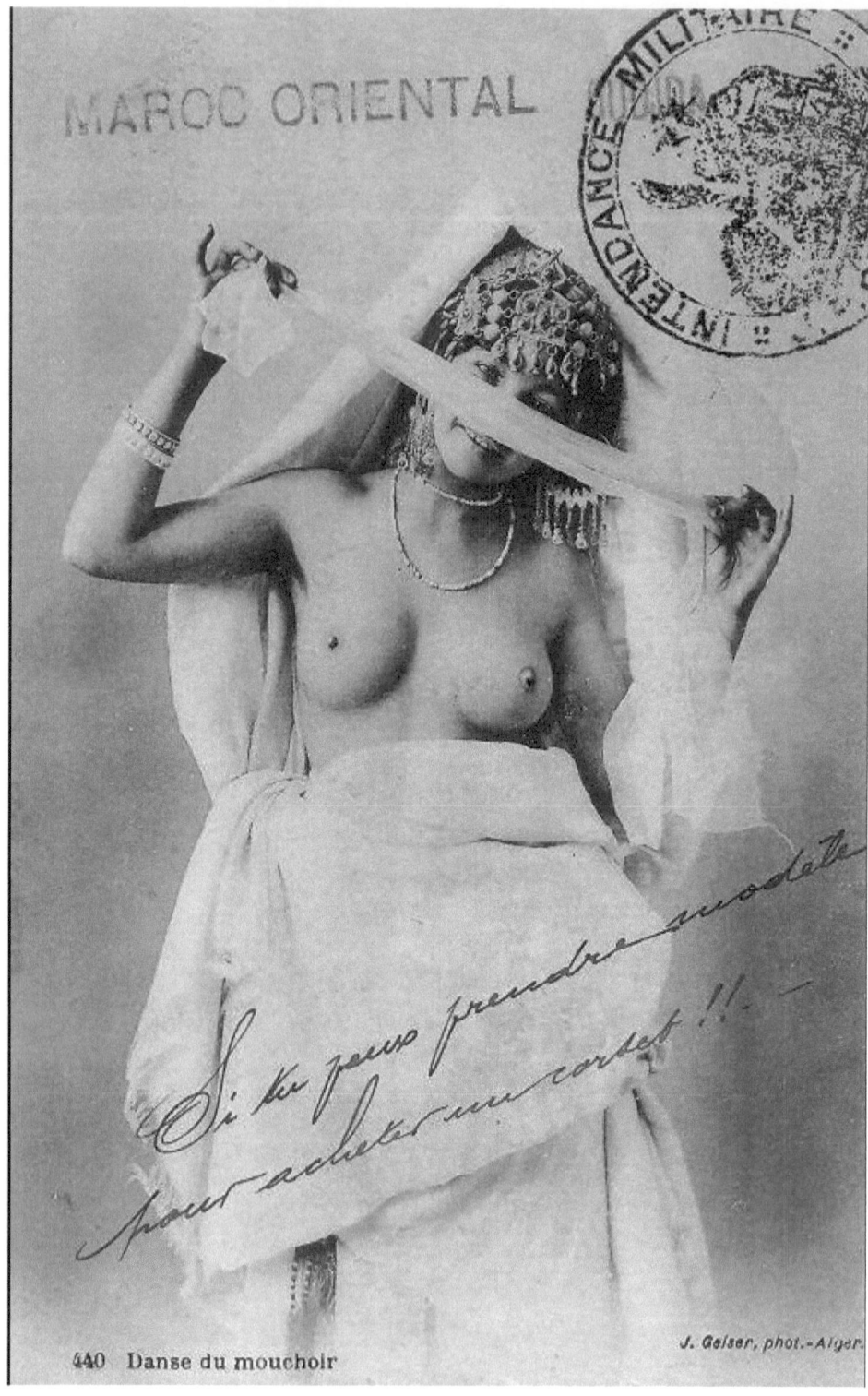

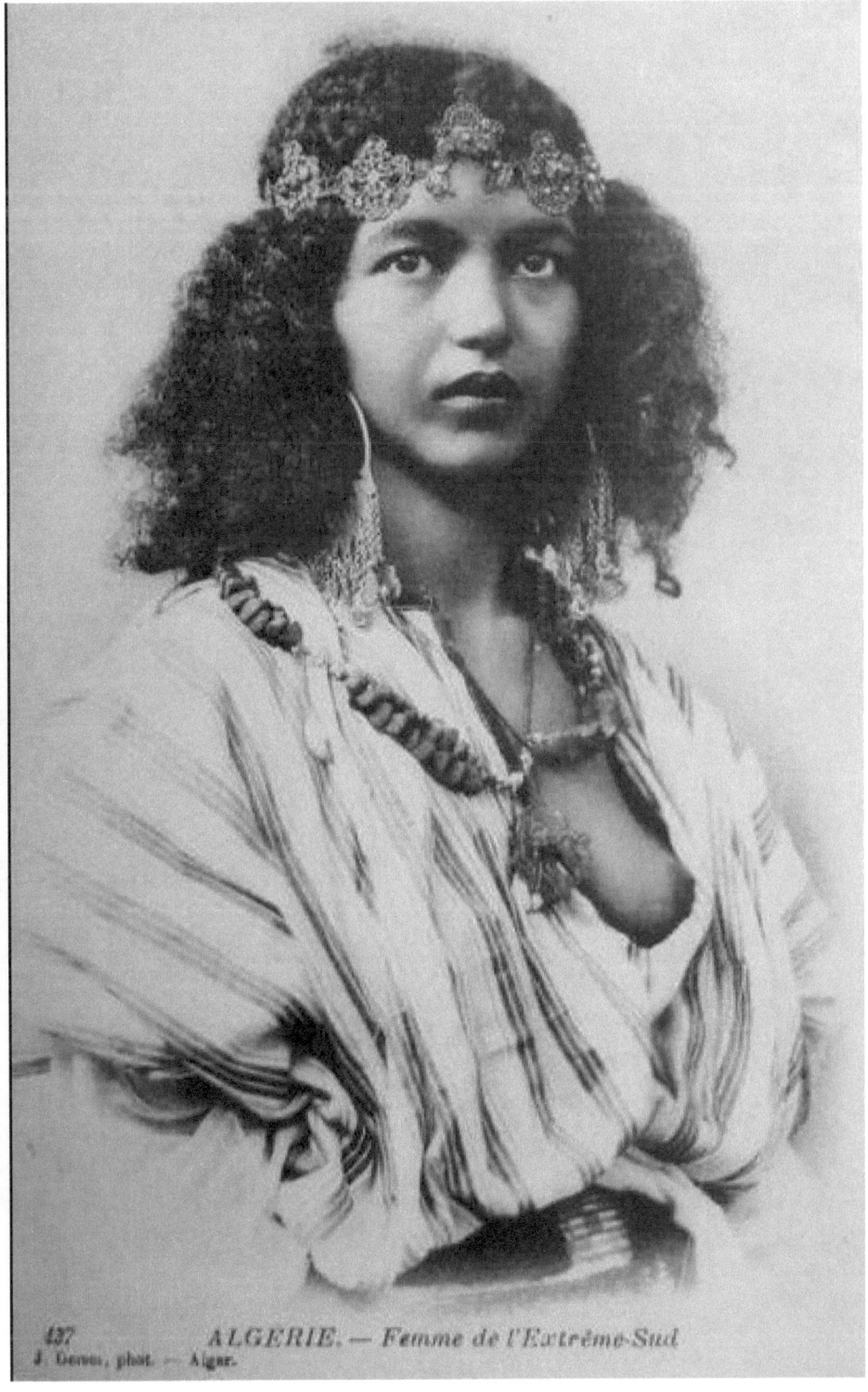

ALGERIE. — Femme de l'Extrême-Sud

431 Mauresque dans son intérieur J. Geiser, phot. — Alger

374 Mauresque dans son intérieur J. Geiser, phot.-Alger

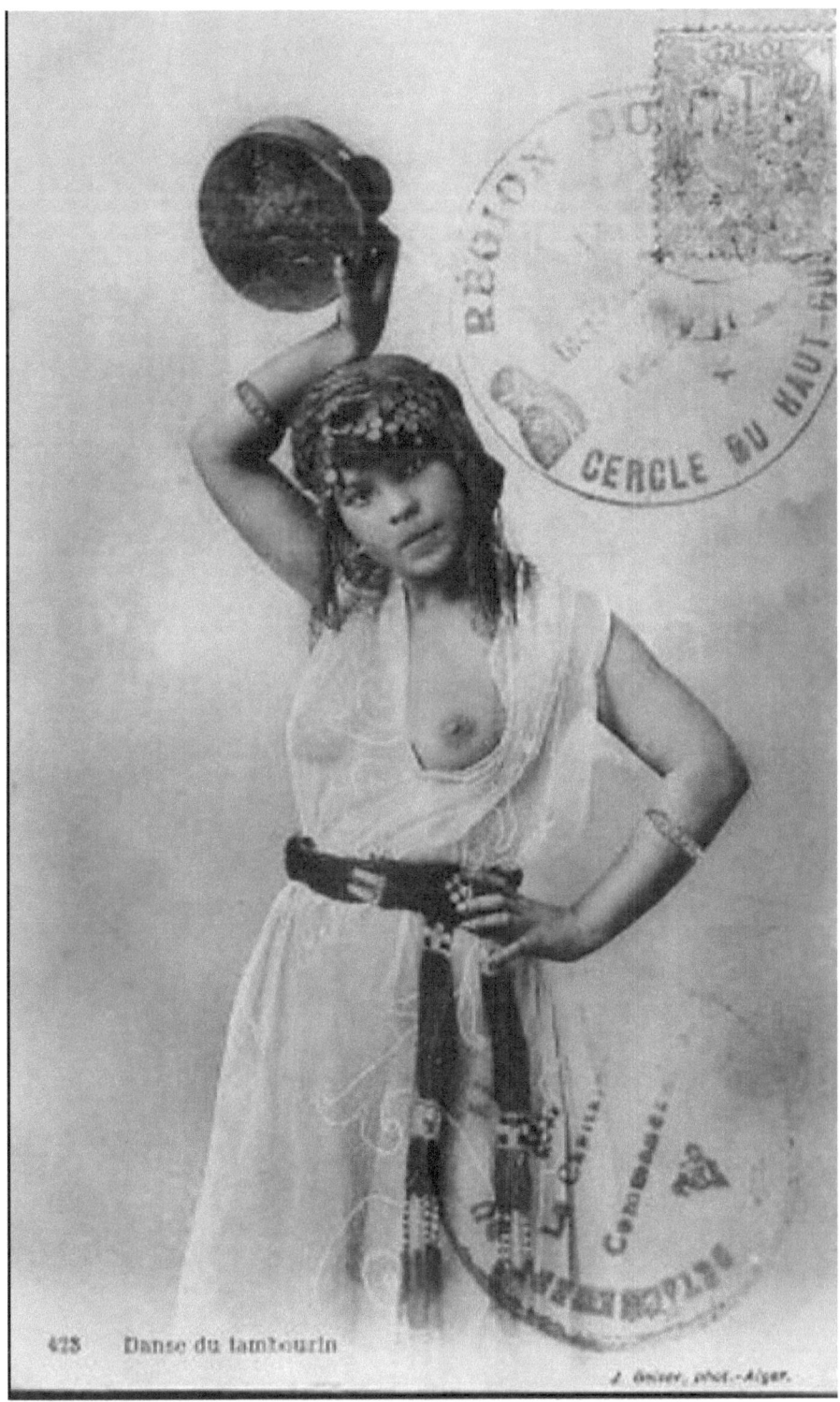
428 Danse du tambourin

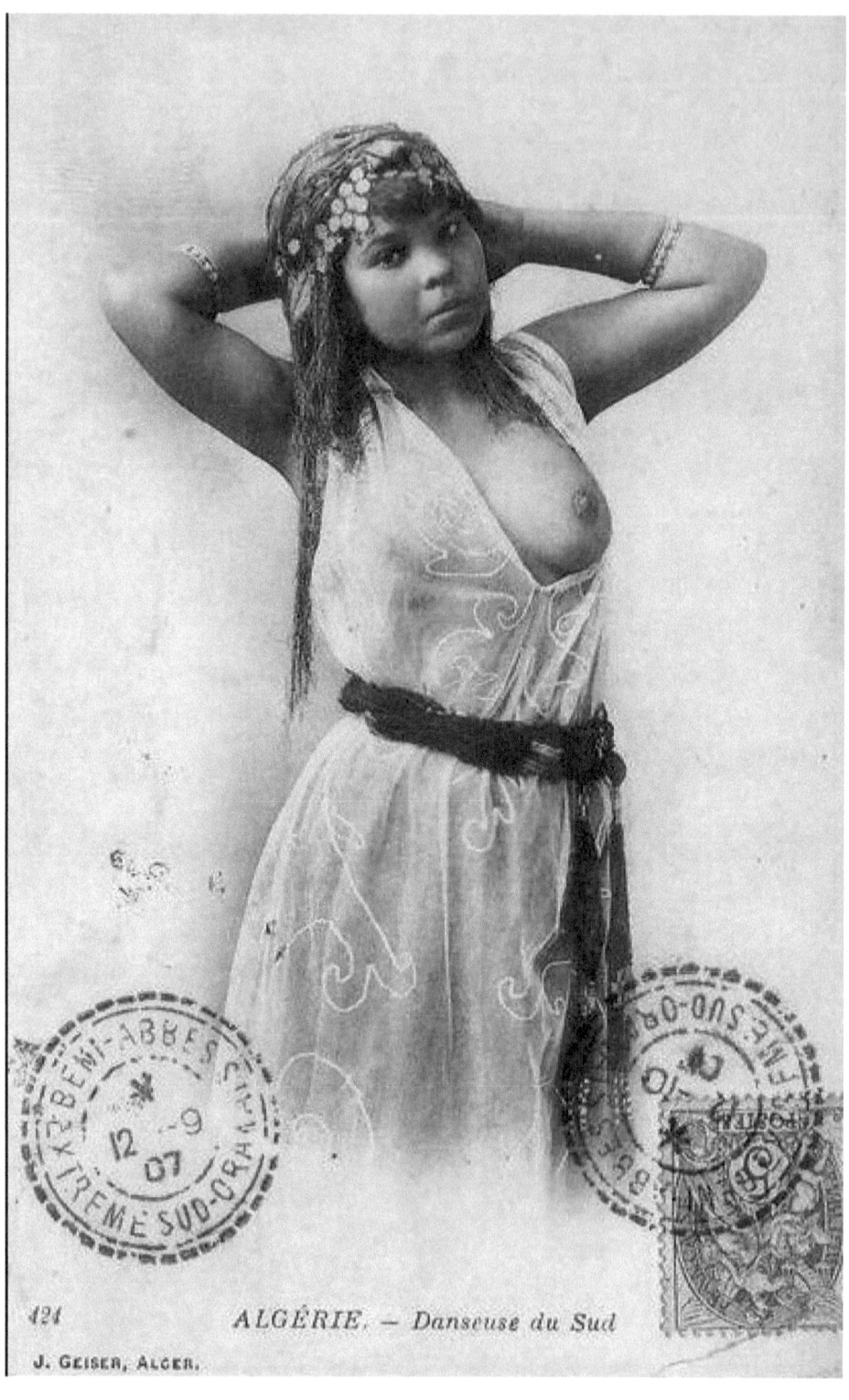

ALGÉRIE. — Danseuse du Sud

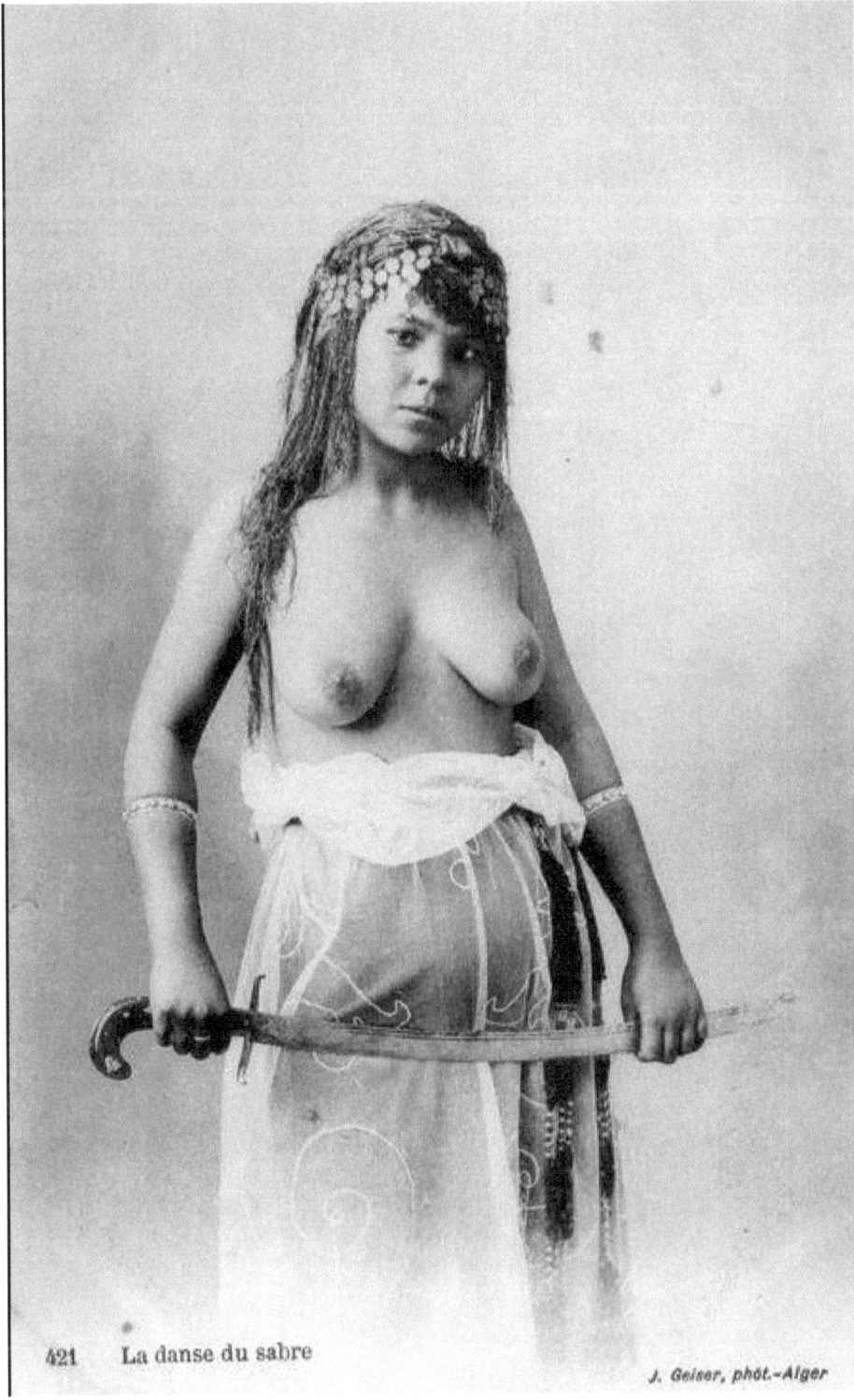
421 La danse du sabre

J. Geiser, phot.-Alger

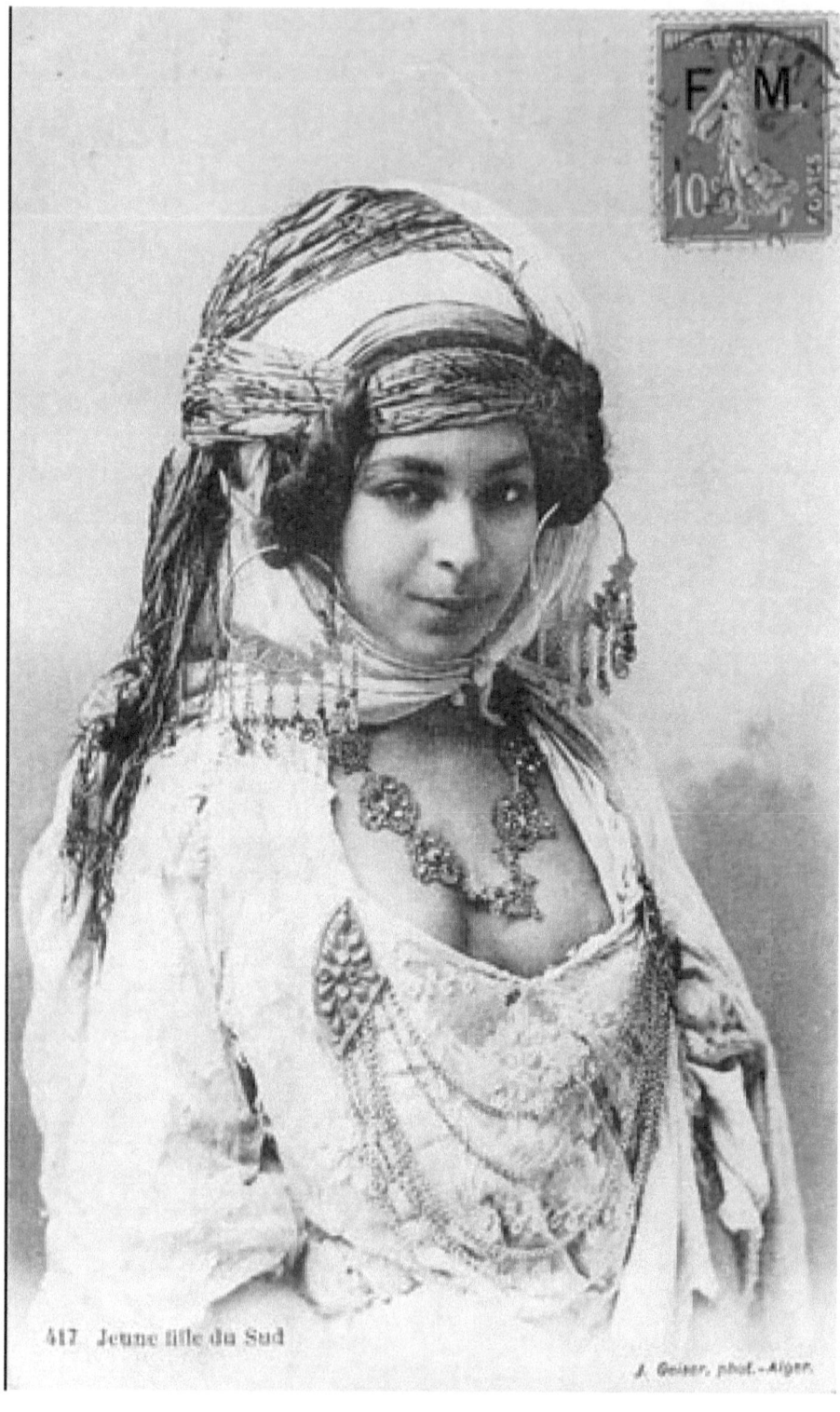
417 Jeune fille du Sud

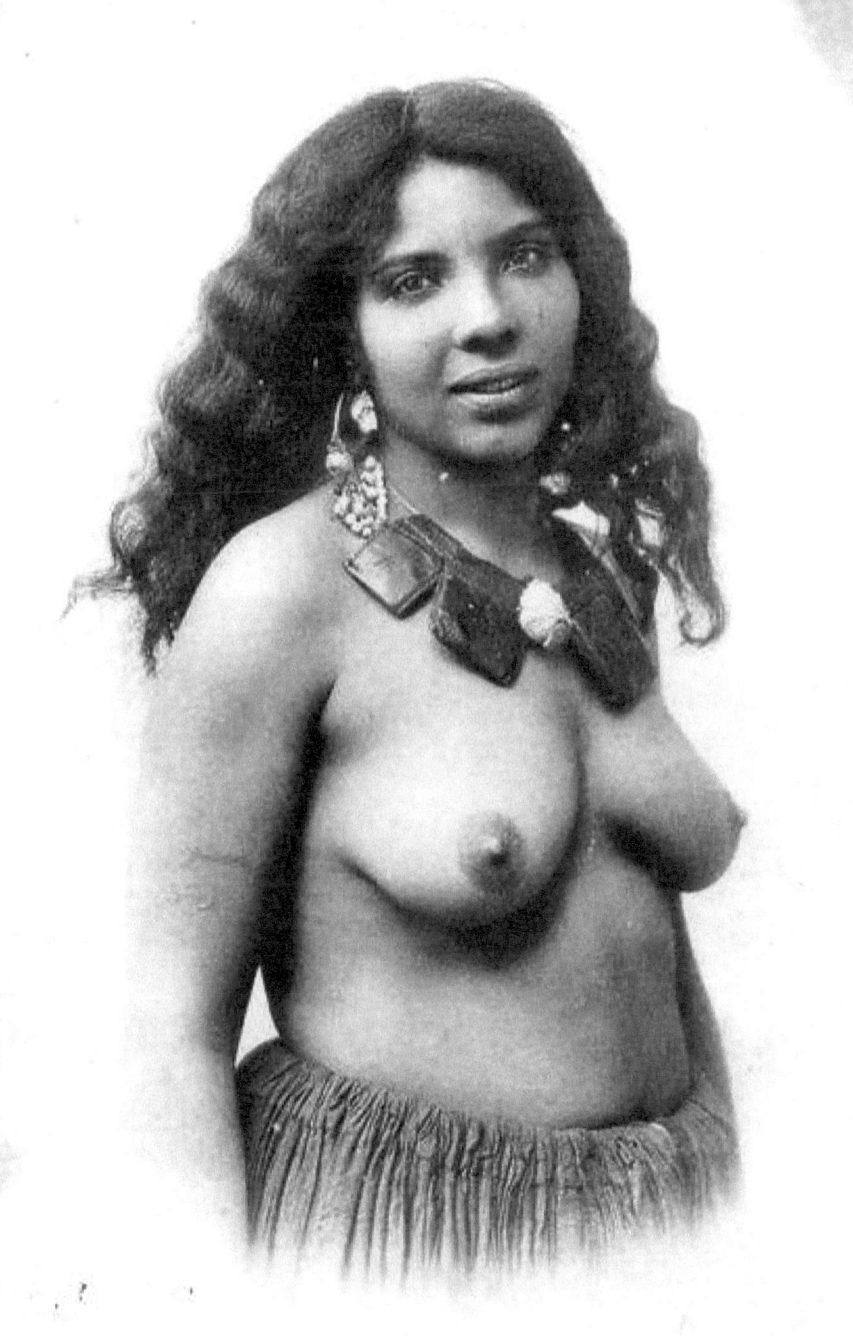

330 **Algérie**. — *Masseuse de Bain maure*
J. Geiser, Alger

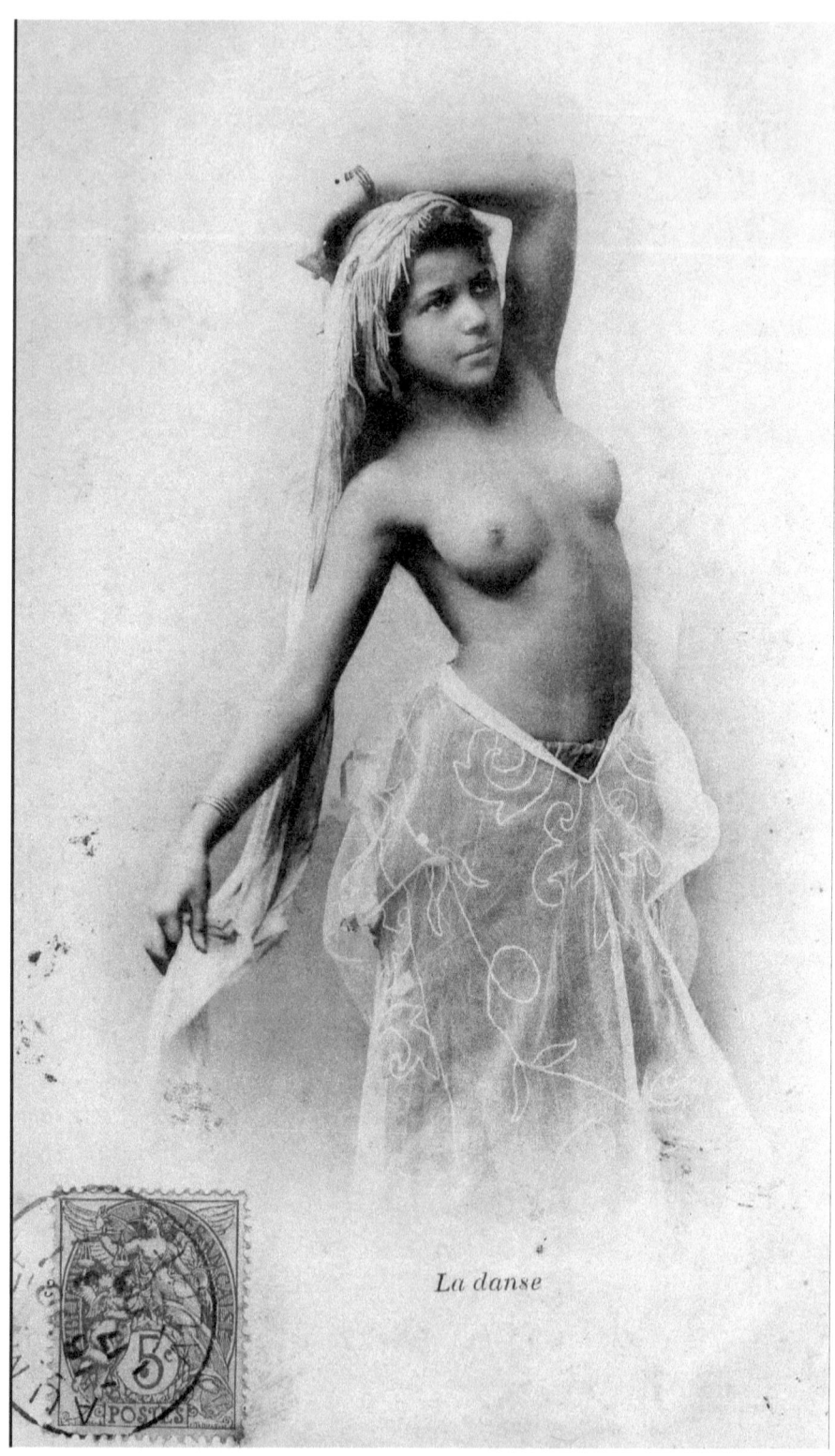

La danse

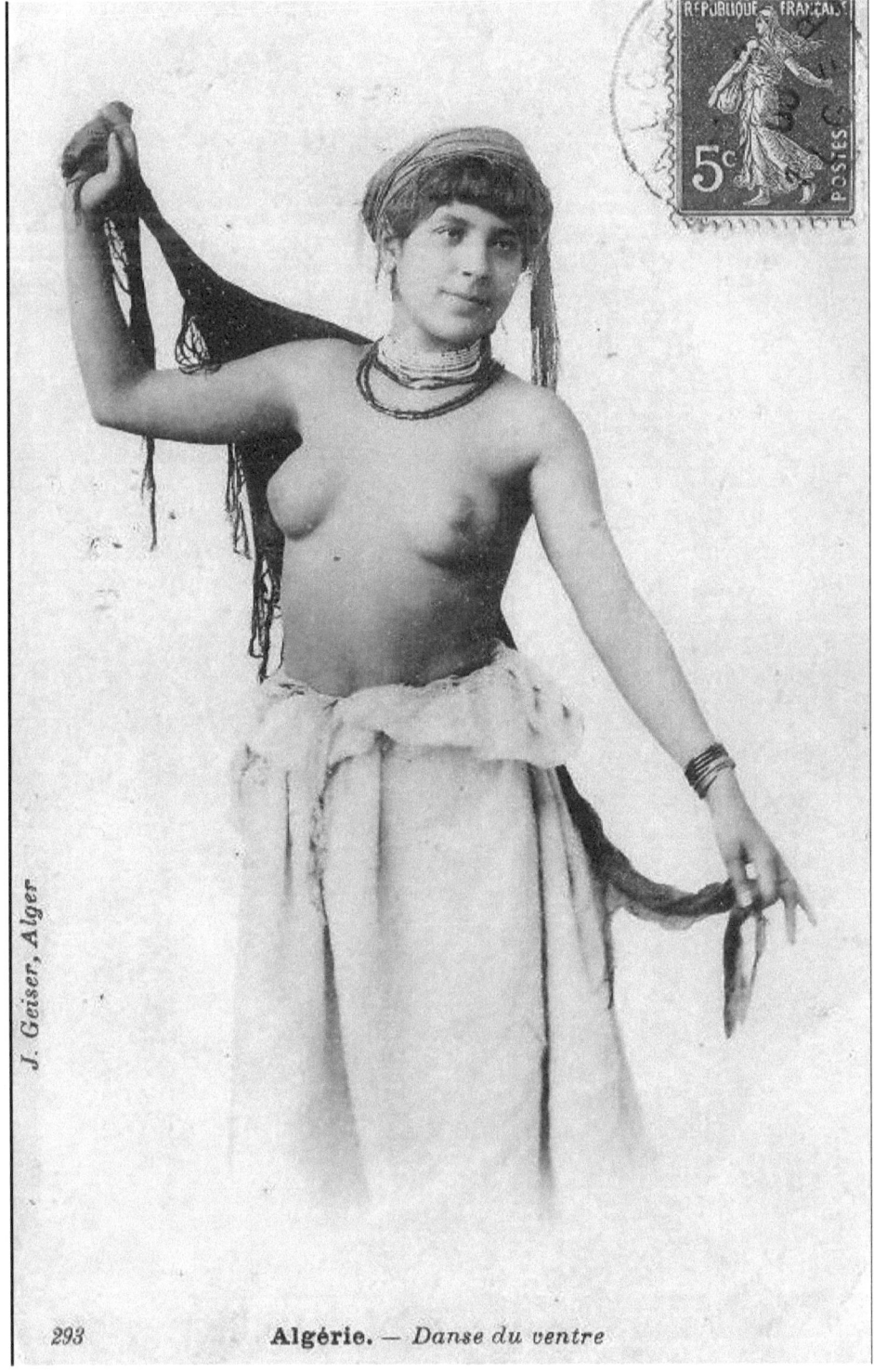

Algérie. — Danse du ventre

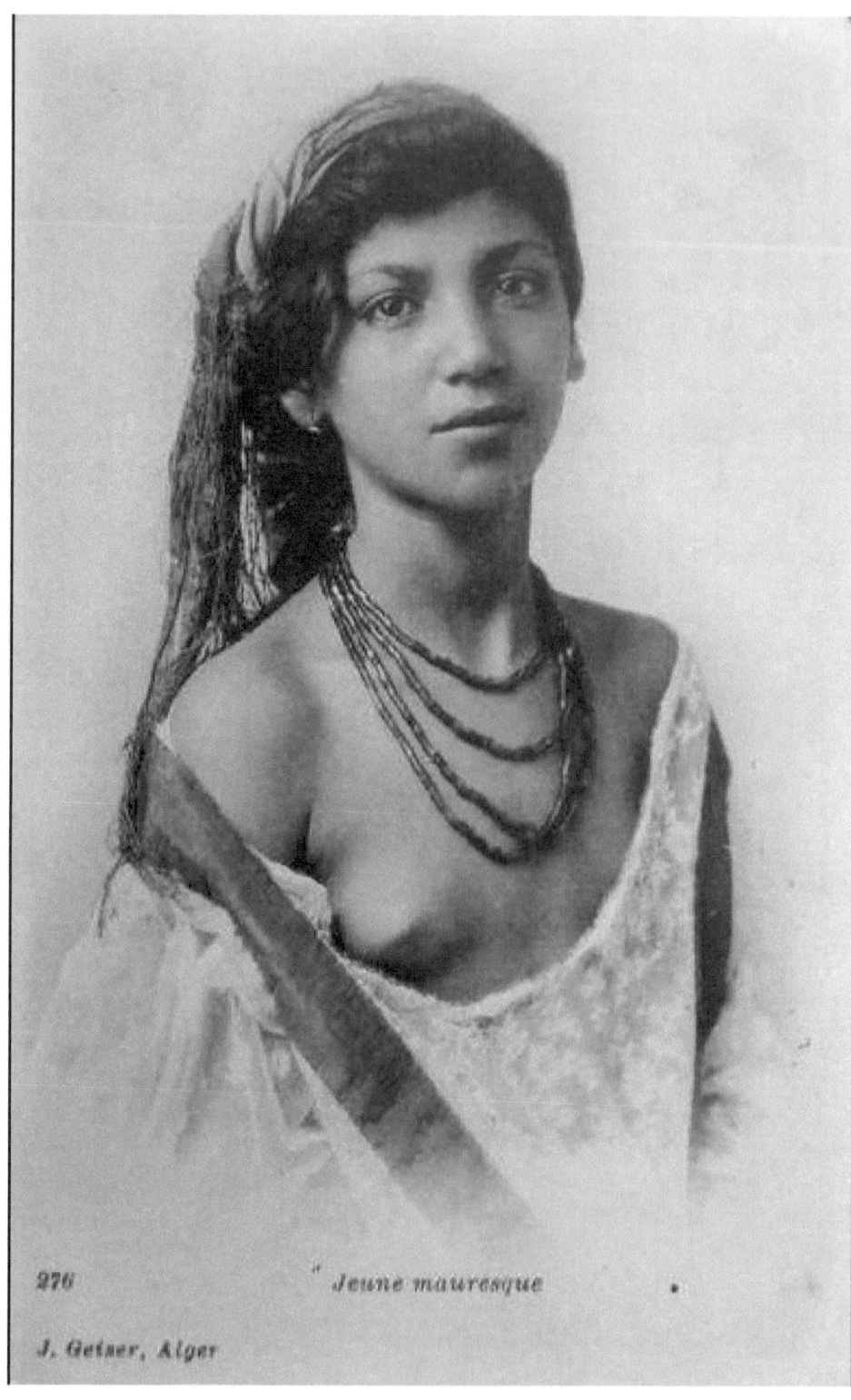

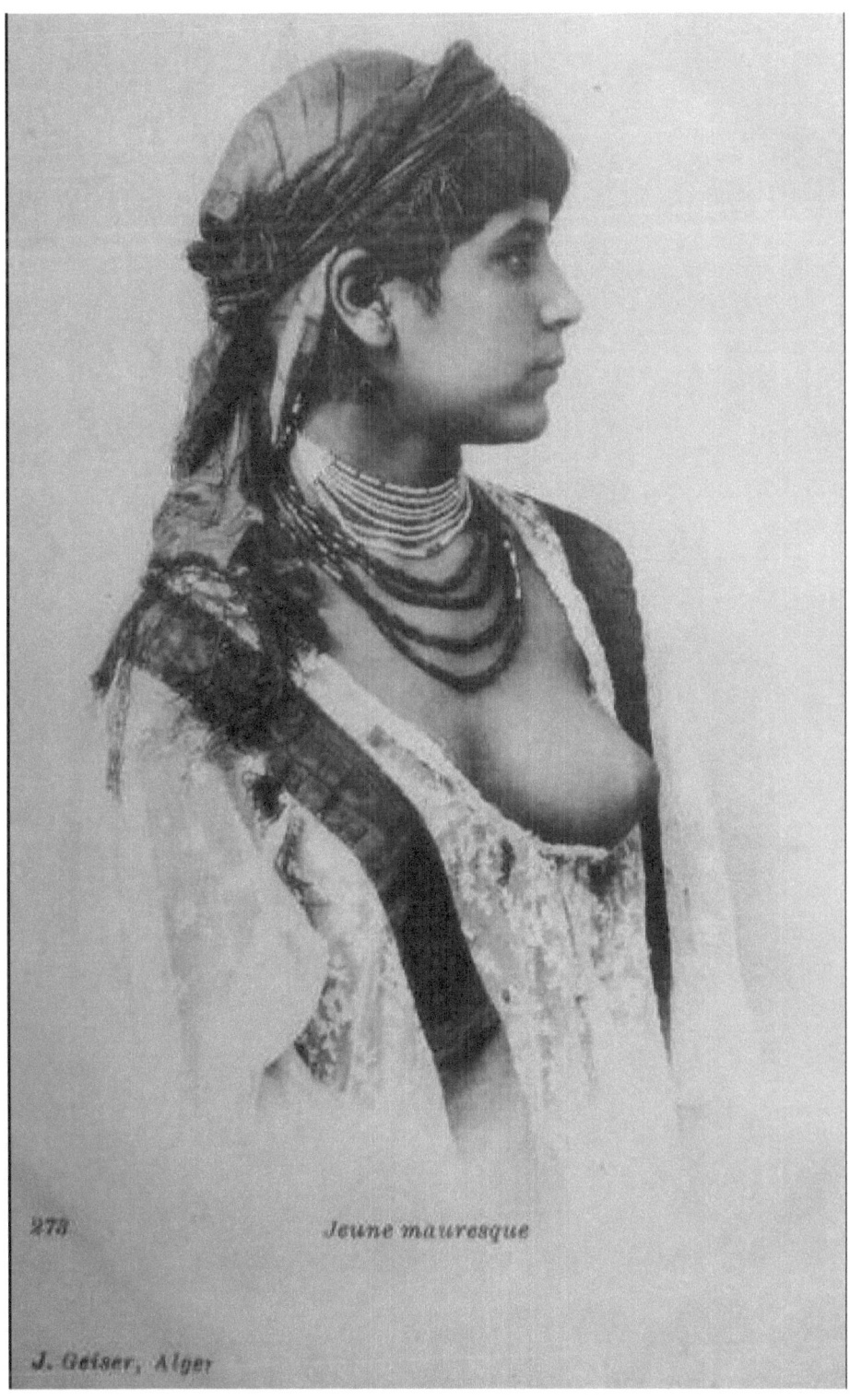

273　　　　　　　Jeune mauresque

J. Geiser, Alger

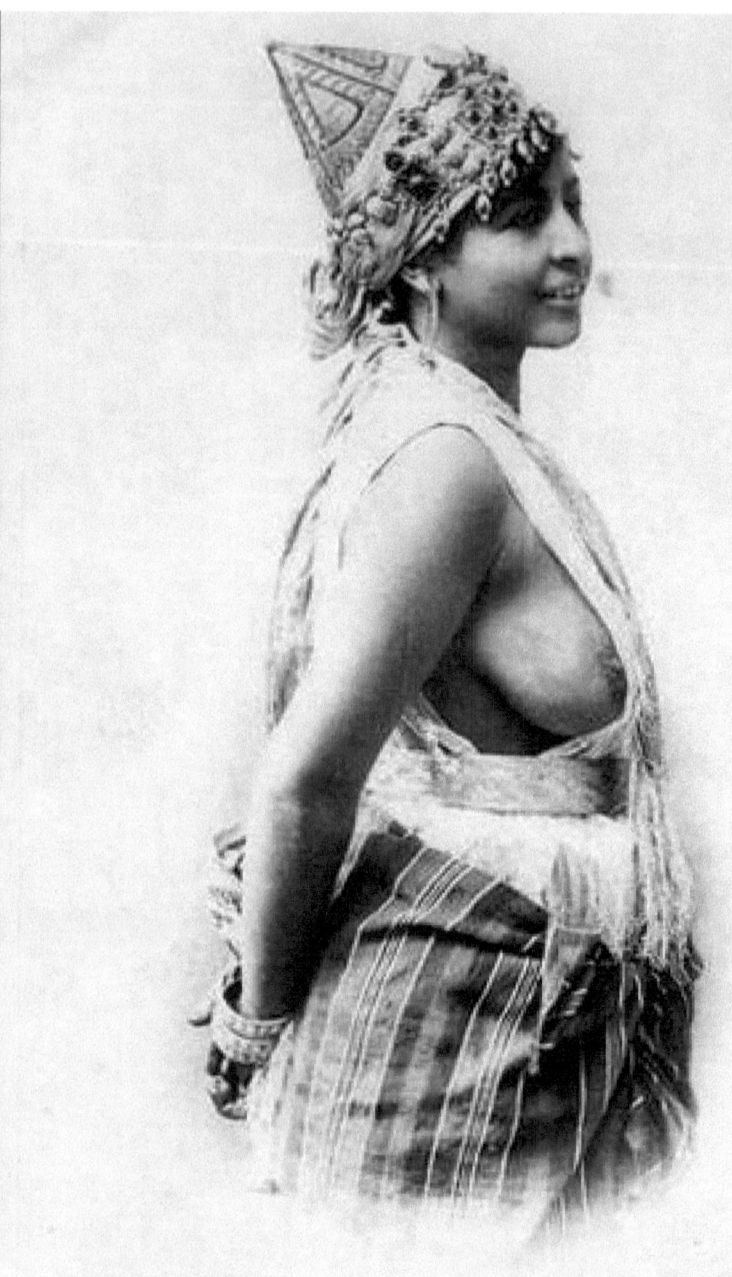

272. Femme du Sud

J. Geiser, phot.-Alger.

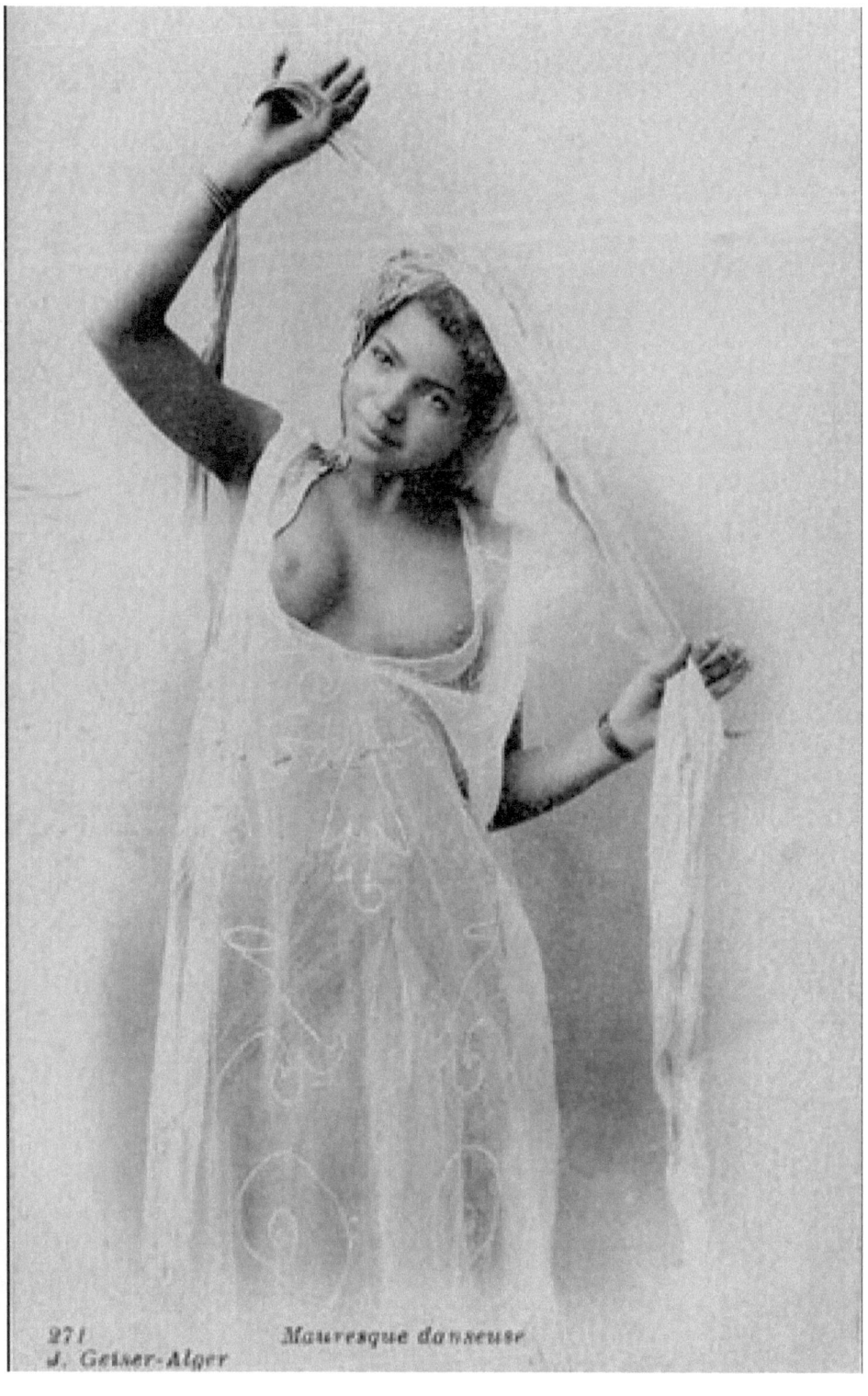

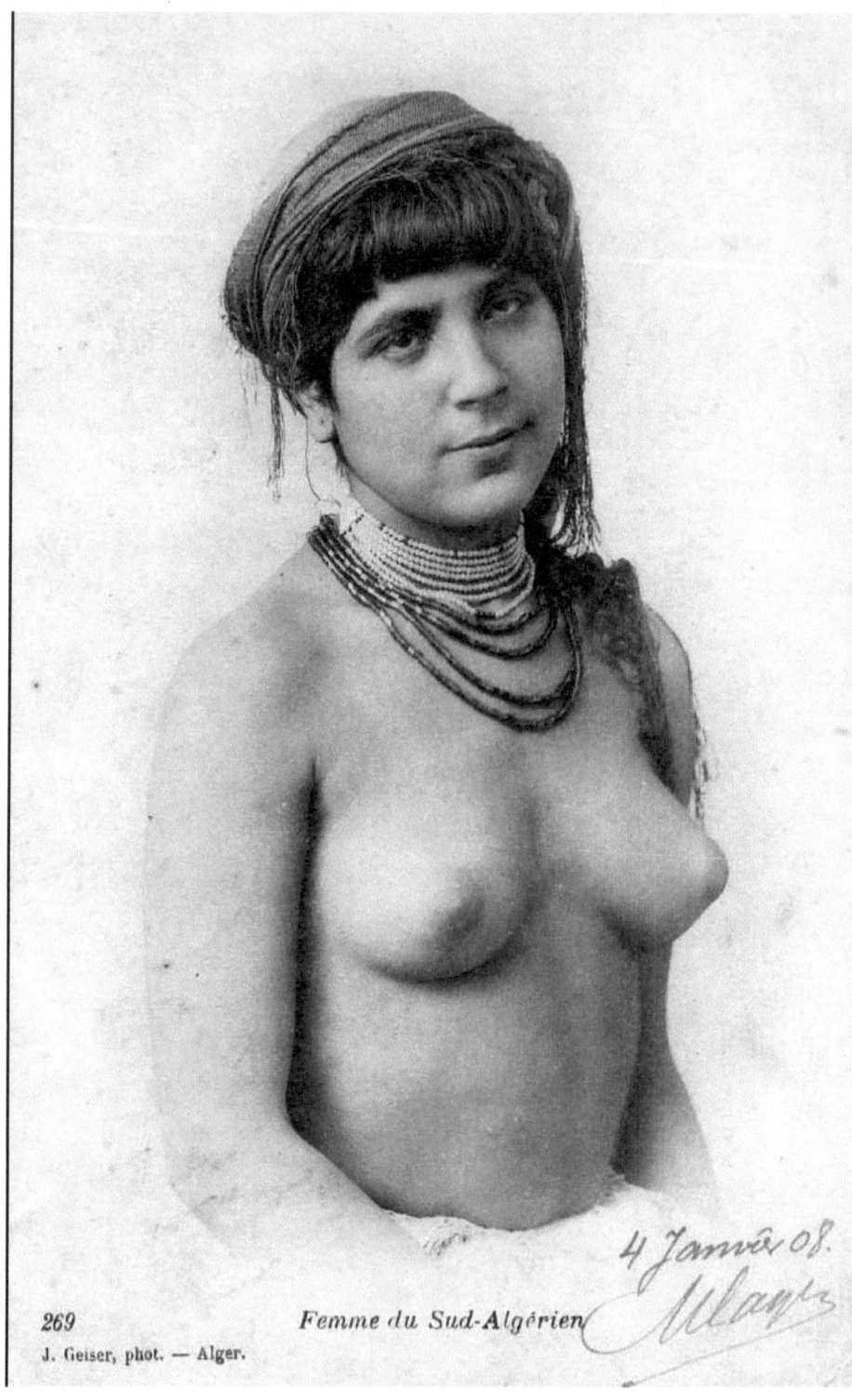

269 Femme du Sud-Algérien
J. Geiser, phot. — Alger.

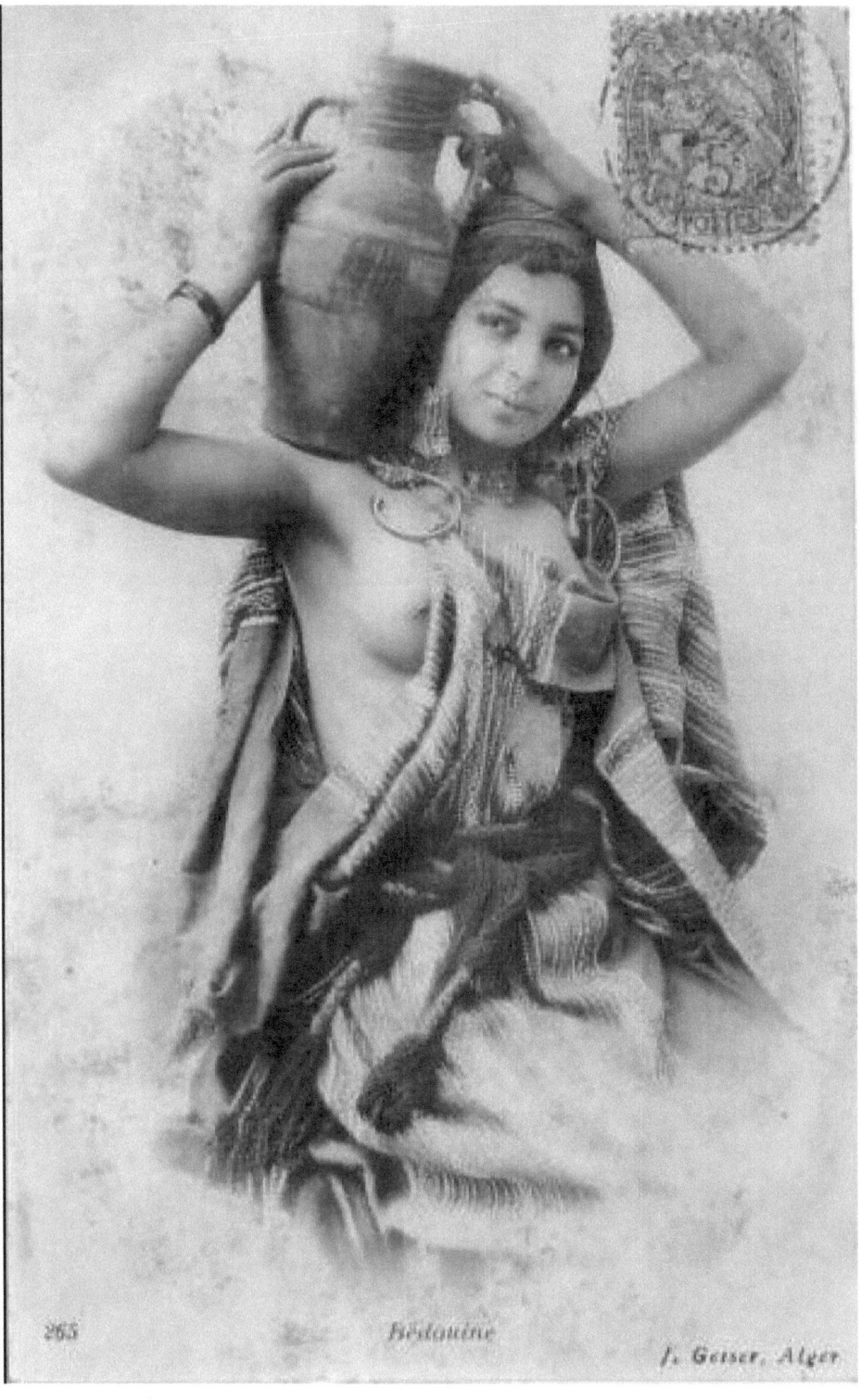
Bédouine — J. Geiser, Alger

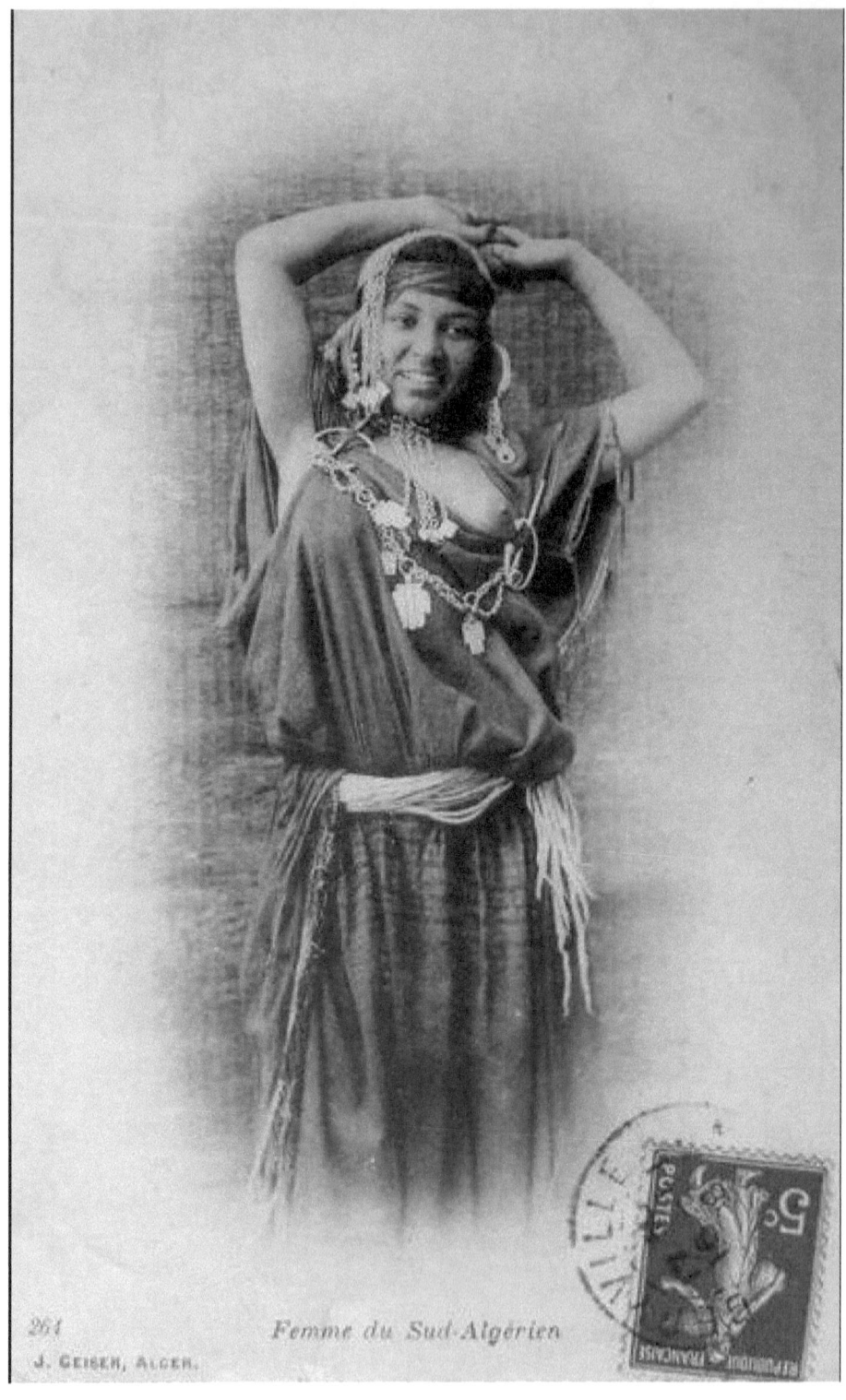

Femme du Sud-Algérien

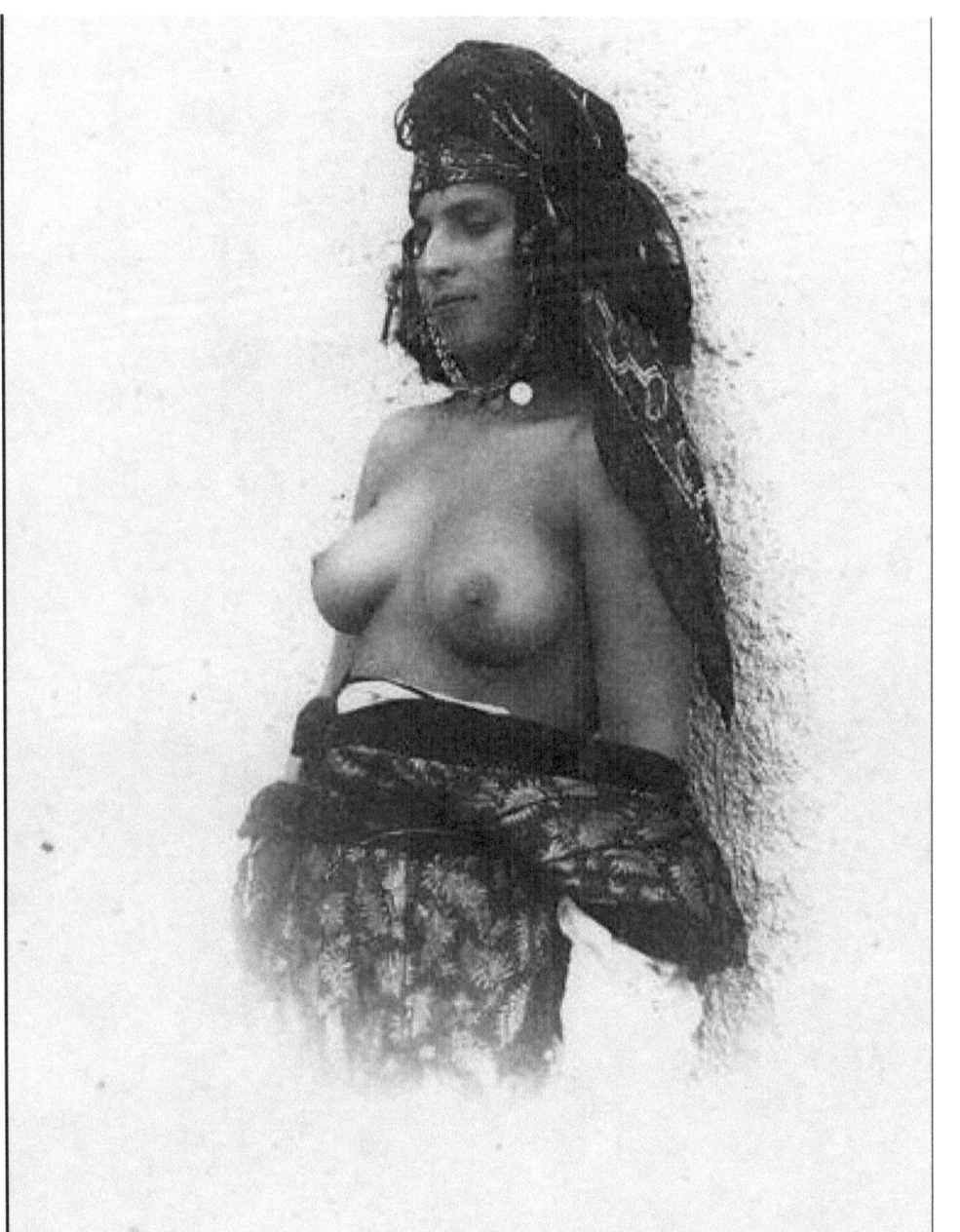

262 *Femme du Sud-Algérien*

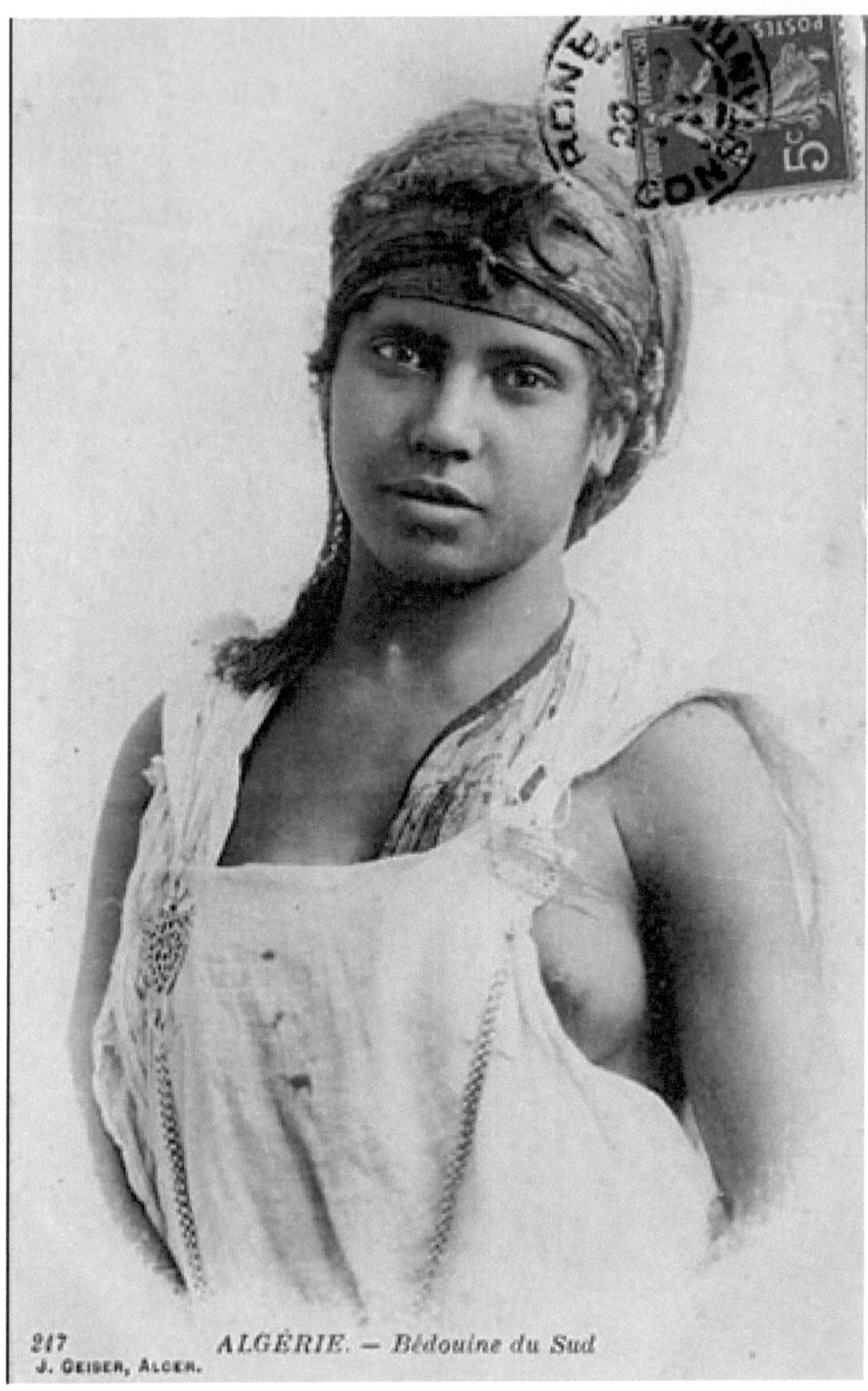

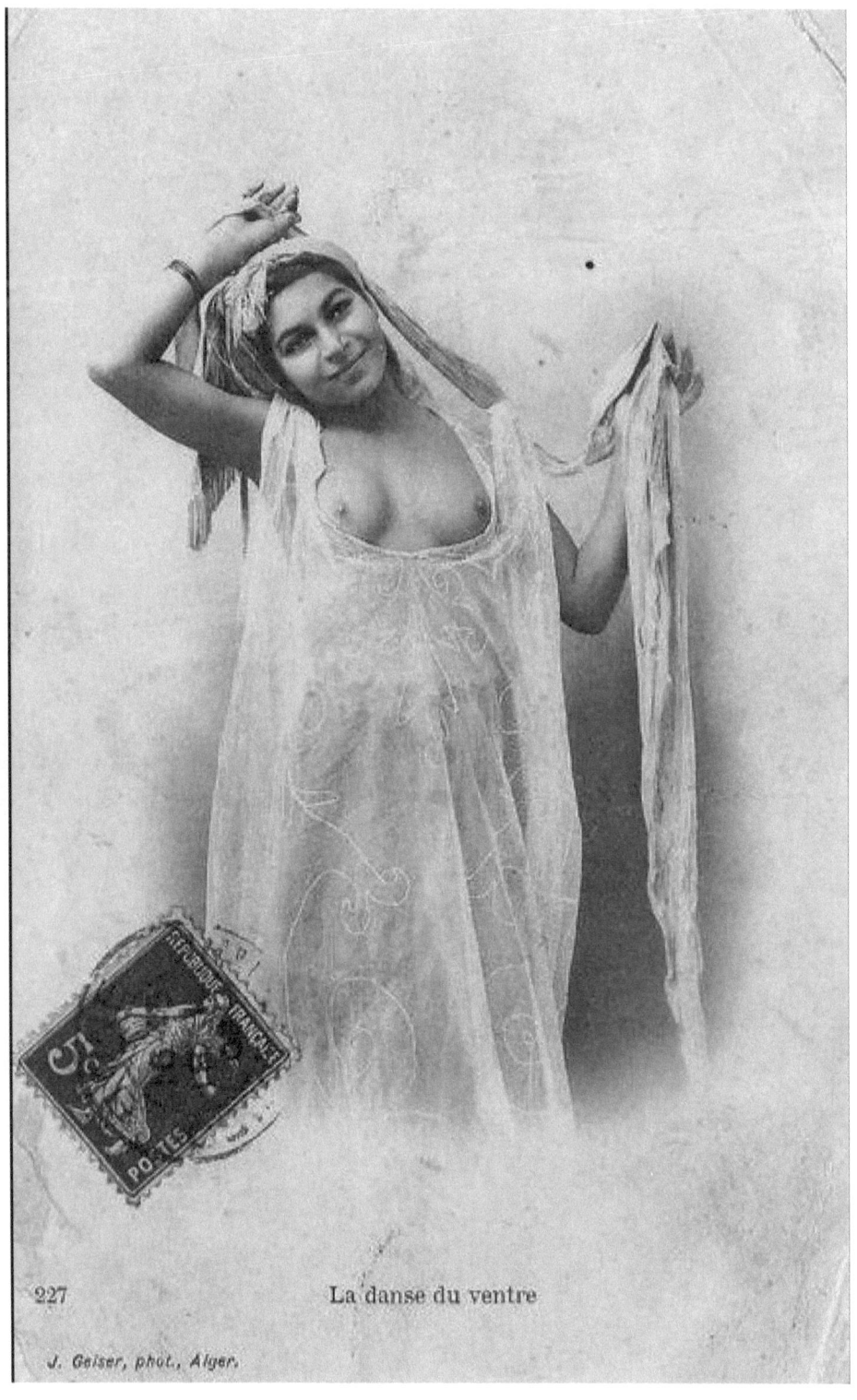

227 La danse du ventre

J. Geiser, phot., Alger.

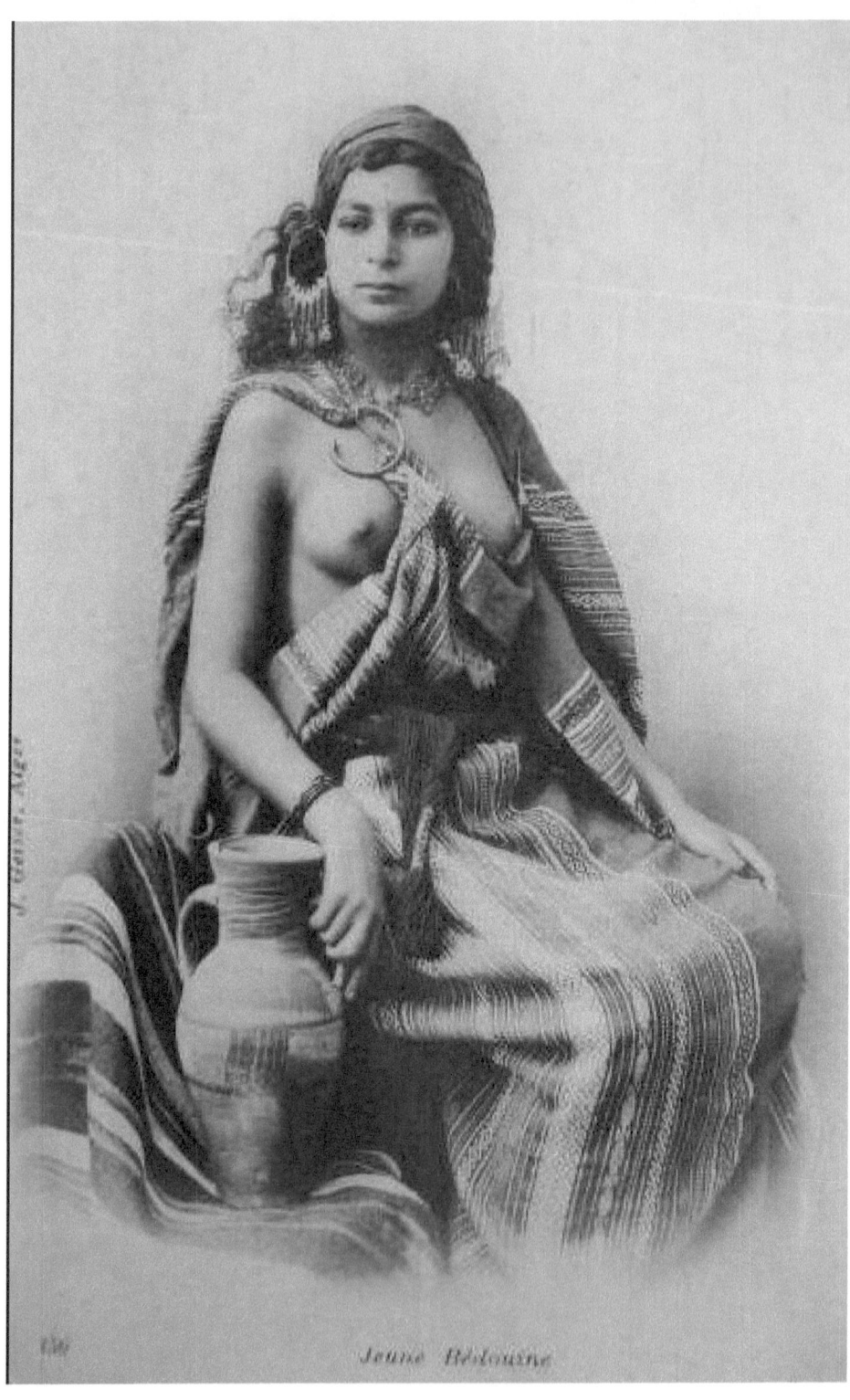

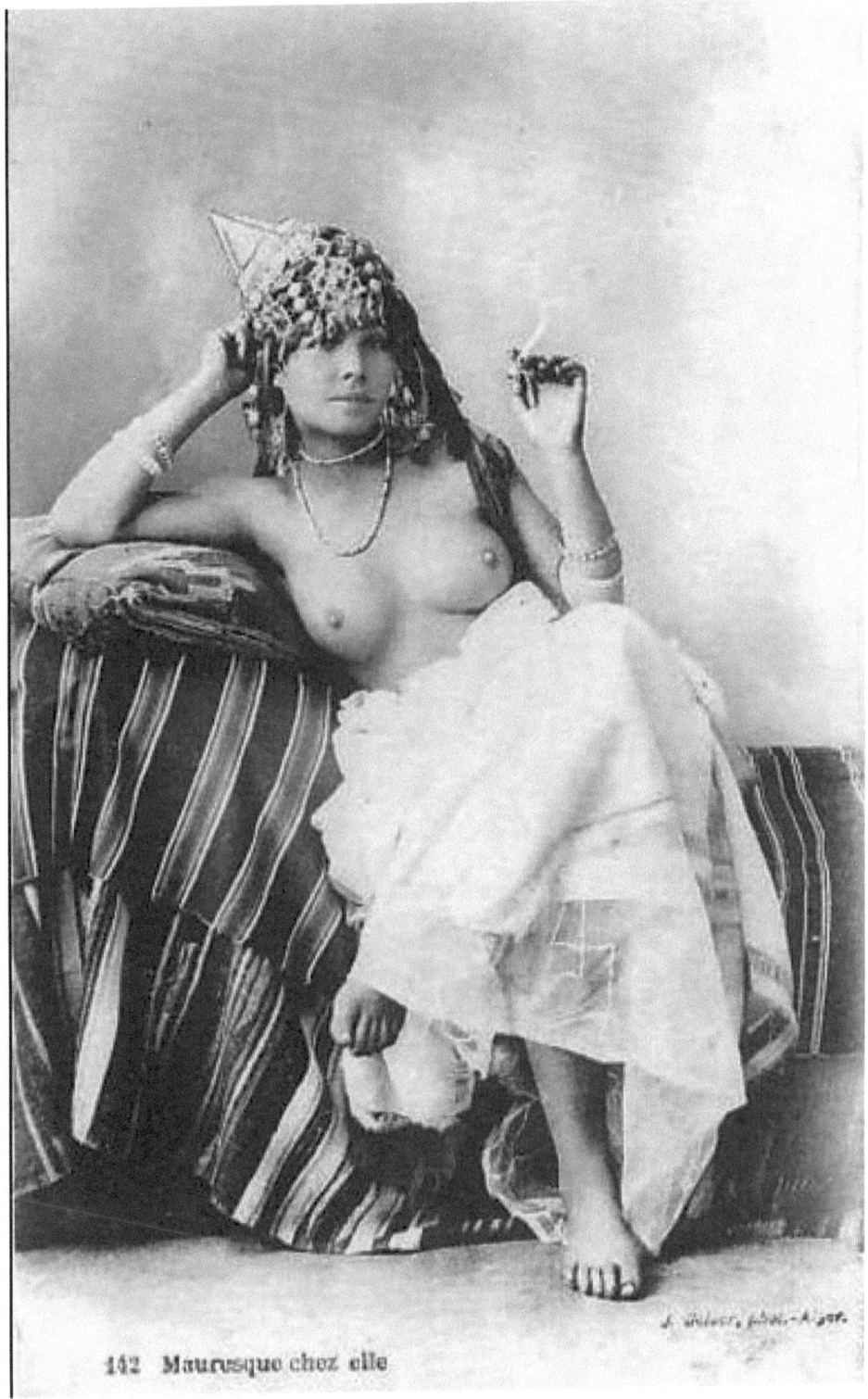
142 Mauresque chez elle

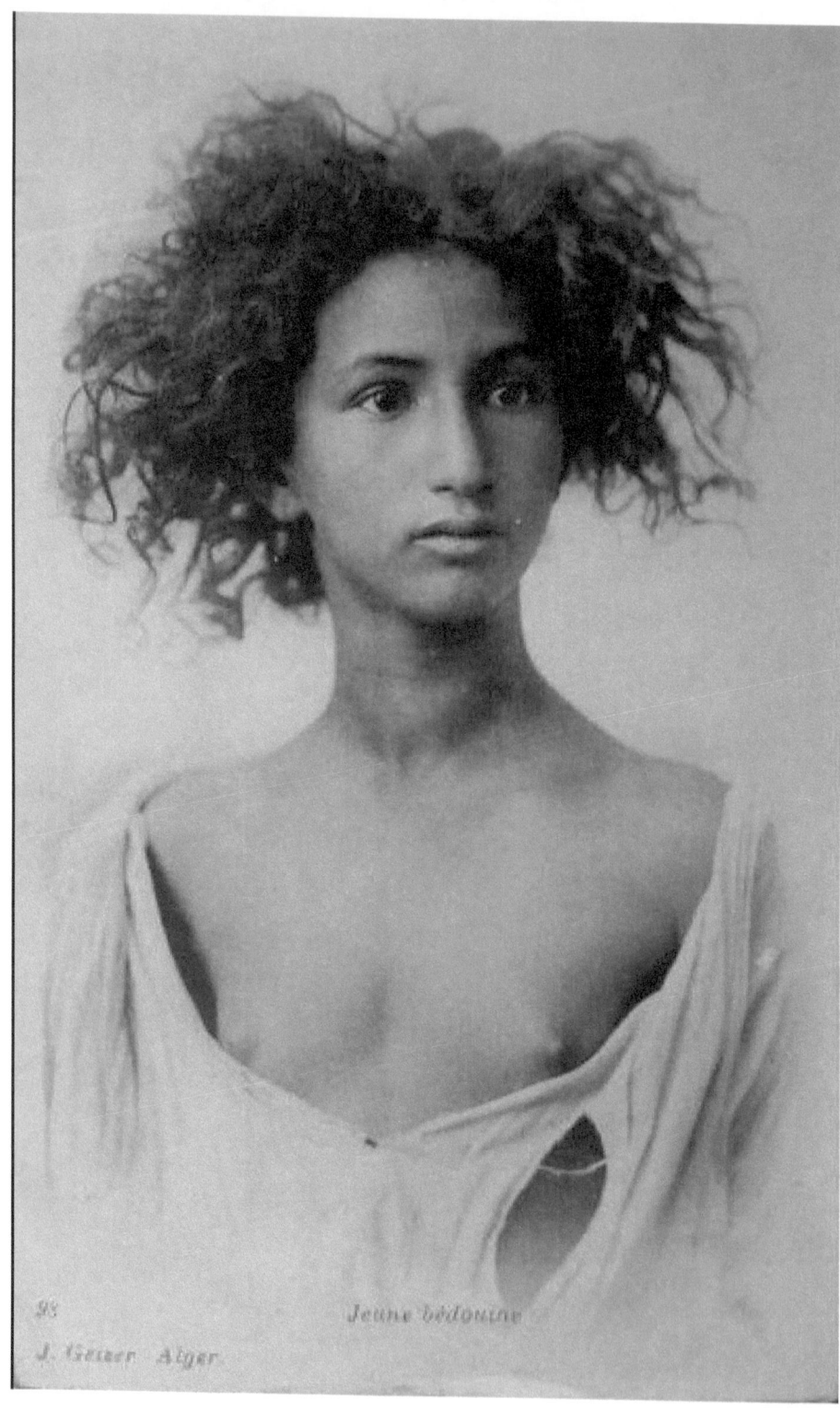

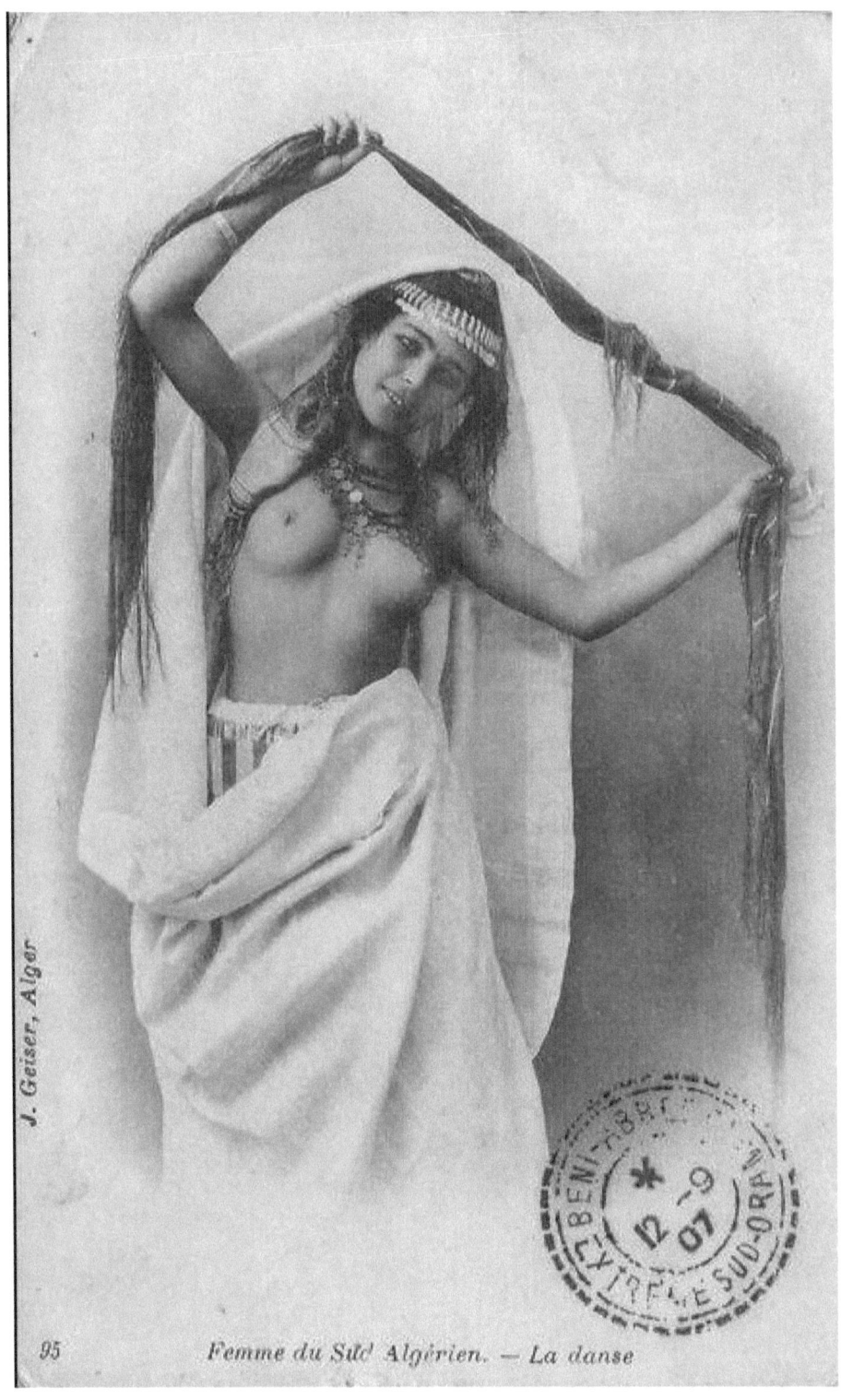
Femme du Sud Algérien. — La danse

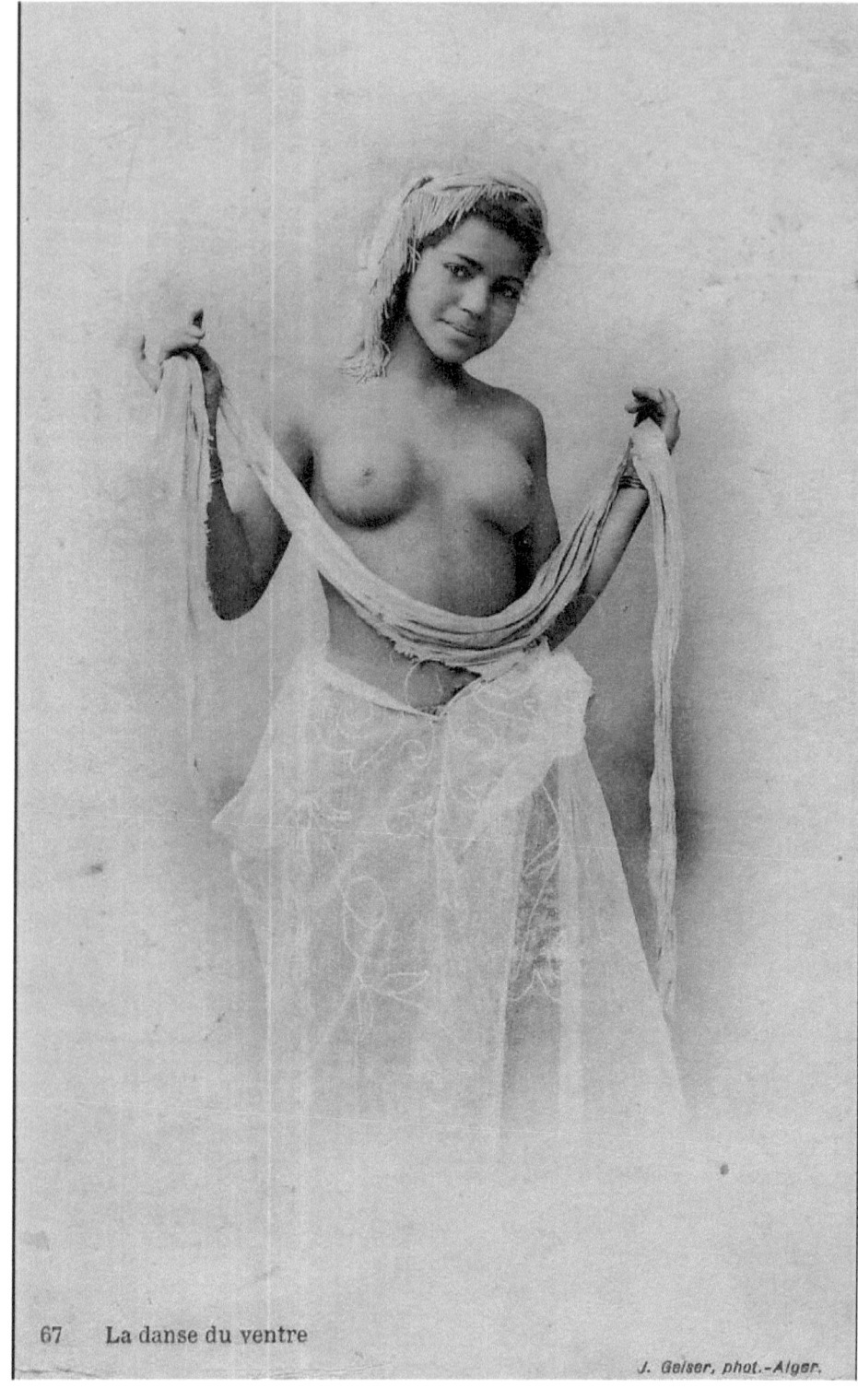

67 La danse du ventre

J. Geiser, phot.-Alger.

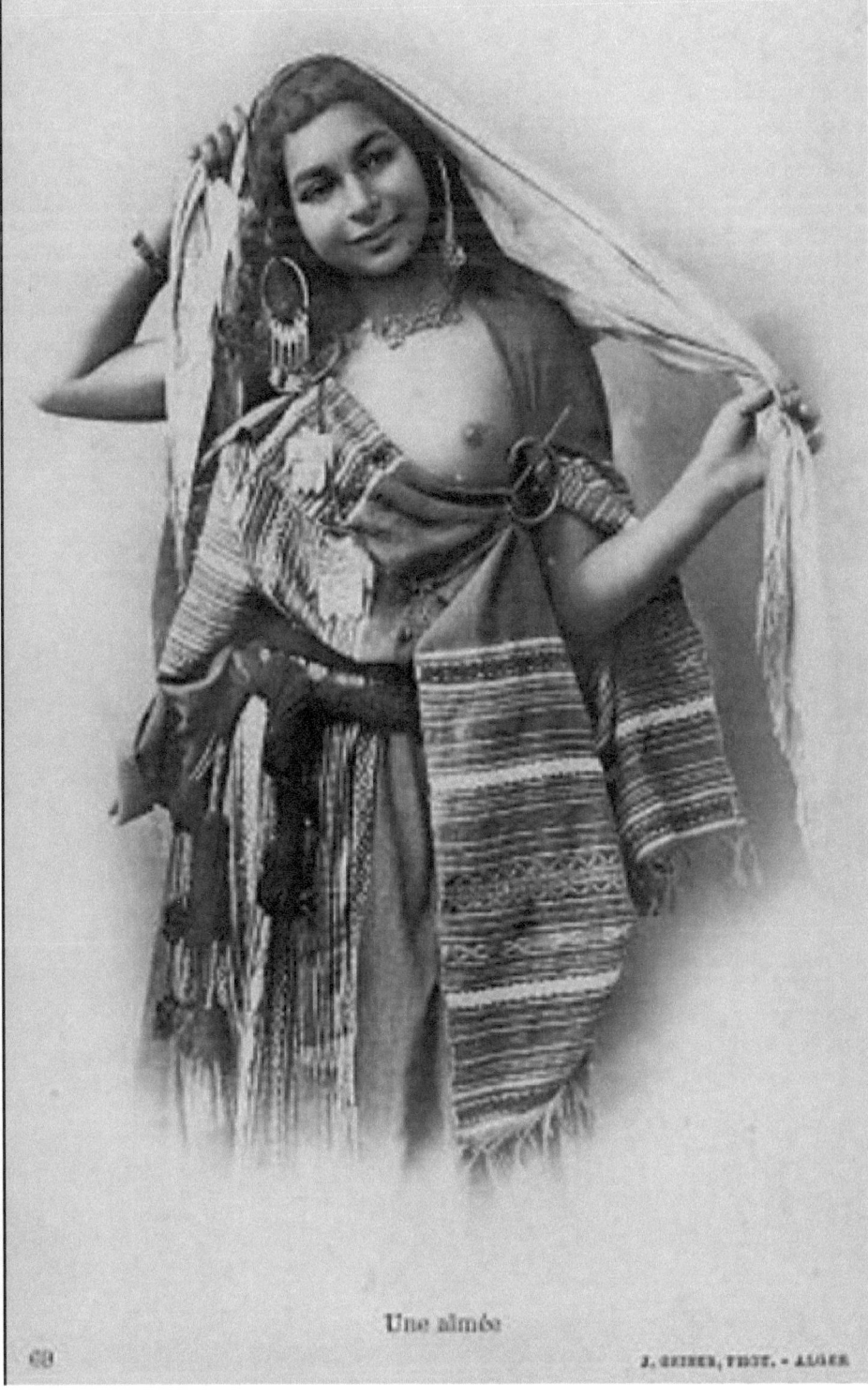

Une almée

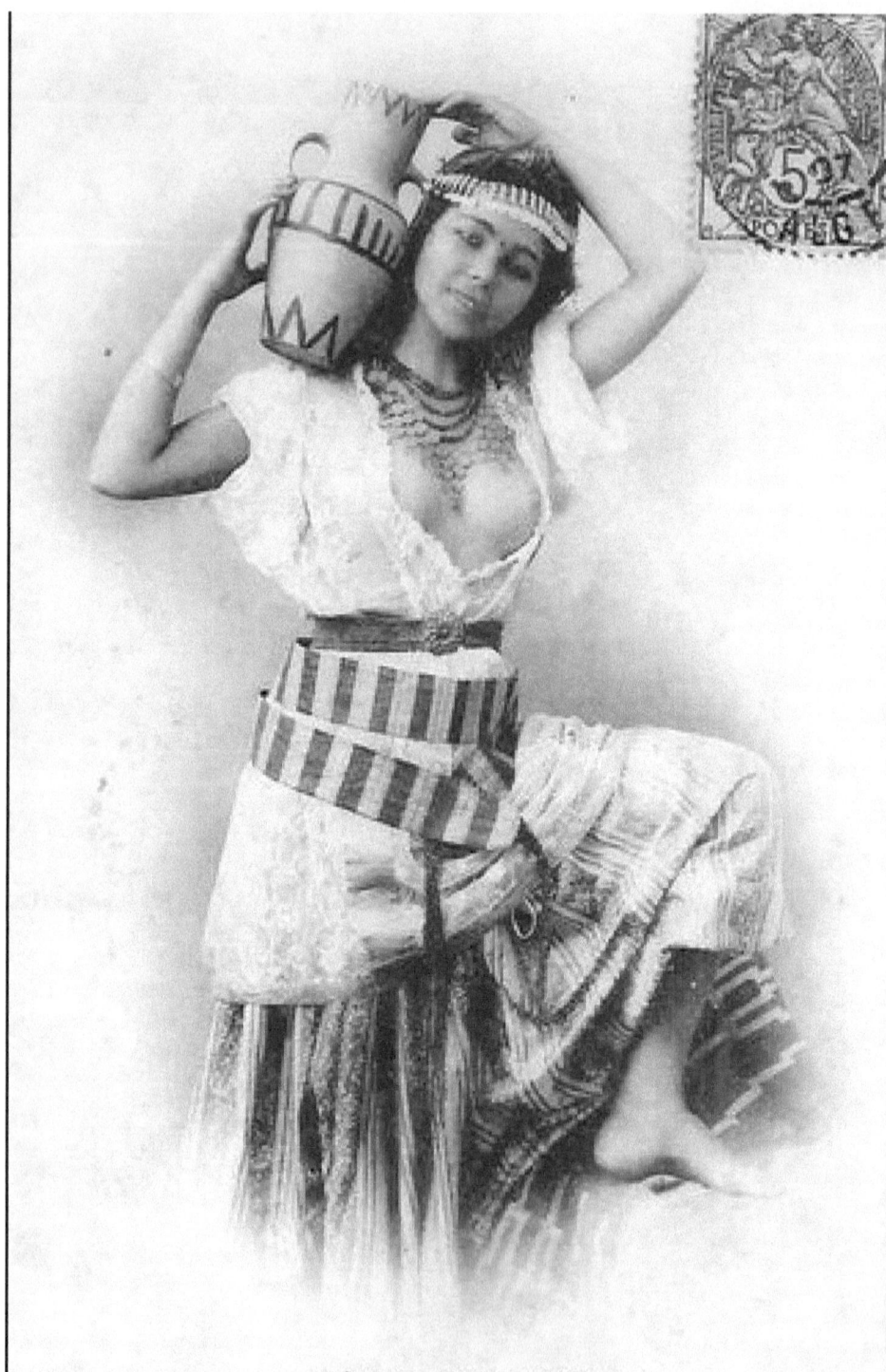

ALGÉRIE. — Femme du Sud

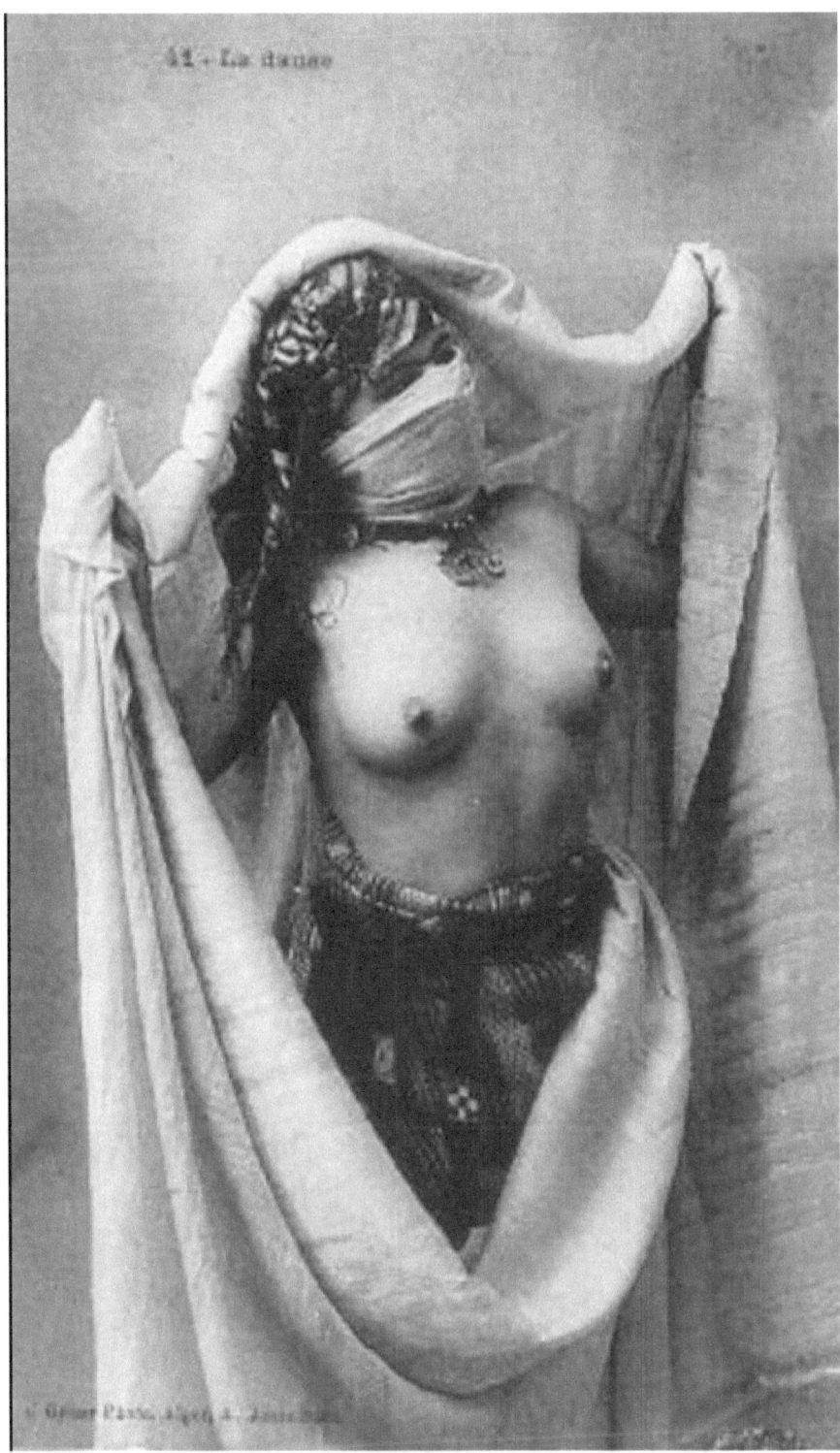

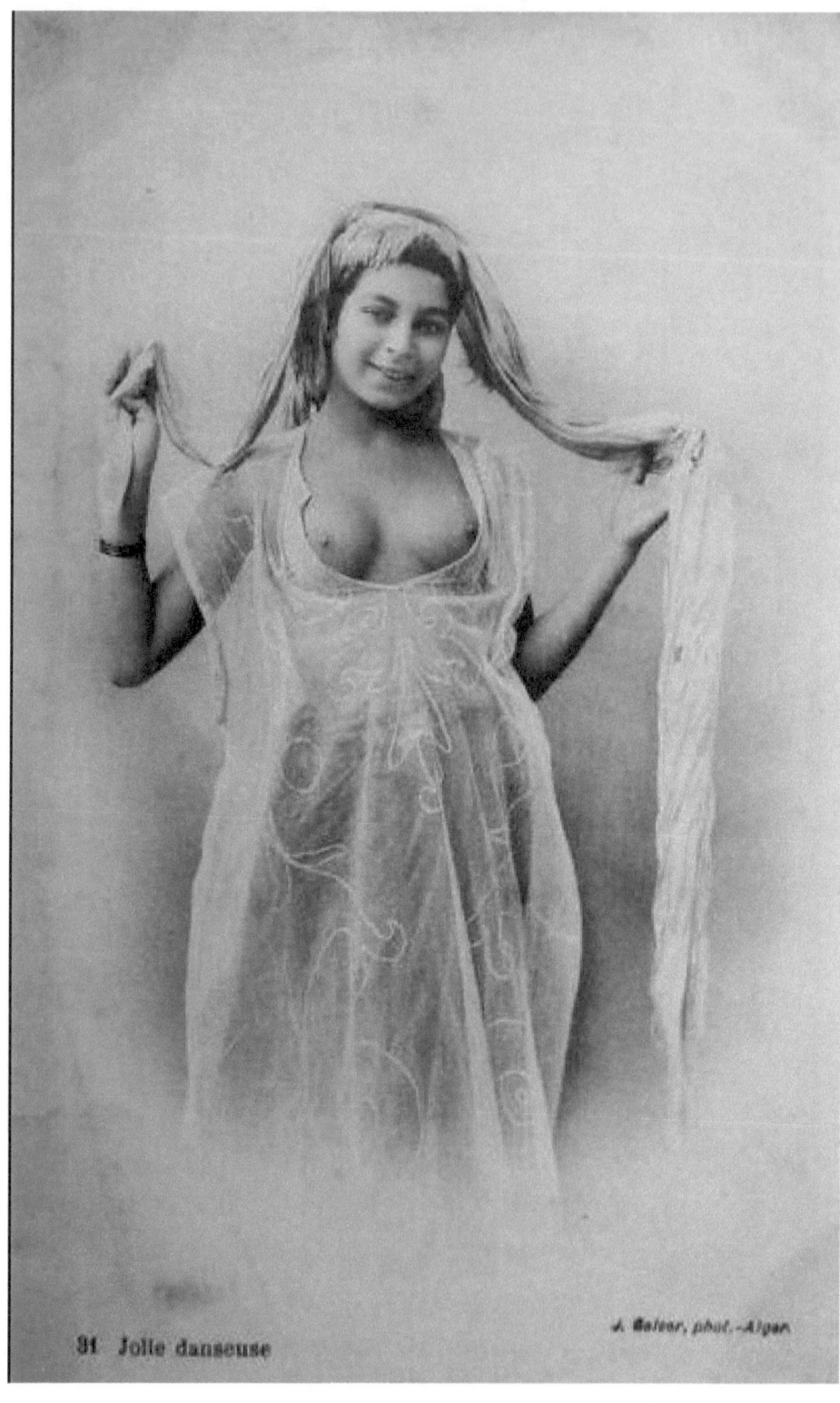

91 Jolie danseuse

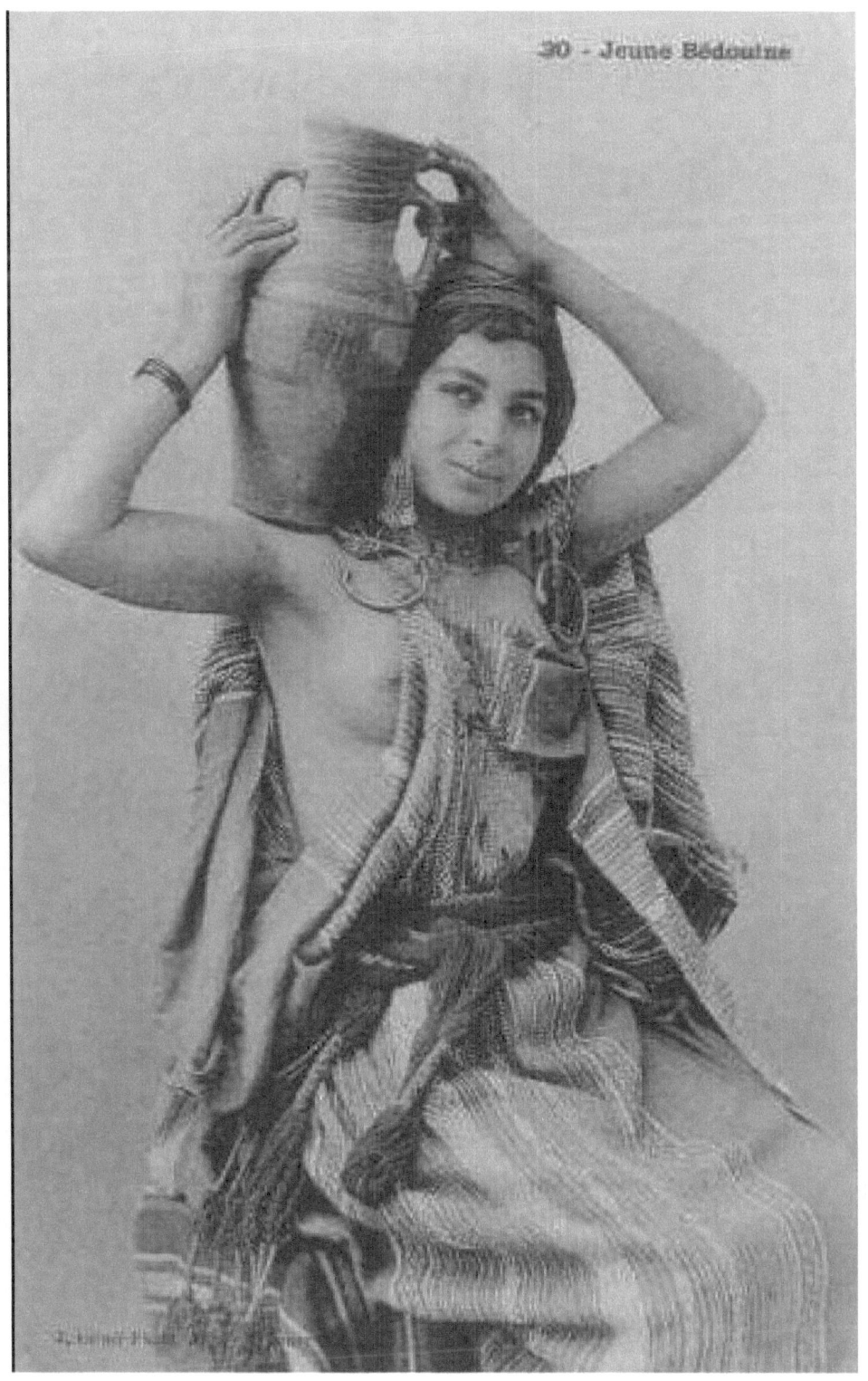

30 - Jeune Bédouine

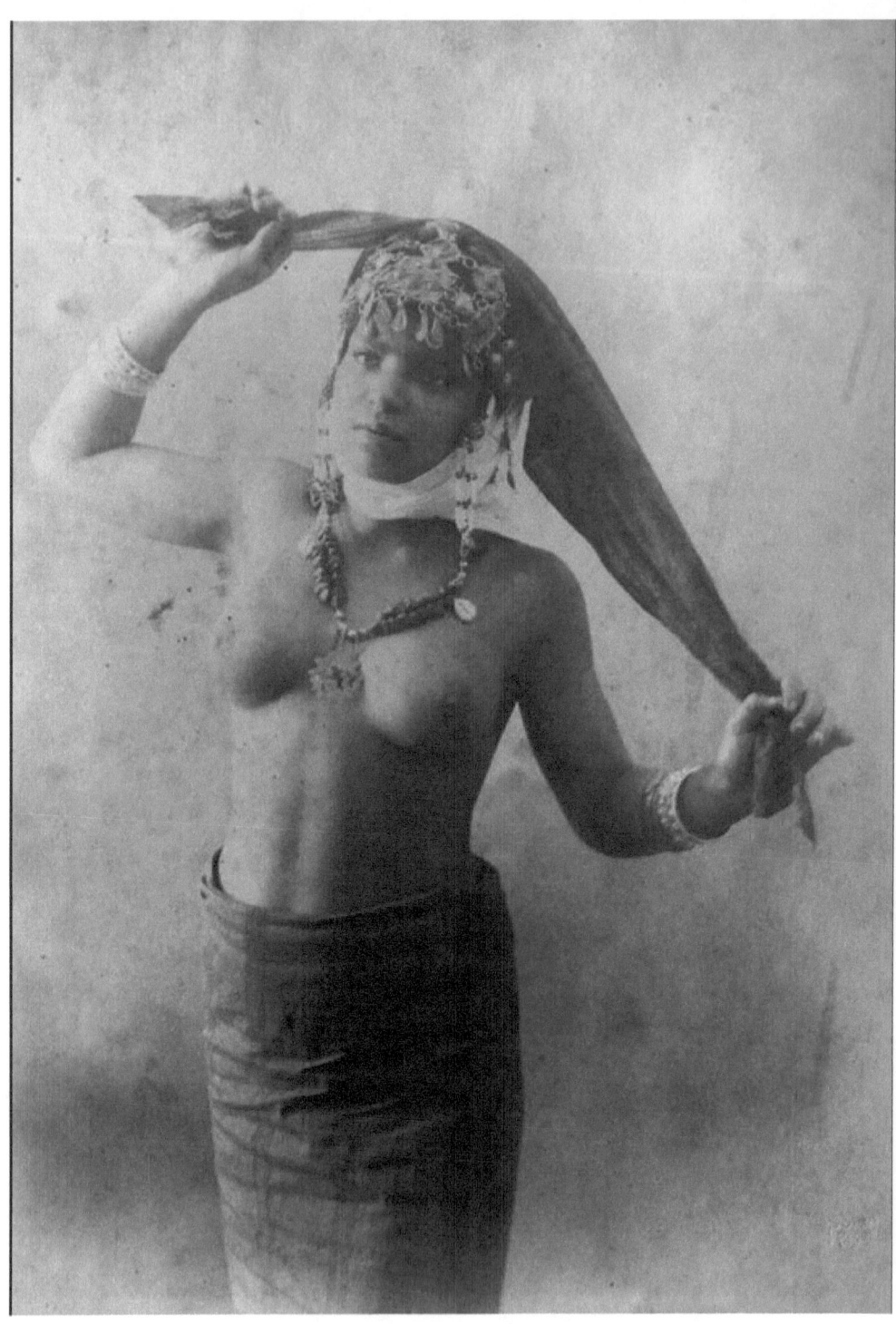

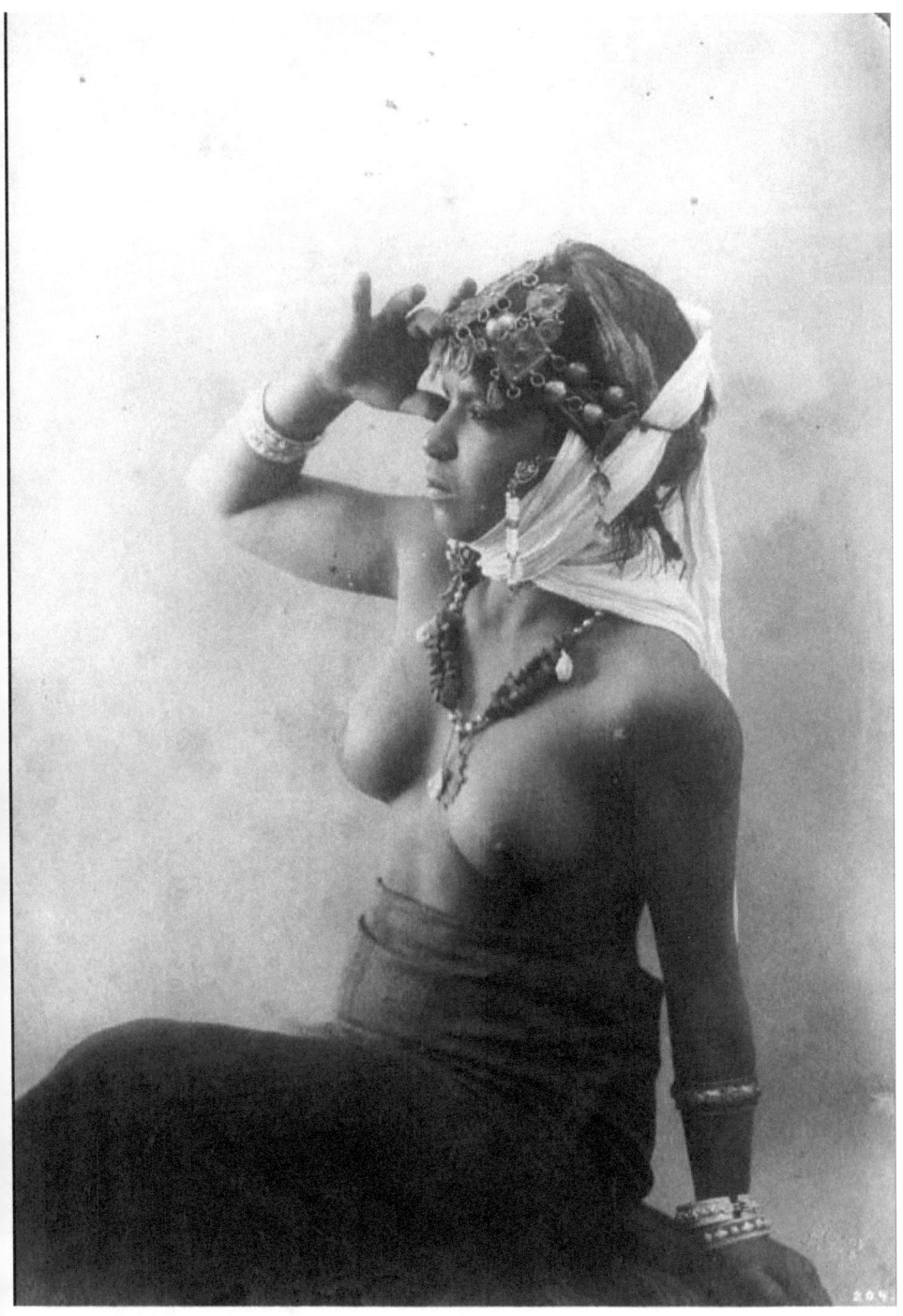

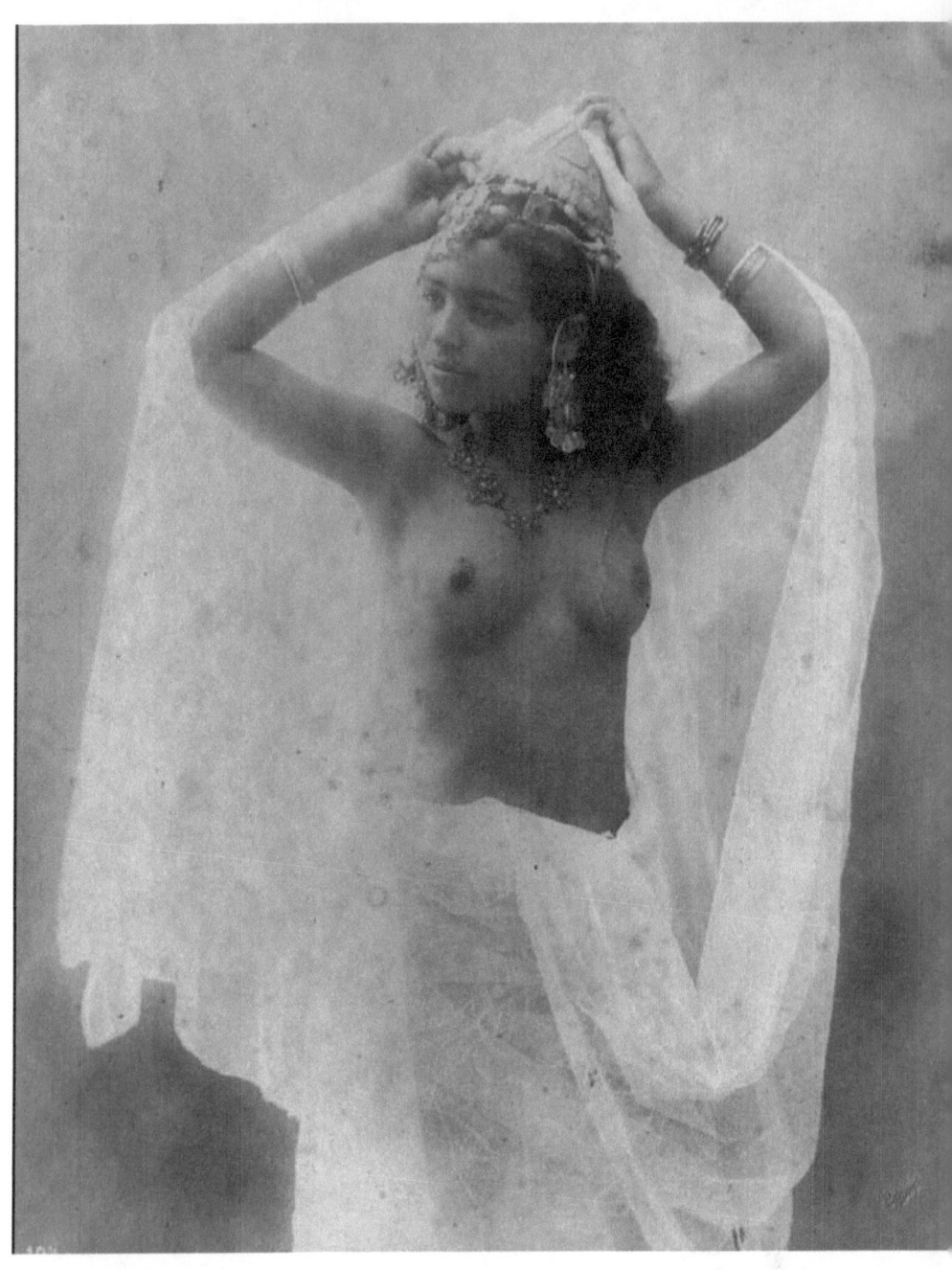

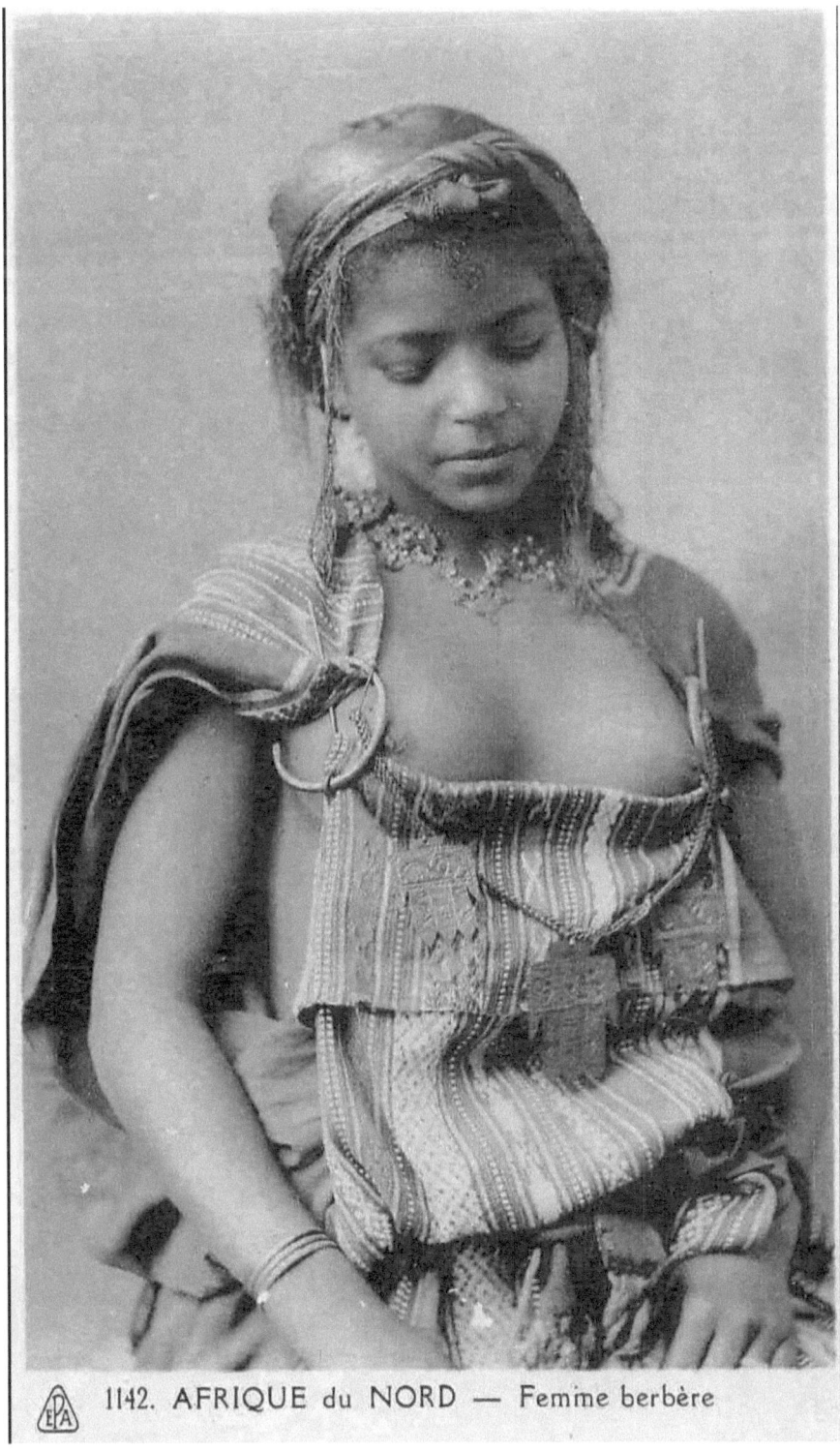

1142. AFRIQUE du NORD — Femme berbère

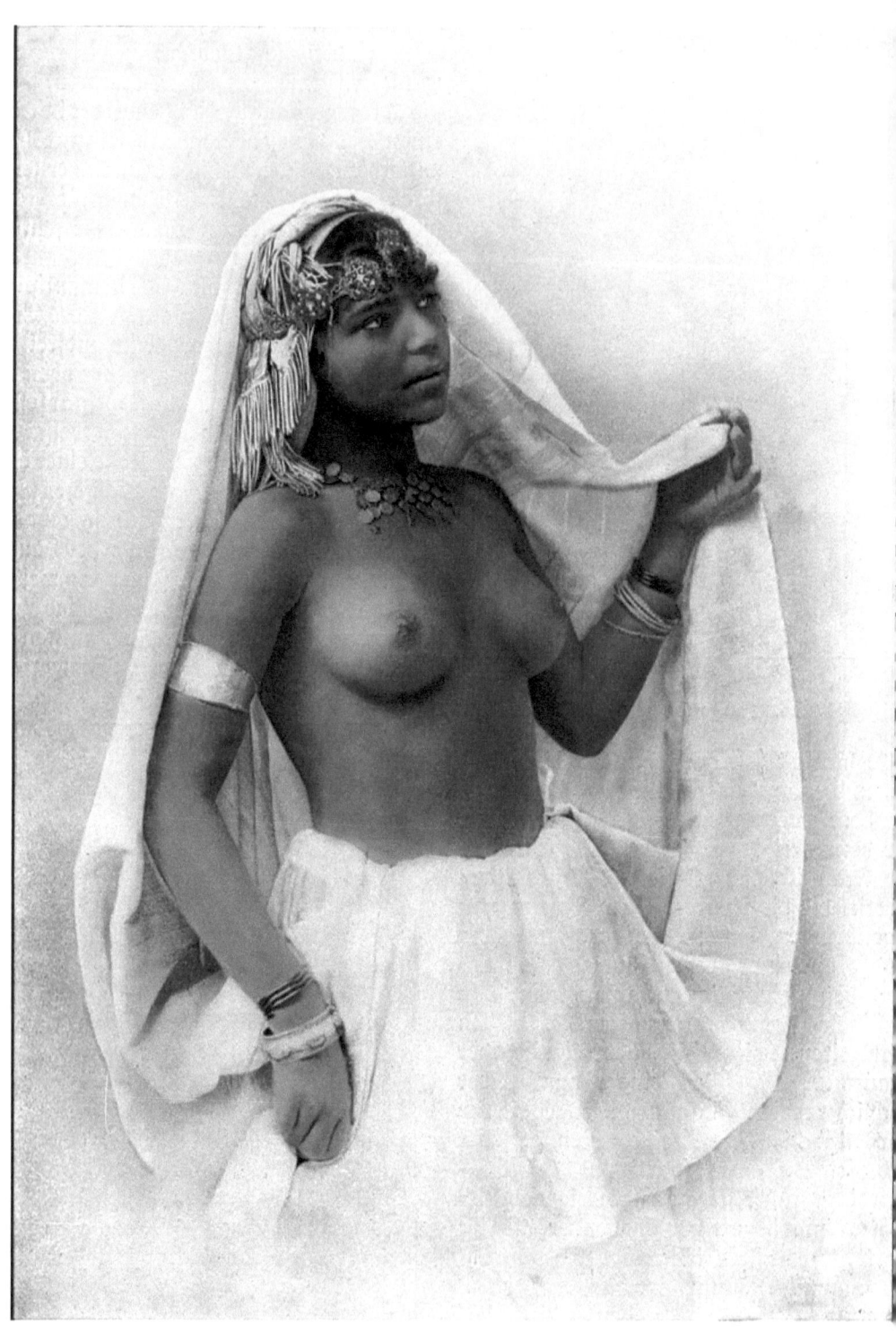

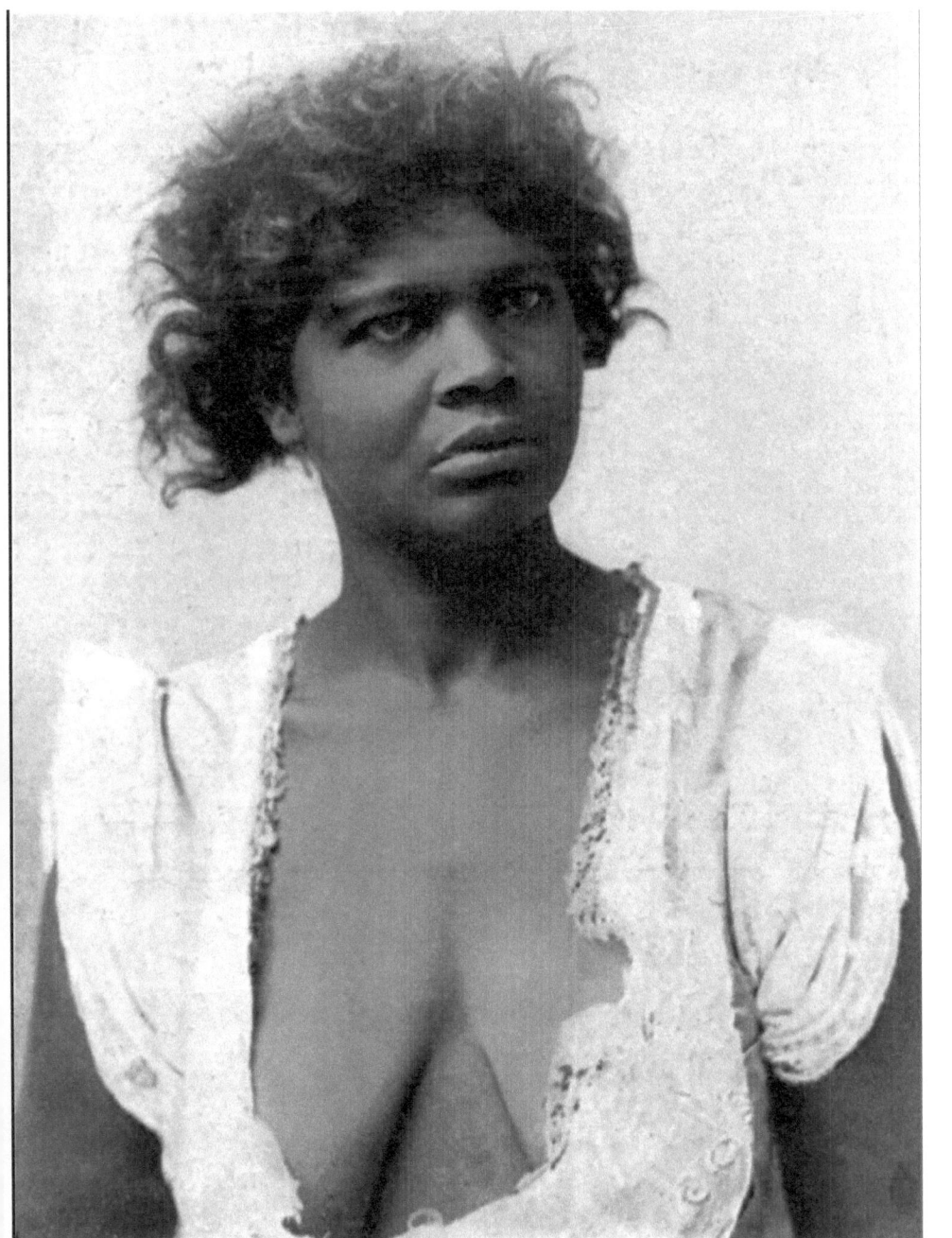

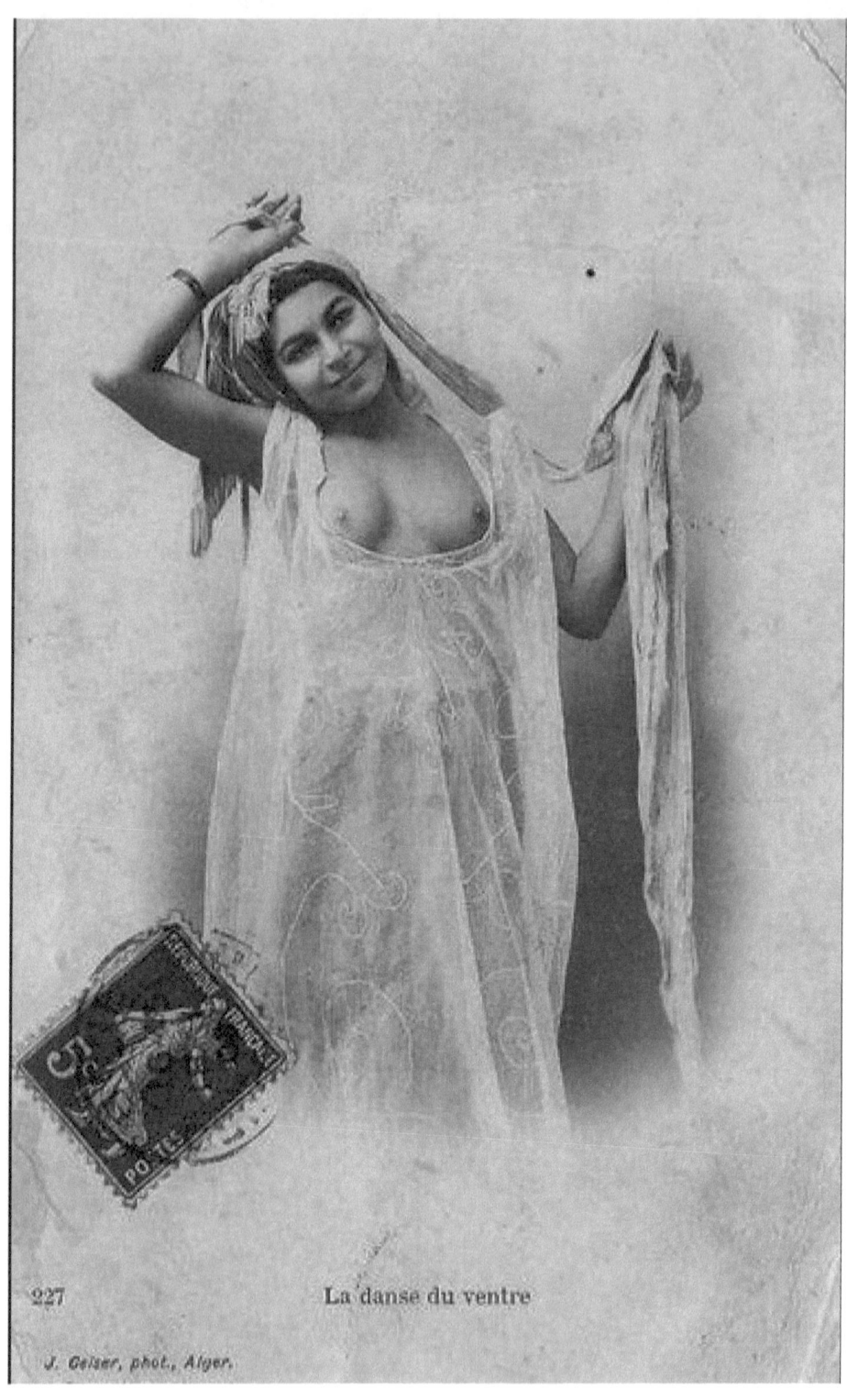
La danse du ventre

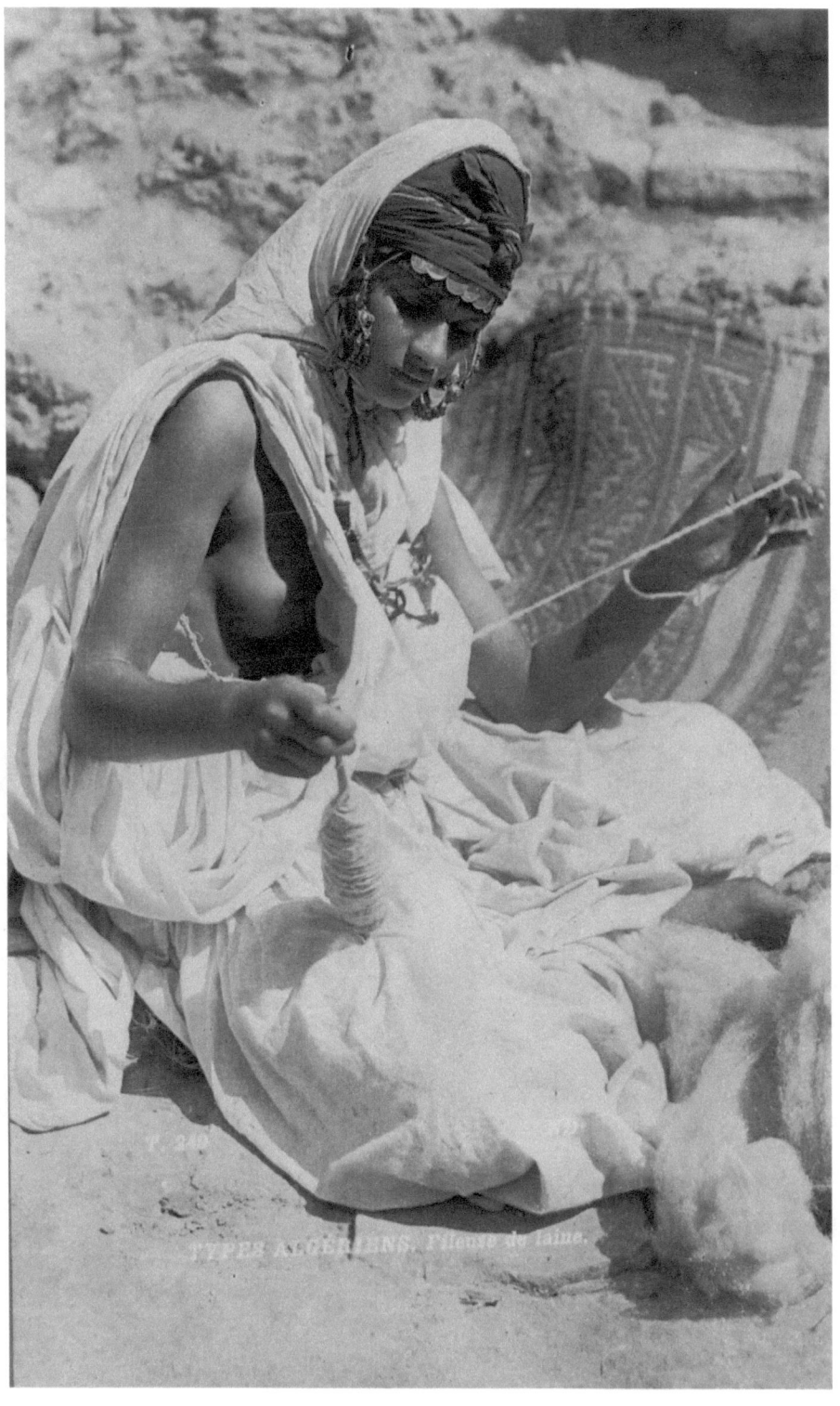

TYPES ALGÉRIENS. Fileuse de laine.

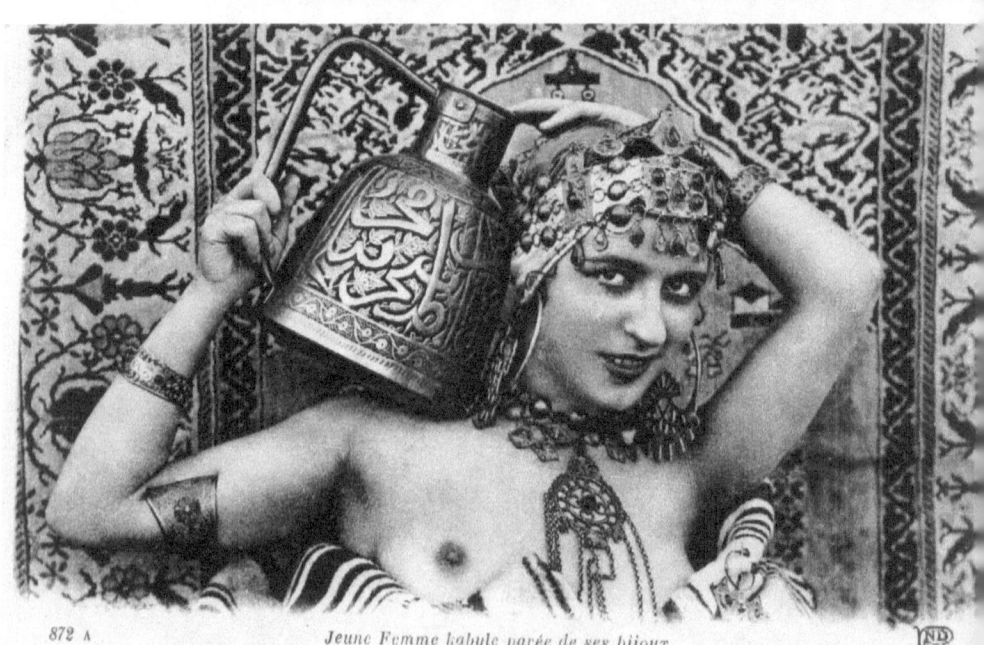

872 A Jeune Femme kabyle parée de ses bijoux

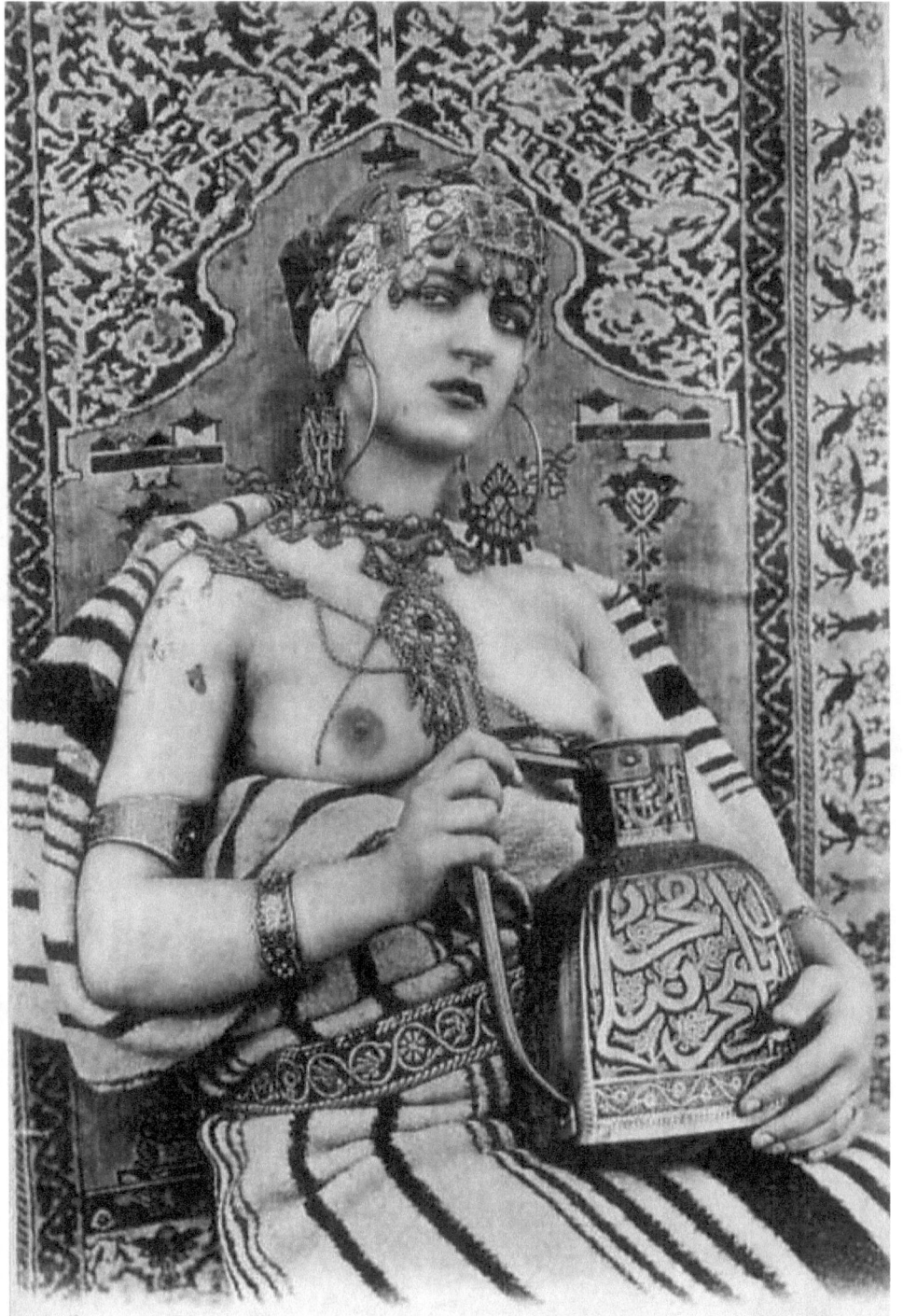

876 A Jeune Femme Kabyle parée de ses bijoux. ND. Phot.

866. SCÈNES ET TYPES. Jeune Femme Kabyle parée de ses bijoux. ND

821 A — Mauresques. — Collection Spéciale P. A. — ND. Phot.

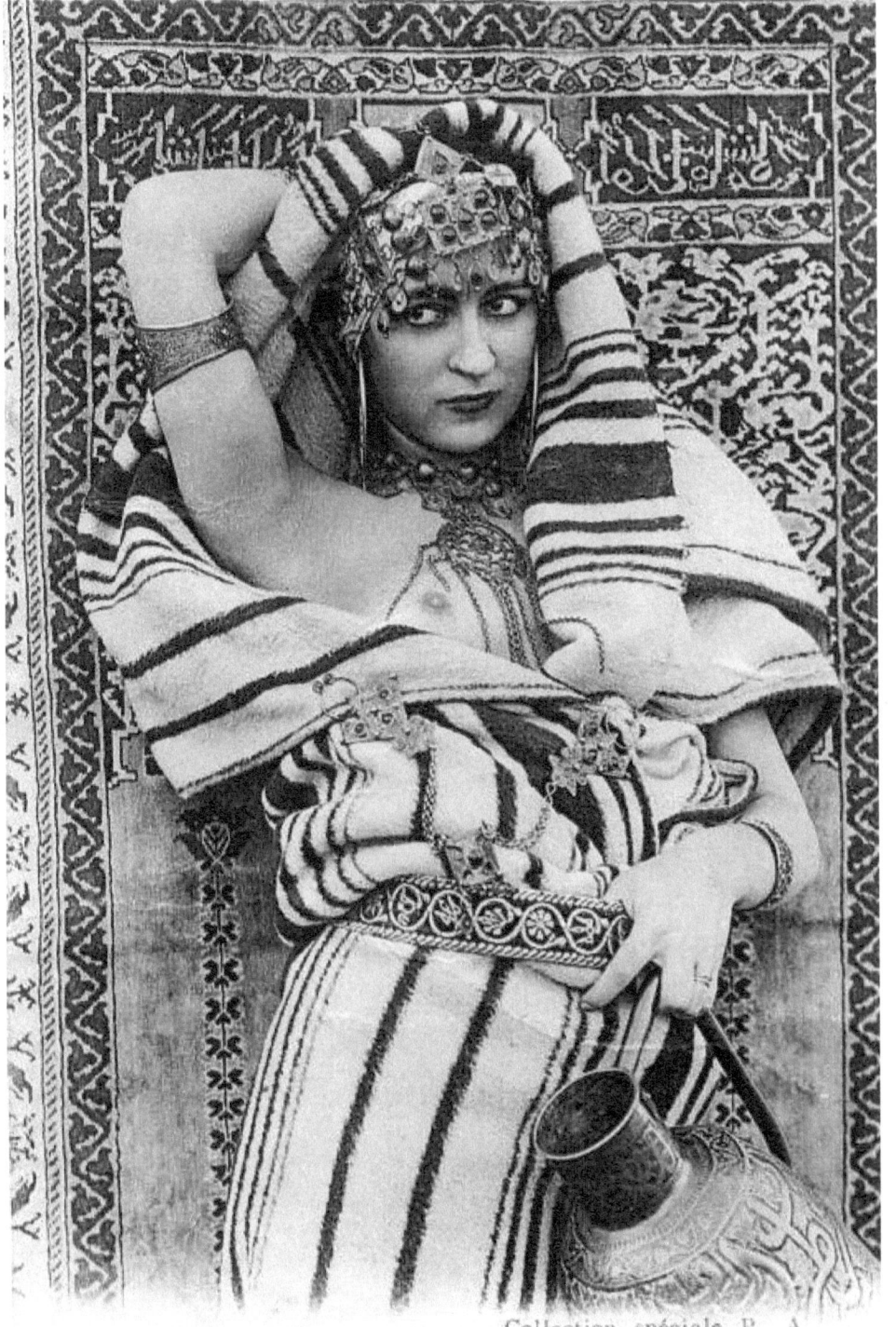

862 A — Jeune Femme kabyle parée de ses bijoux.
Collection spéciale P. A.

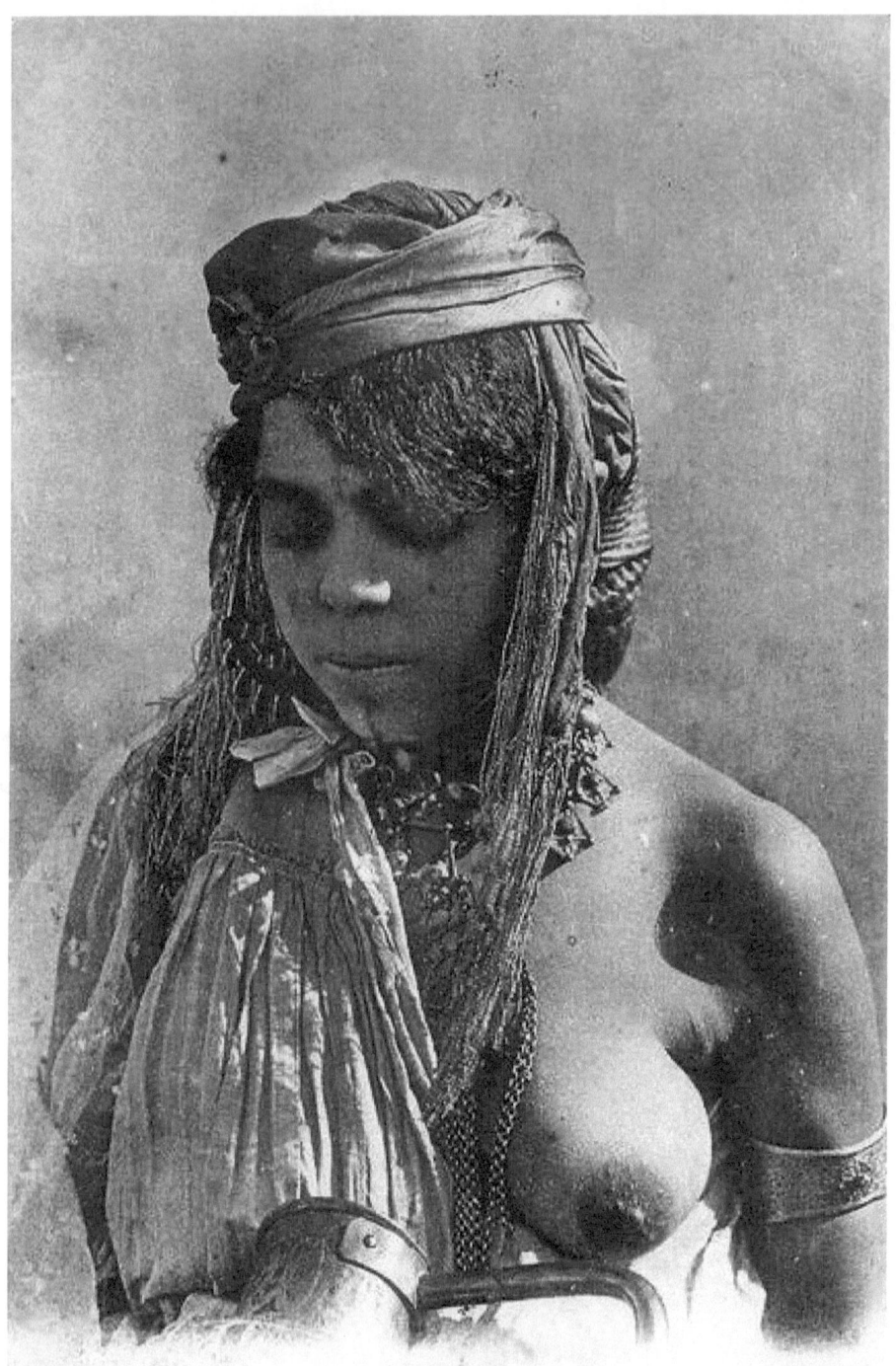

859 A — Mauresque. — ND. Phot.

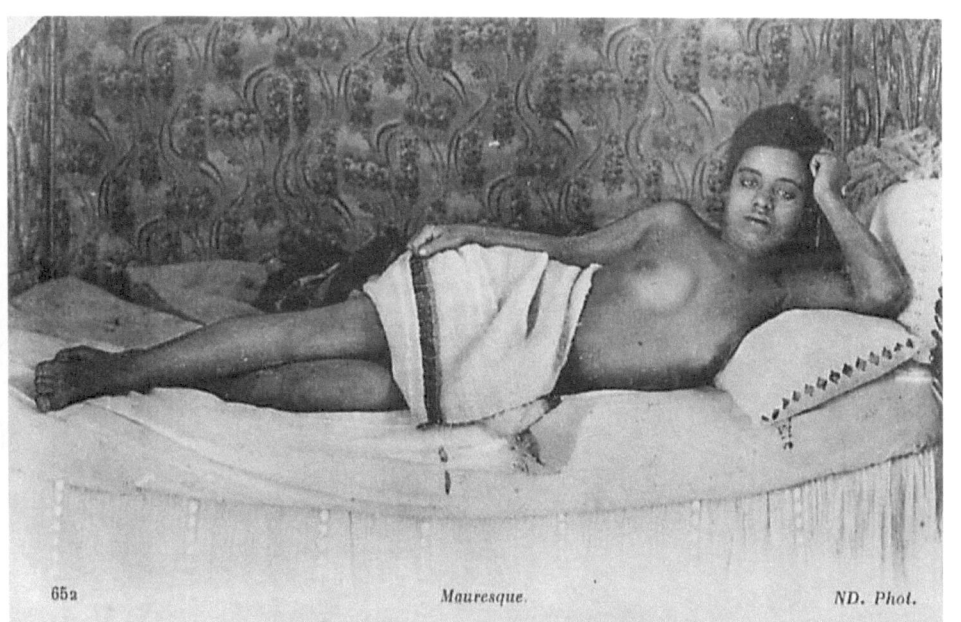

65a Mauresque. ND. Phot.

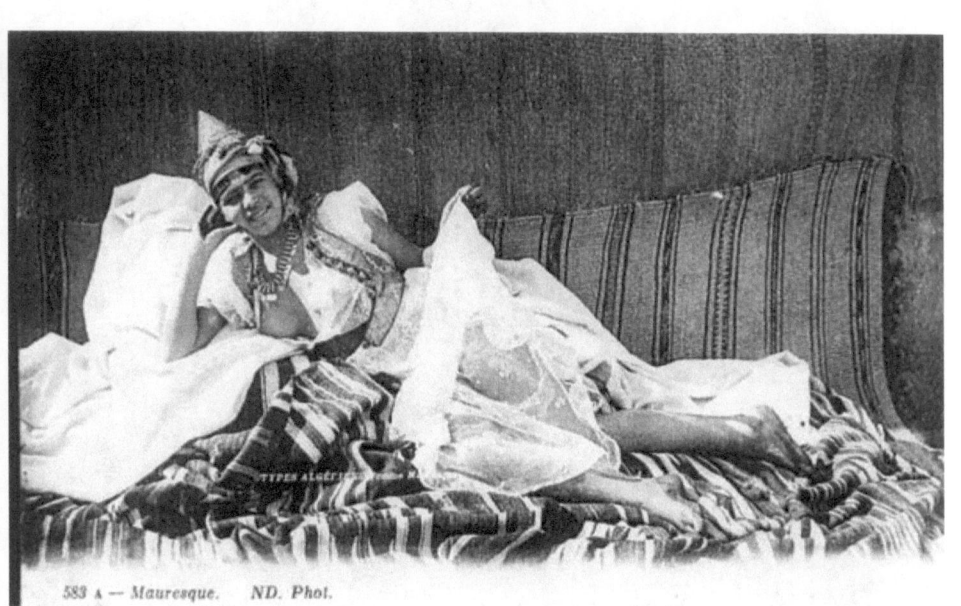

583 A — Mauresque. ND. Phot.

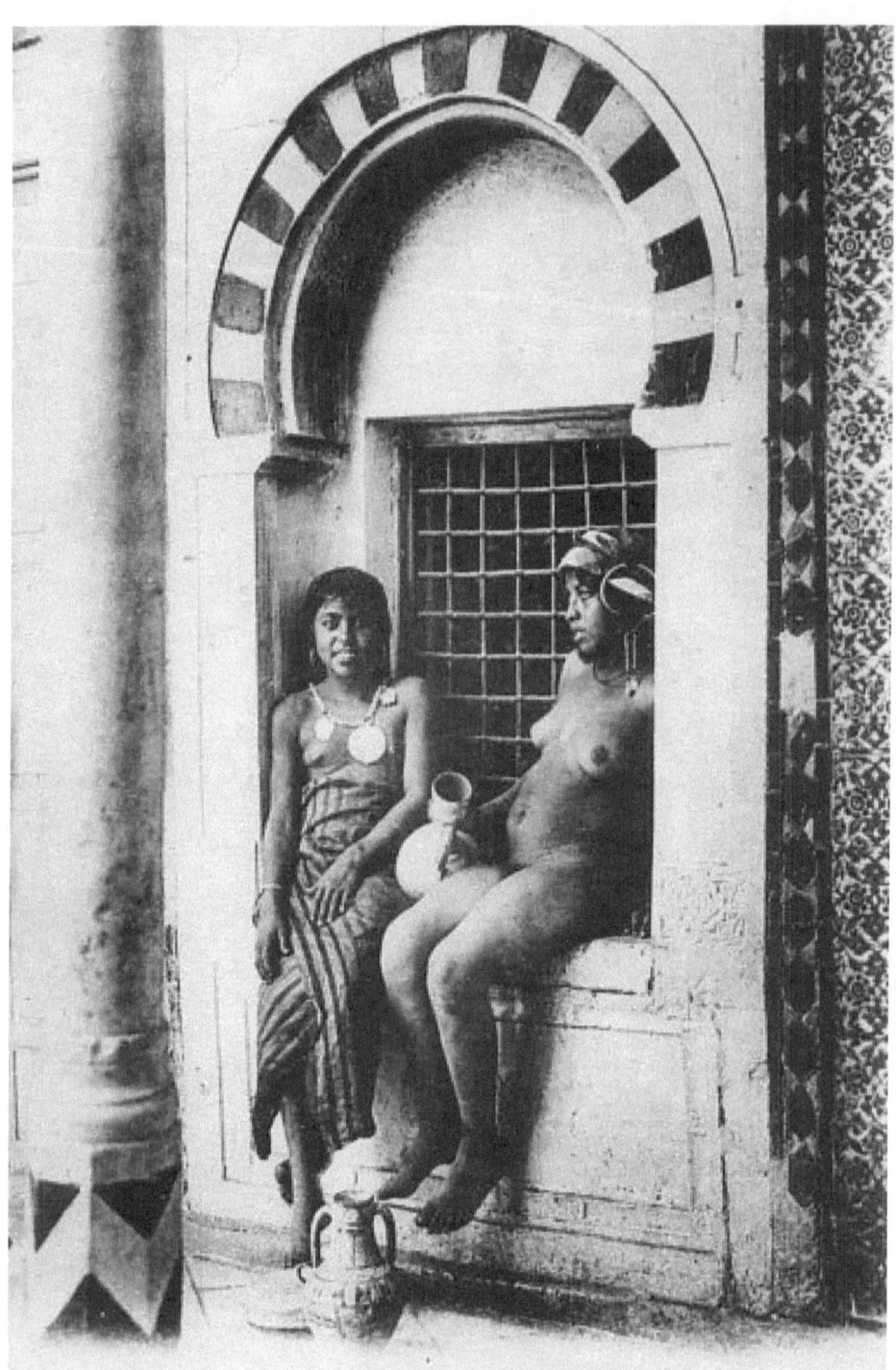

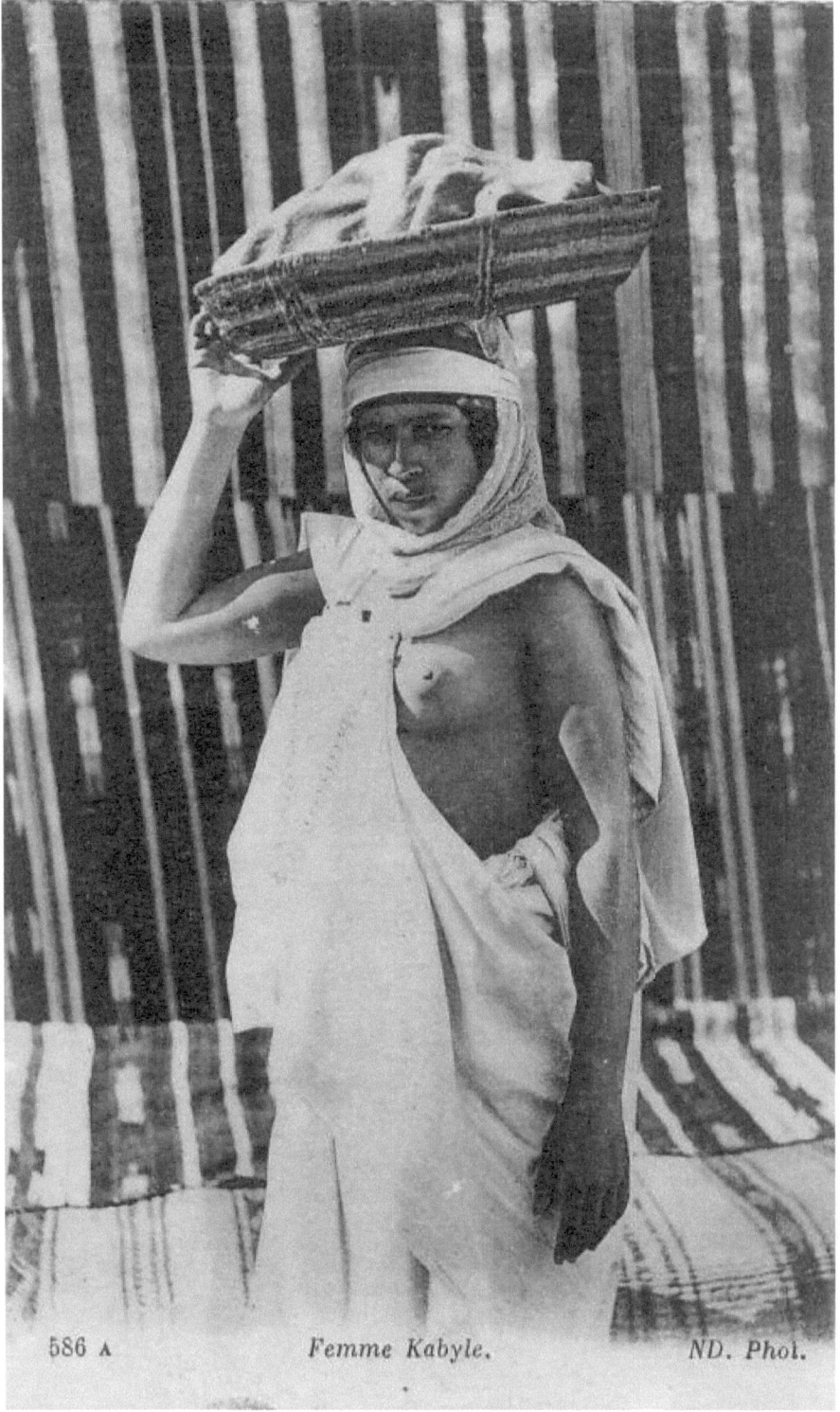

581 a Mauresque. — ND Phot.

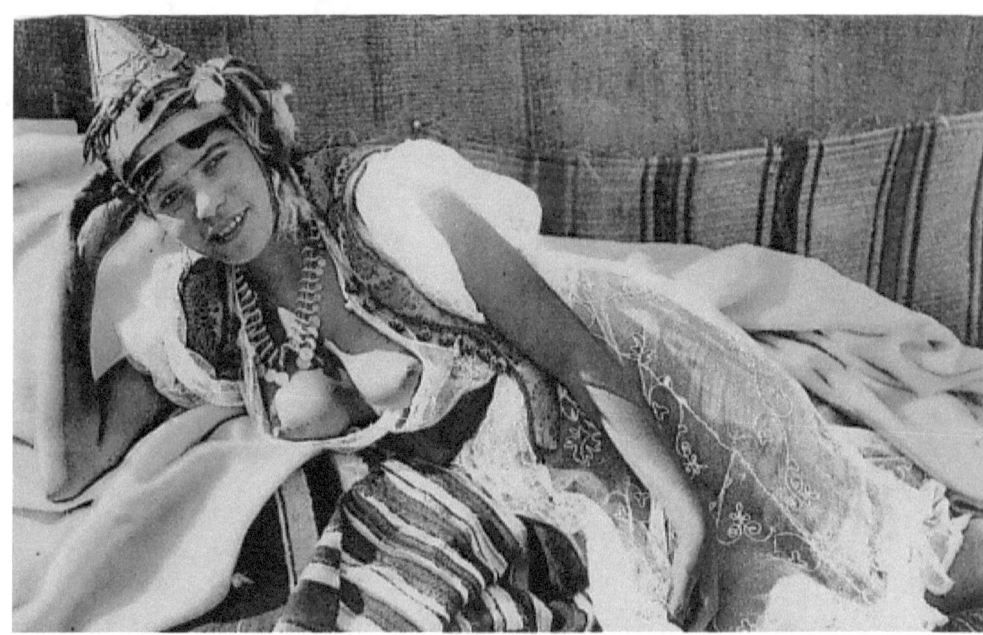

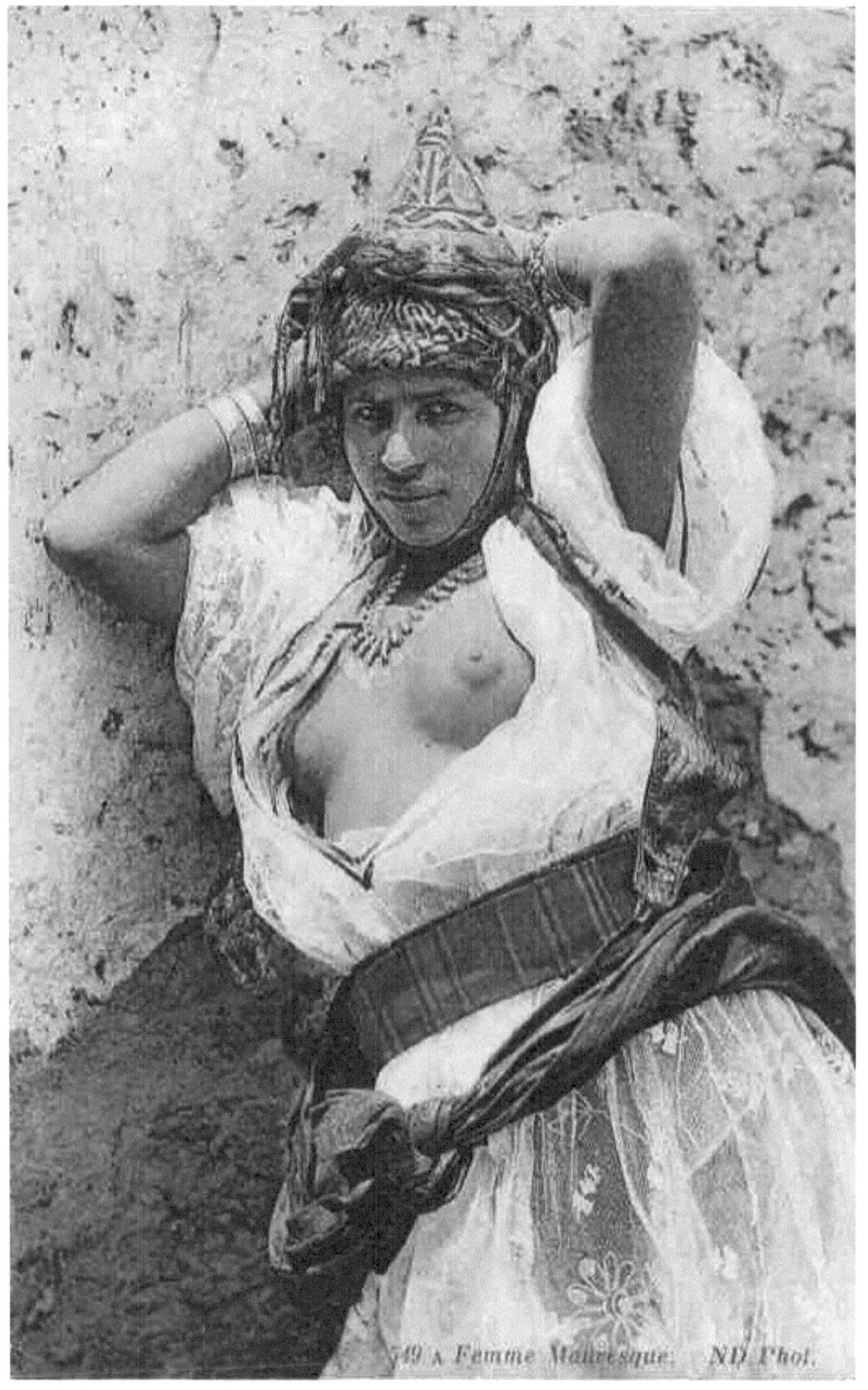

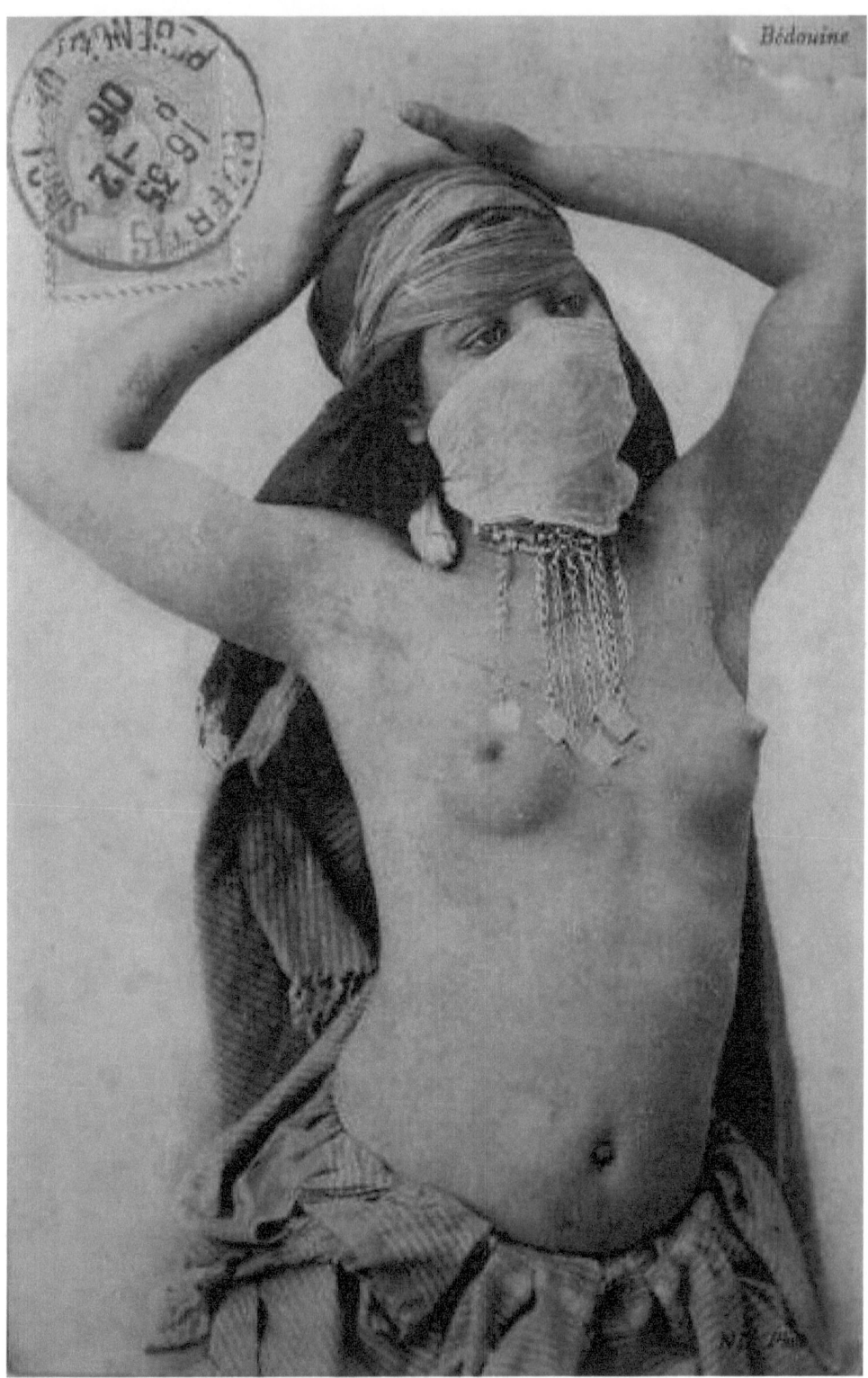

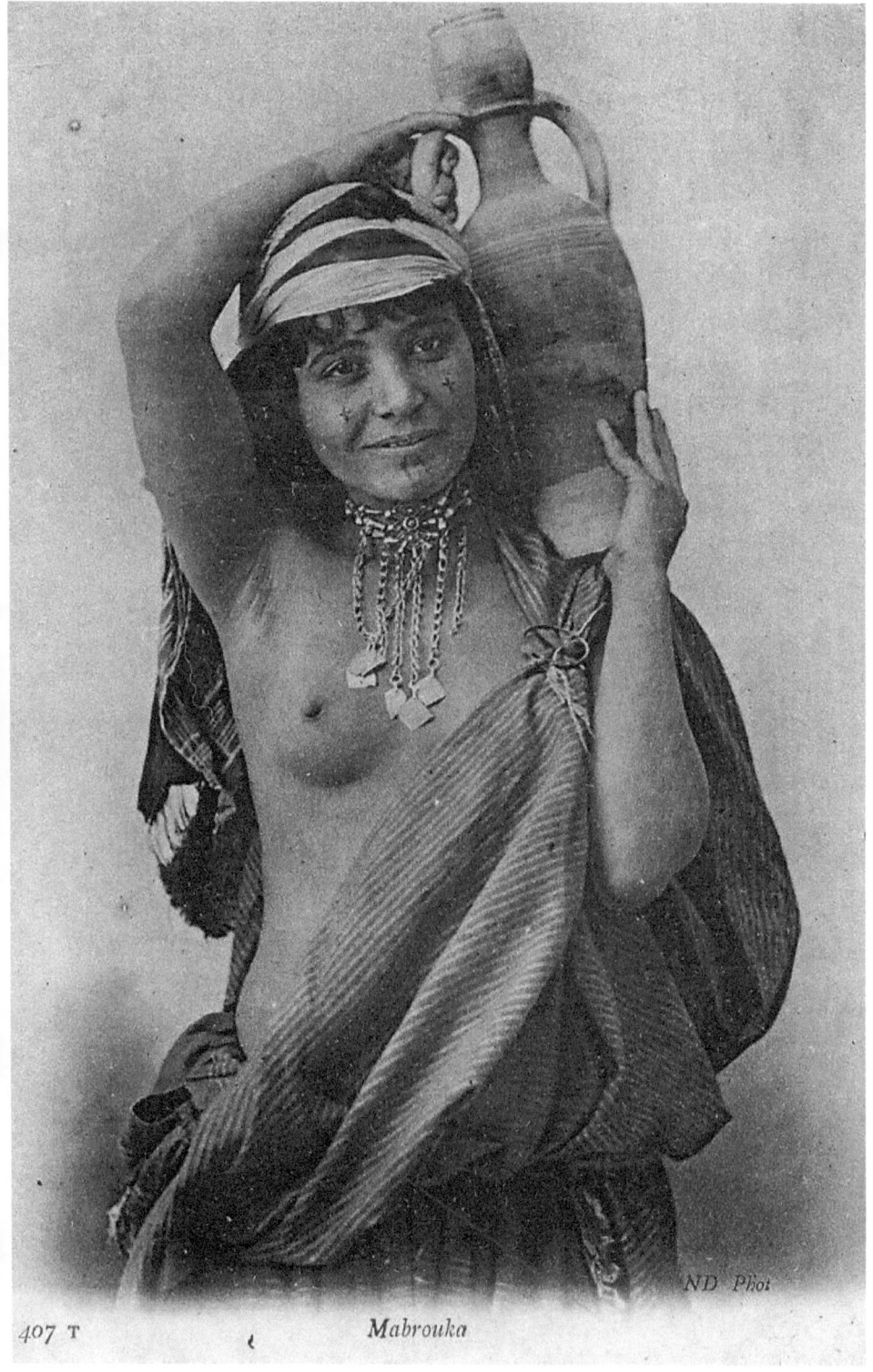

407 T Mabrouka

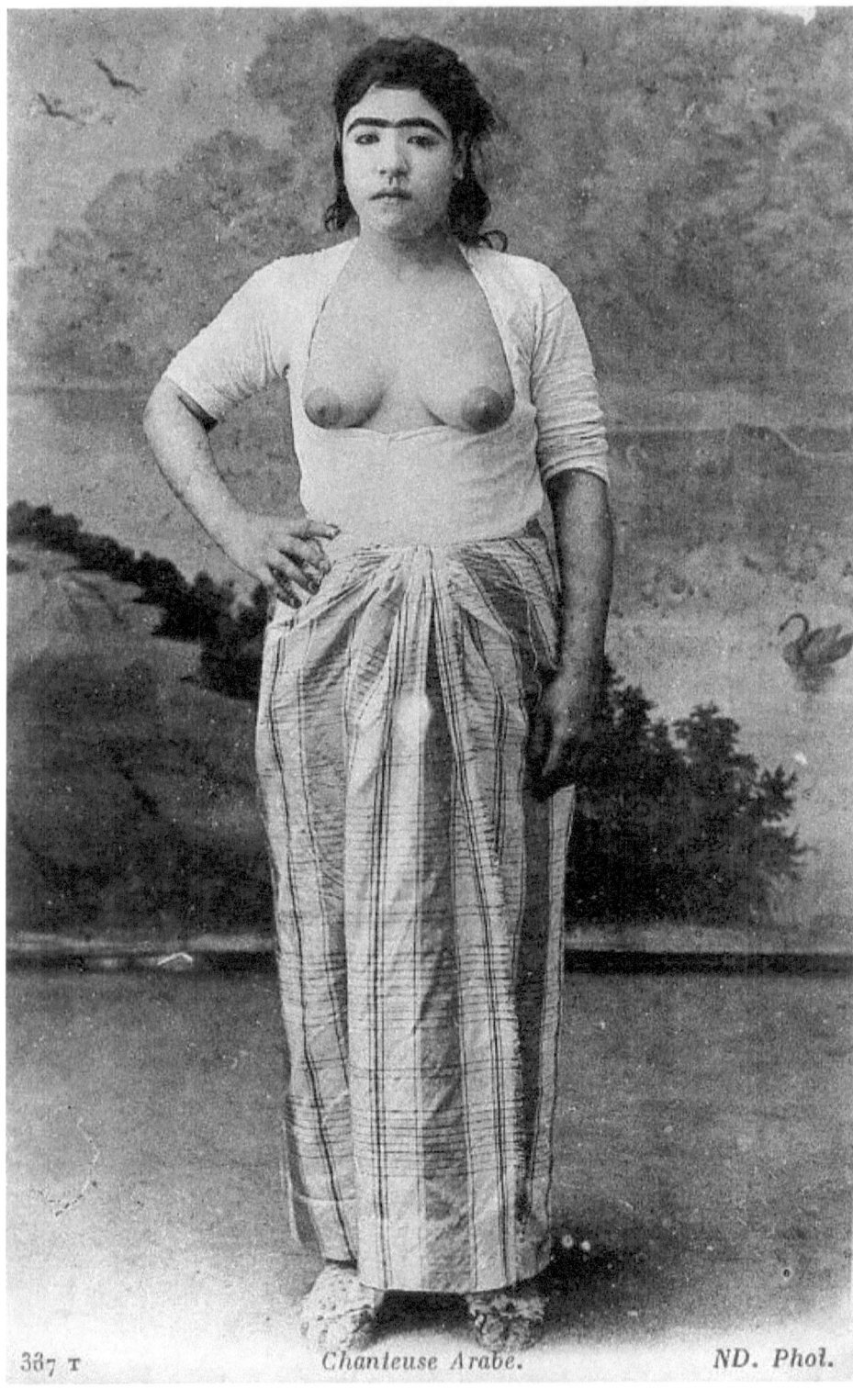

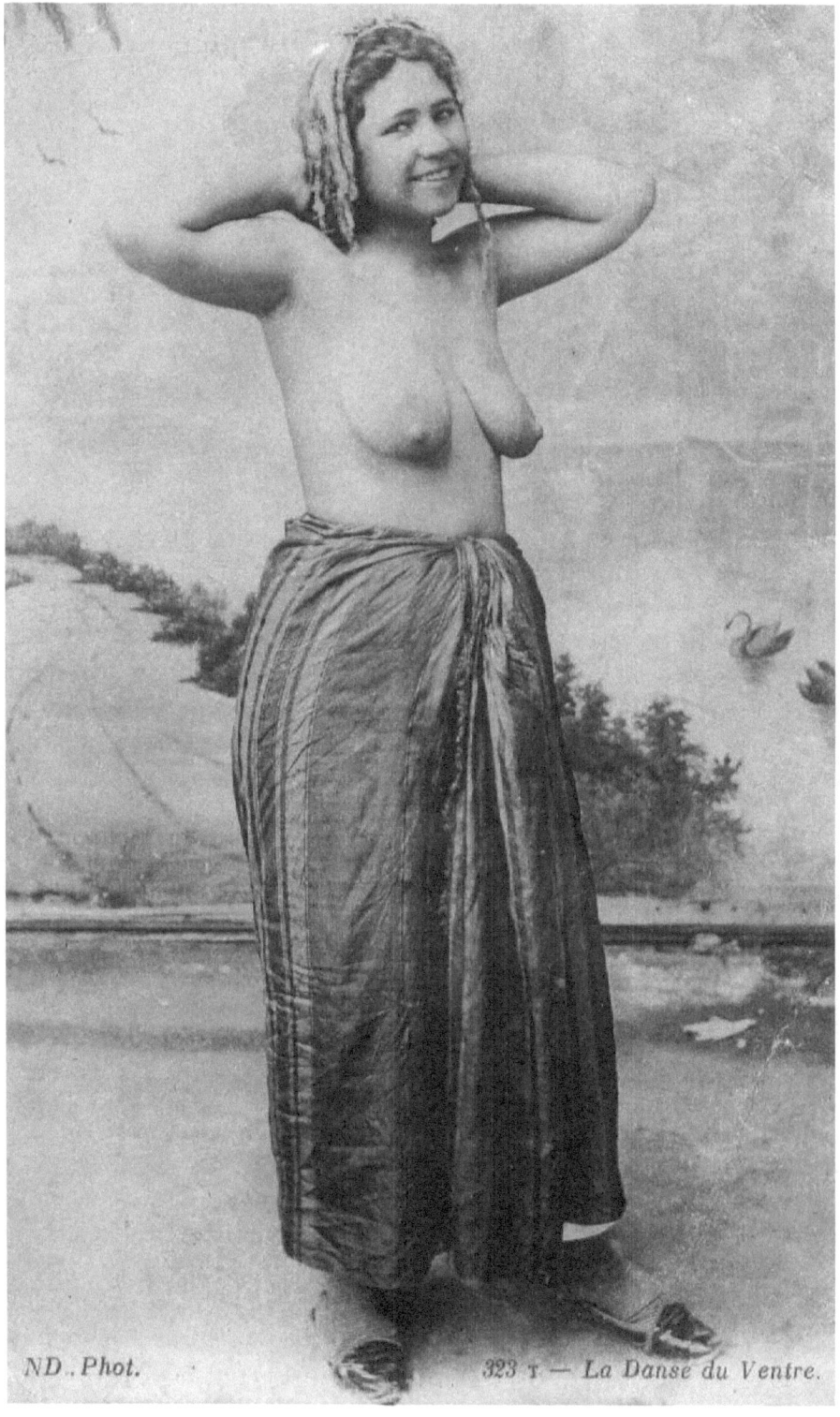

Jeune Mauresque et Femme Kabyle.

229 A — FEMME MAURESQUE — ND

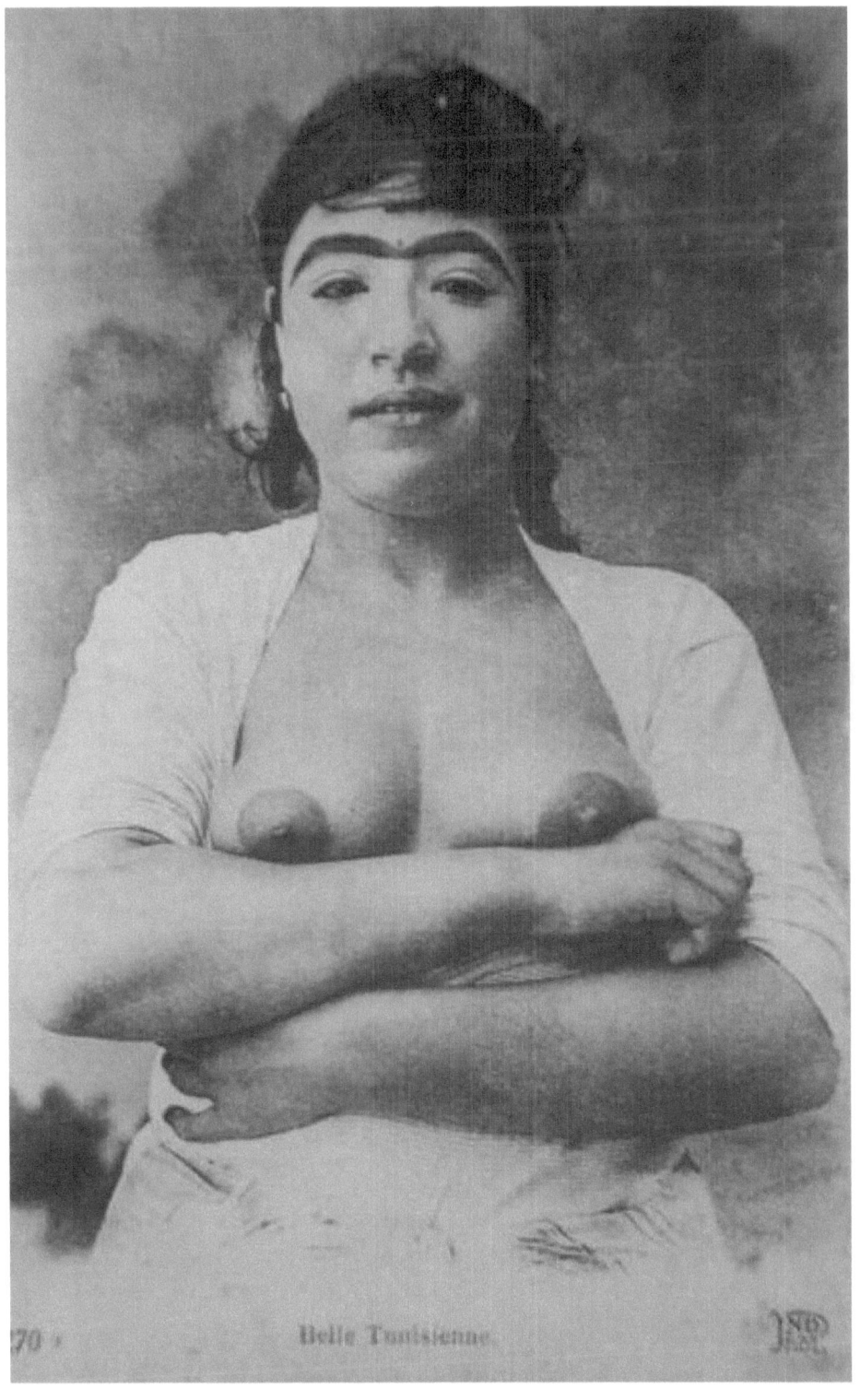

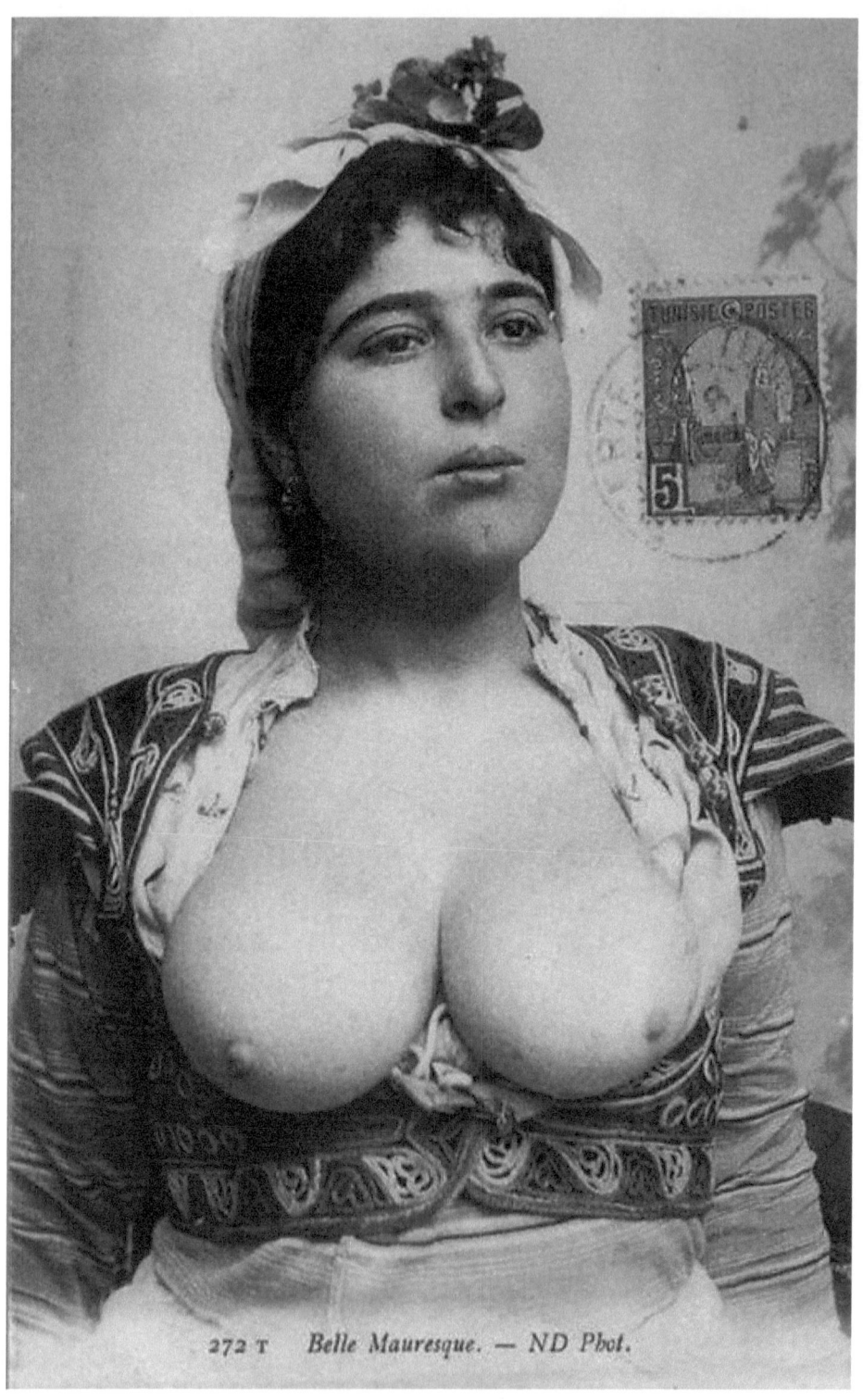

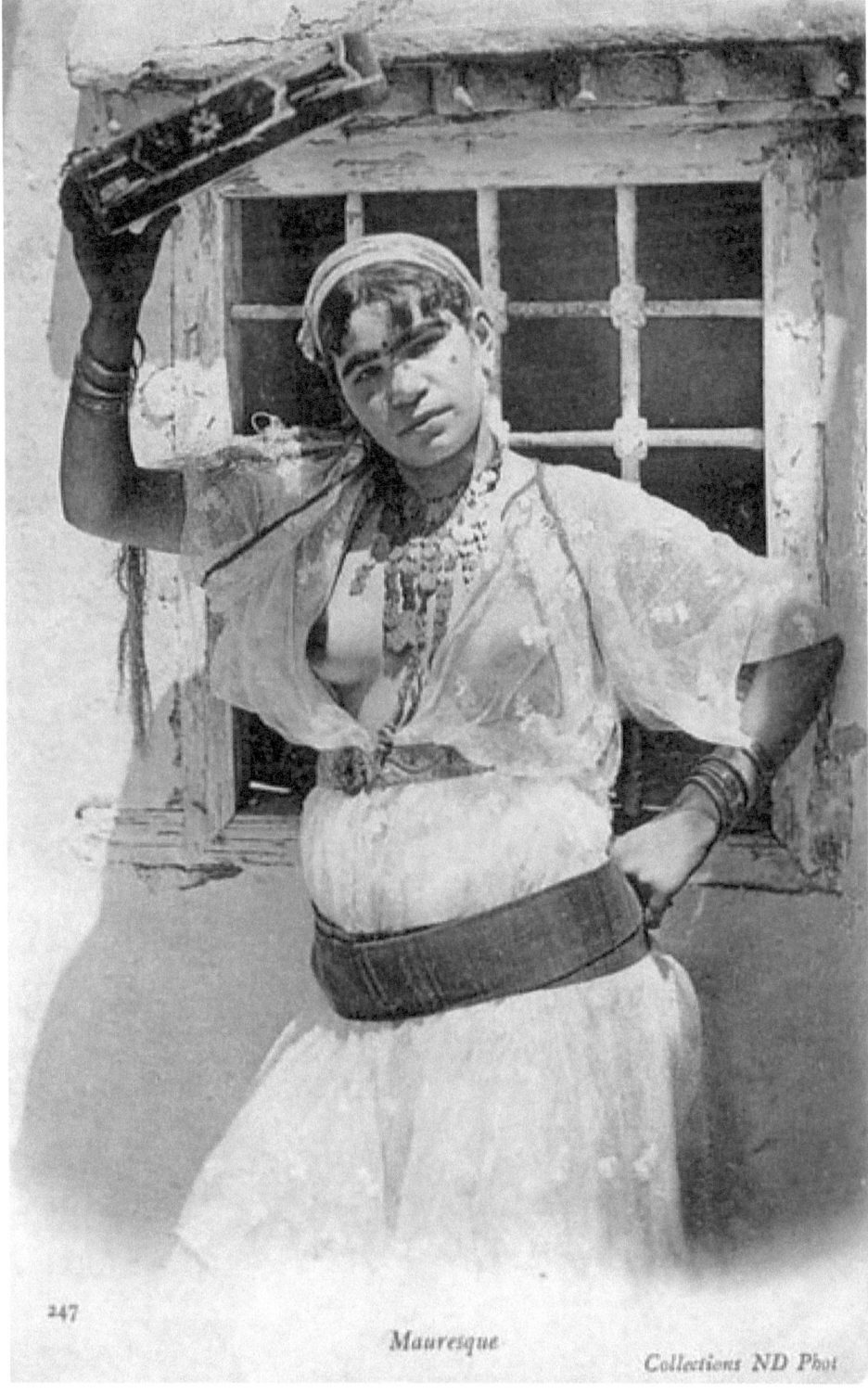

Mauresque

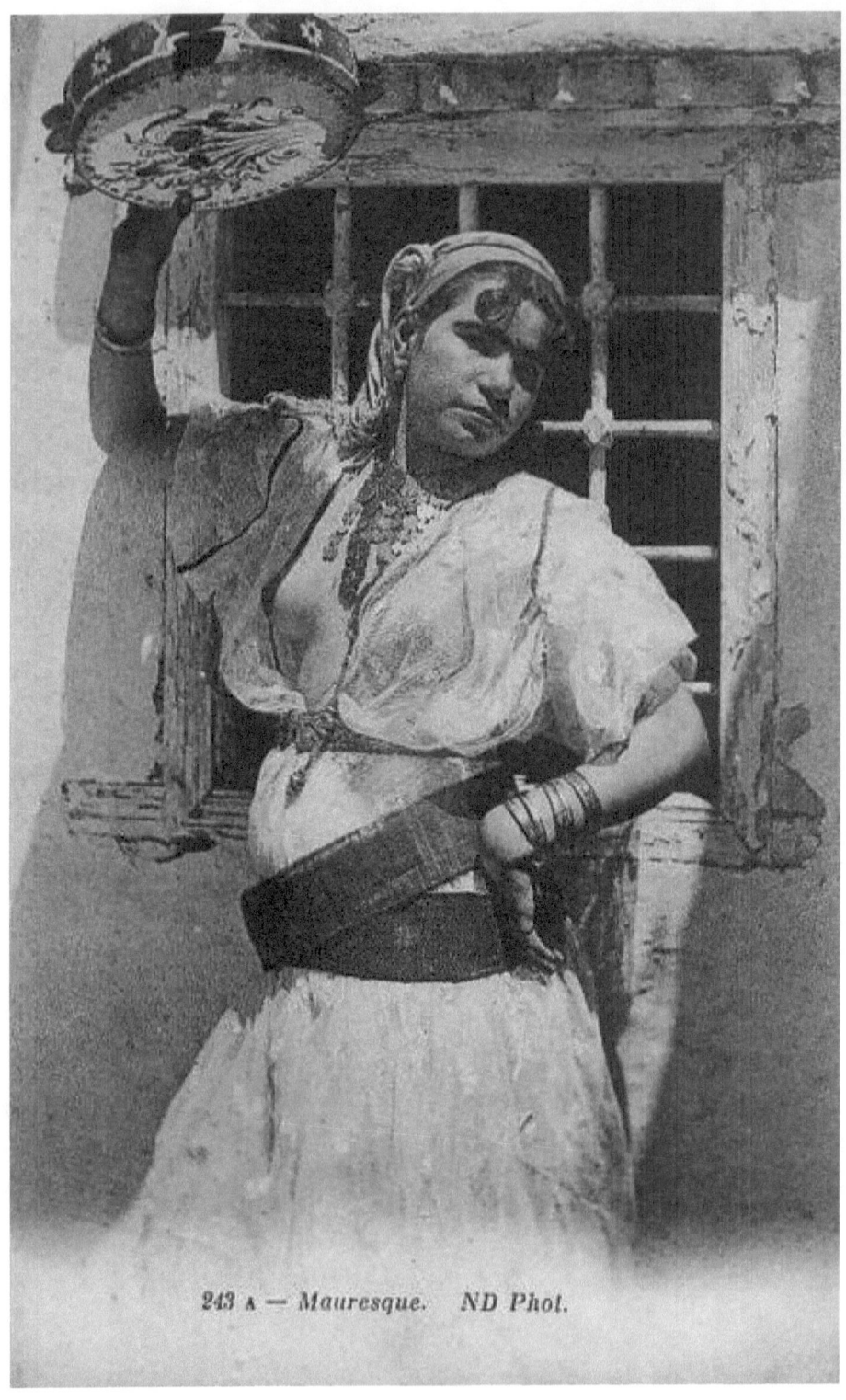

243 a — Mauresque. ND Phot.

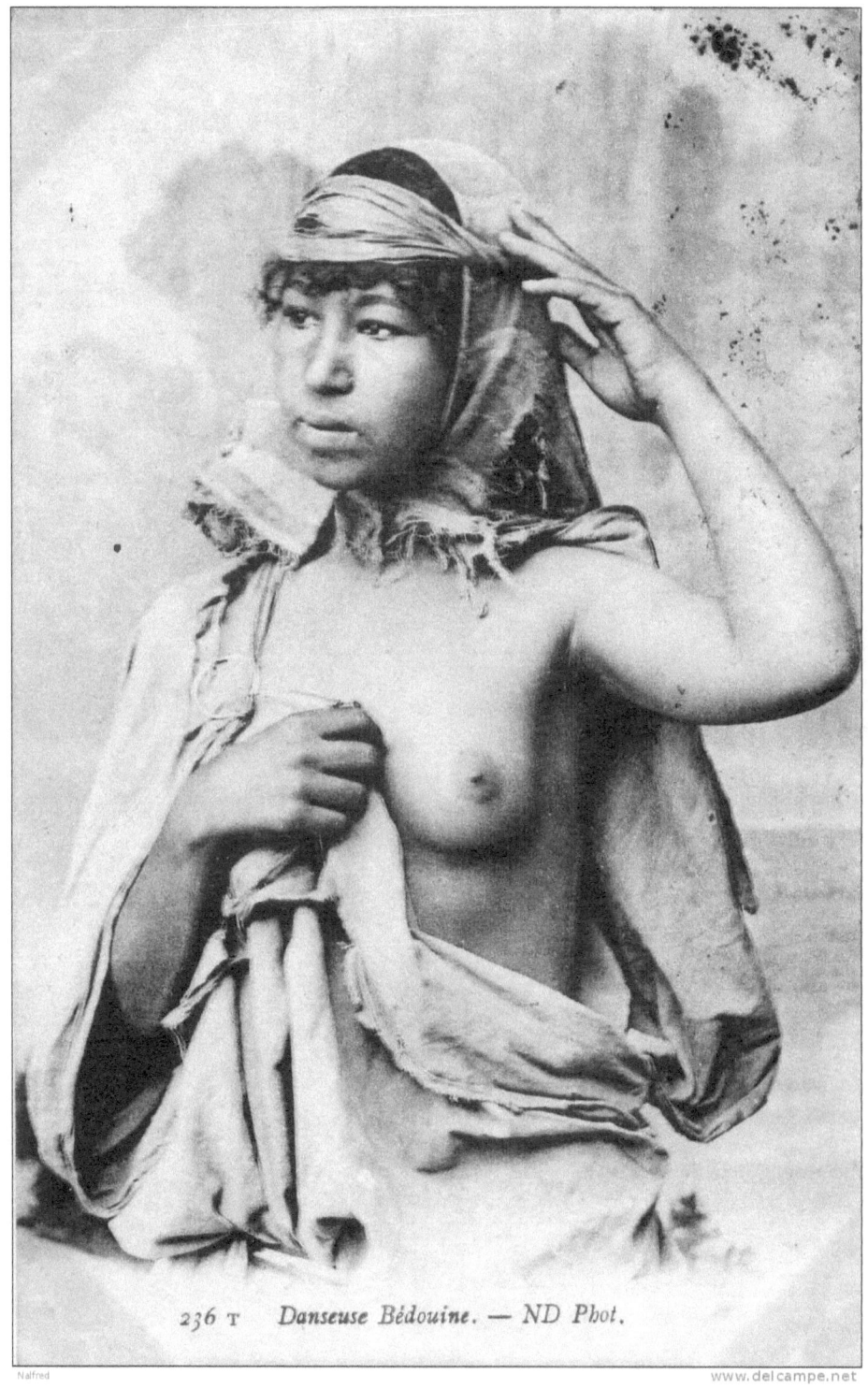

236 T Danseuse Bédouine. — ND Phot.

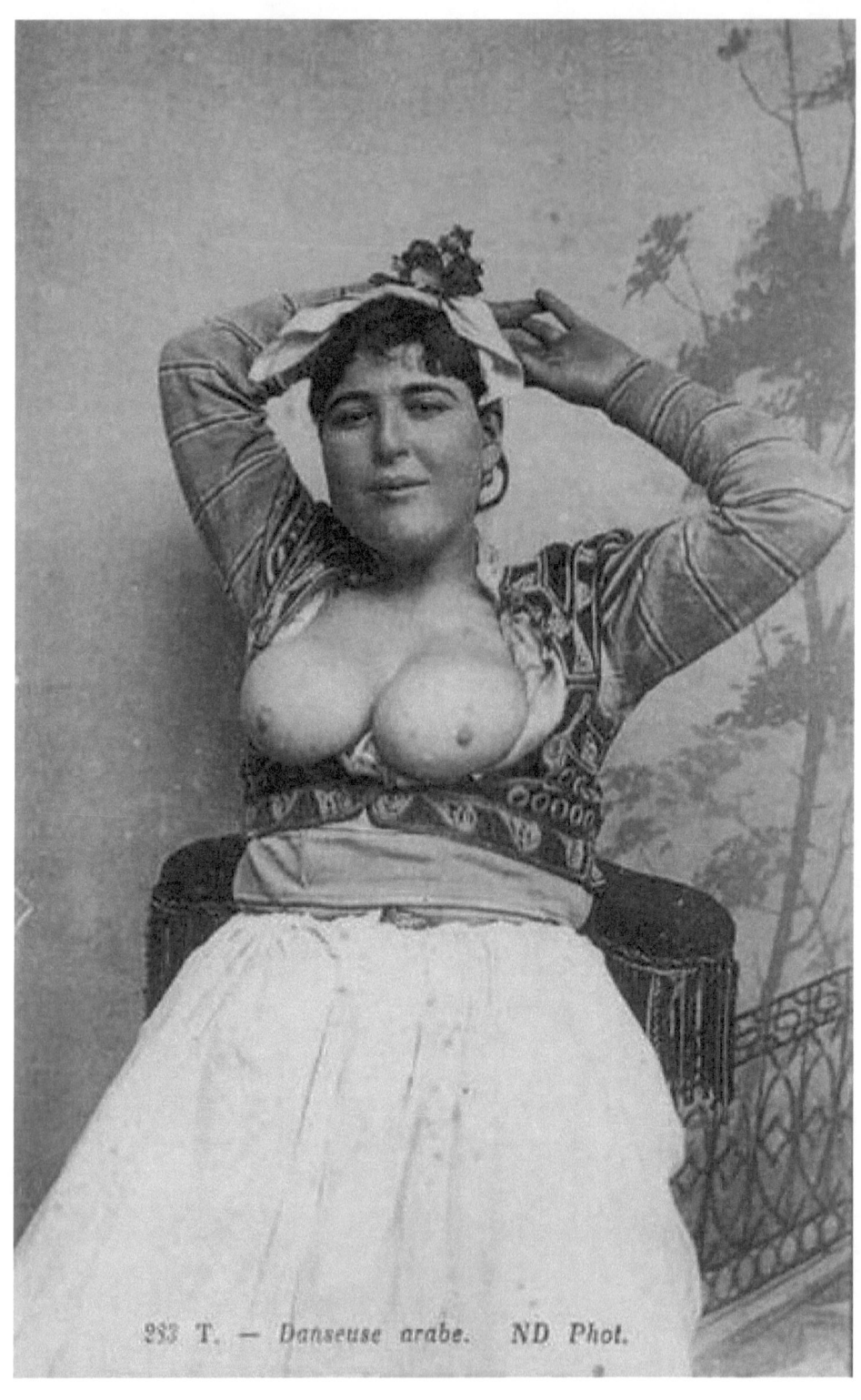

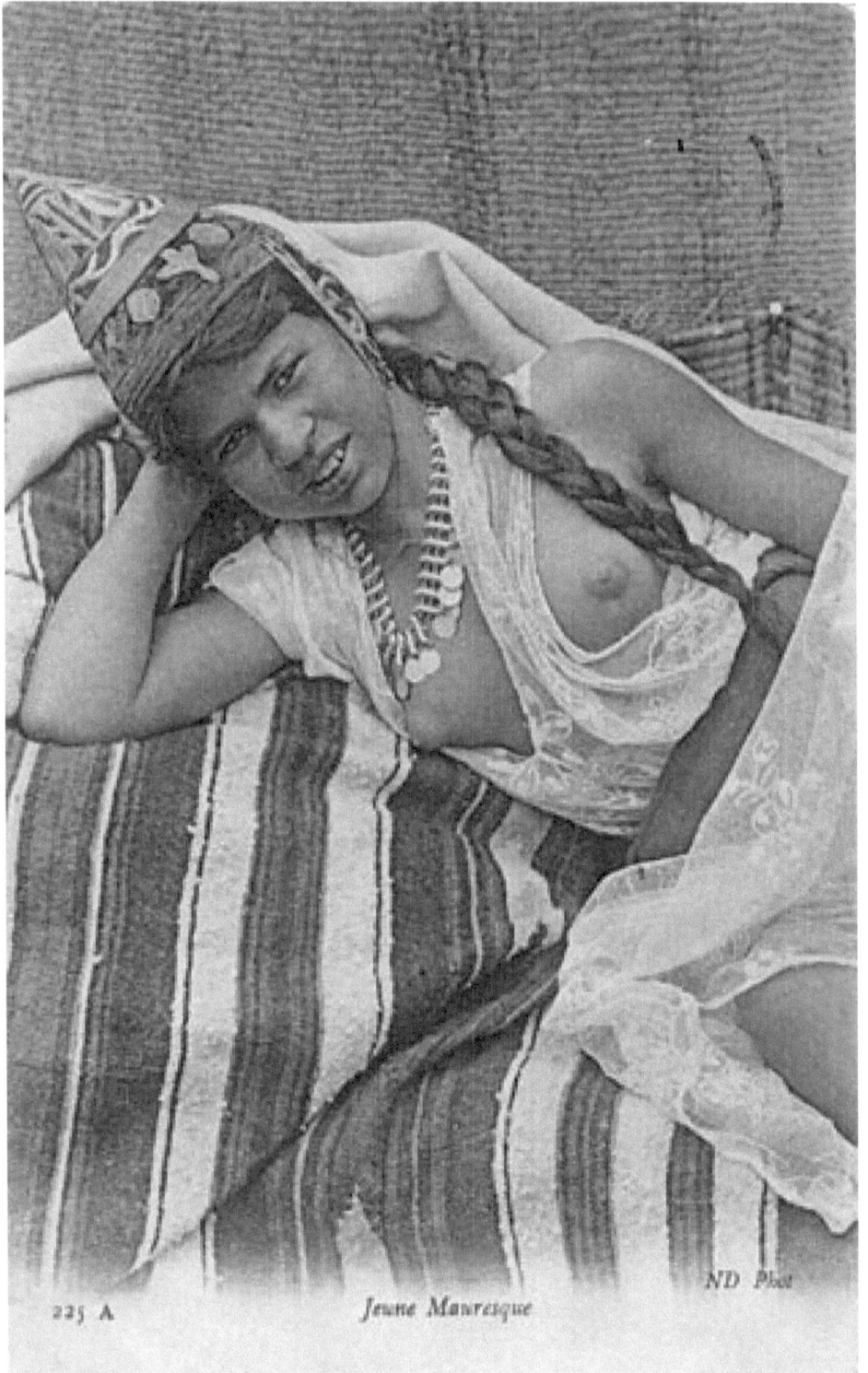

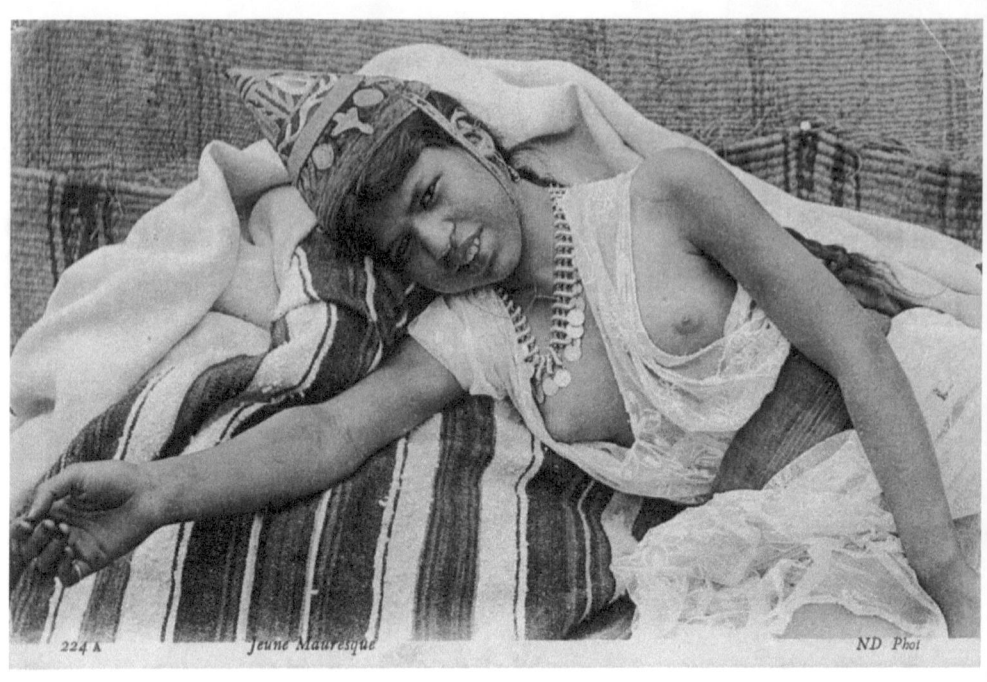

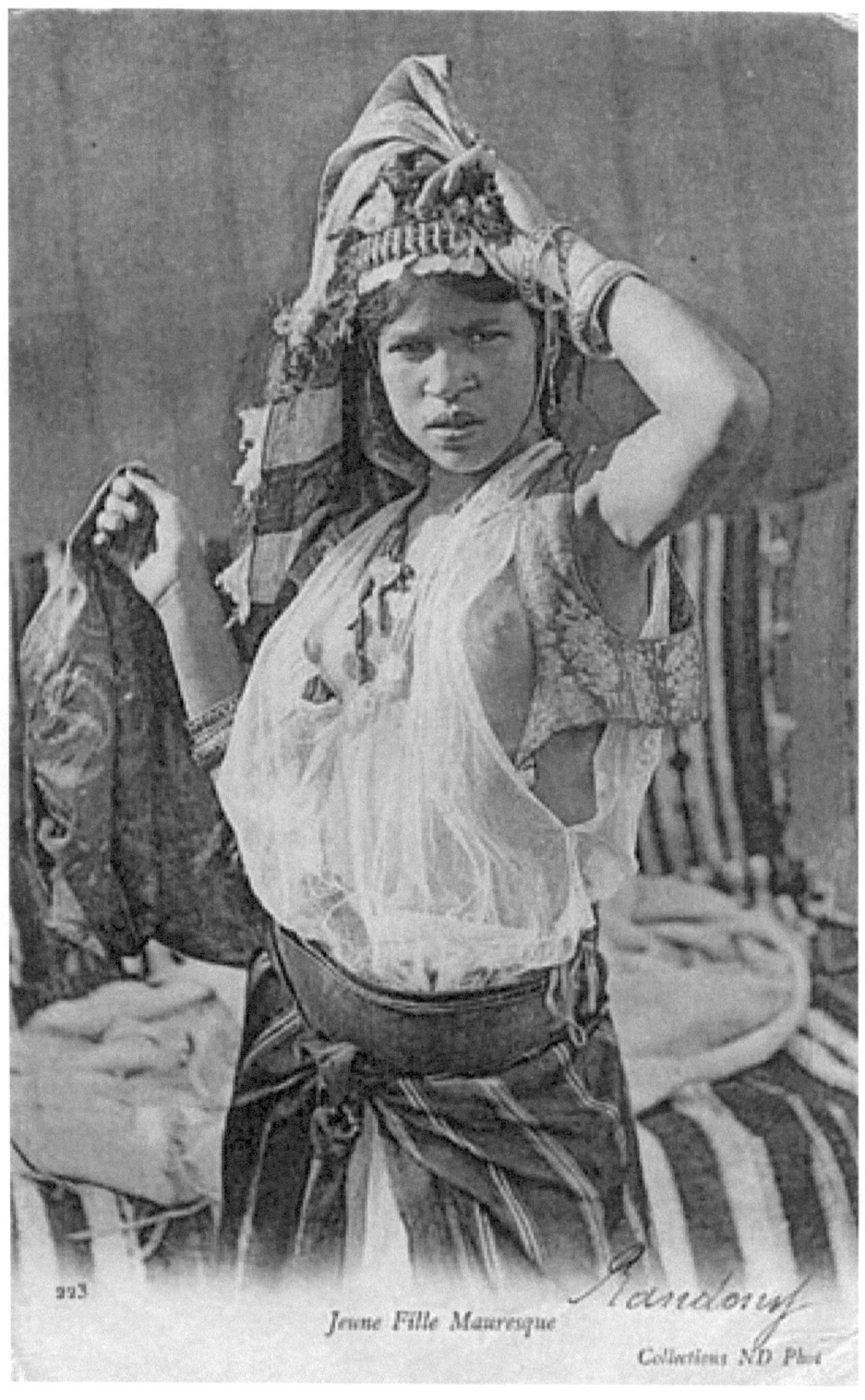
Jeune Fille Mauresque

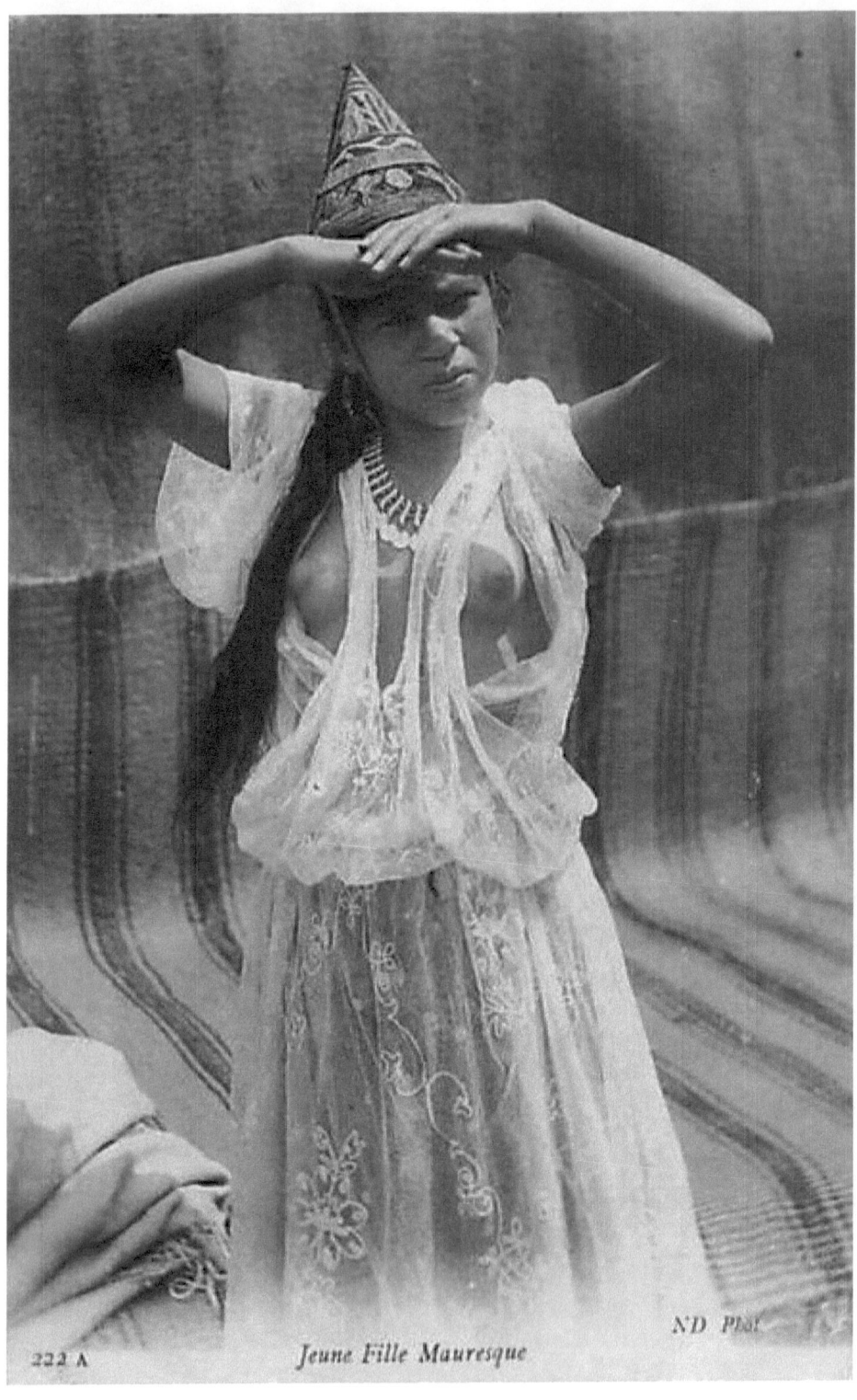
222 A — Jeune Fille Mauresque

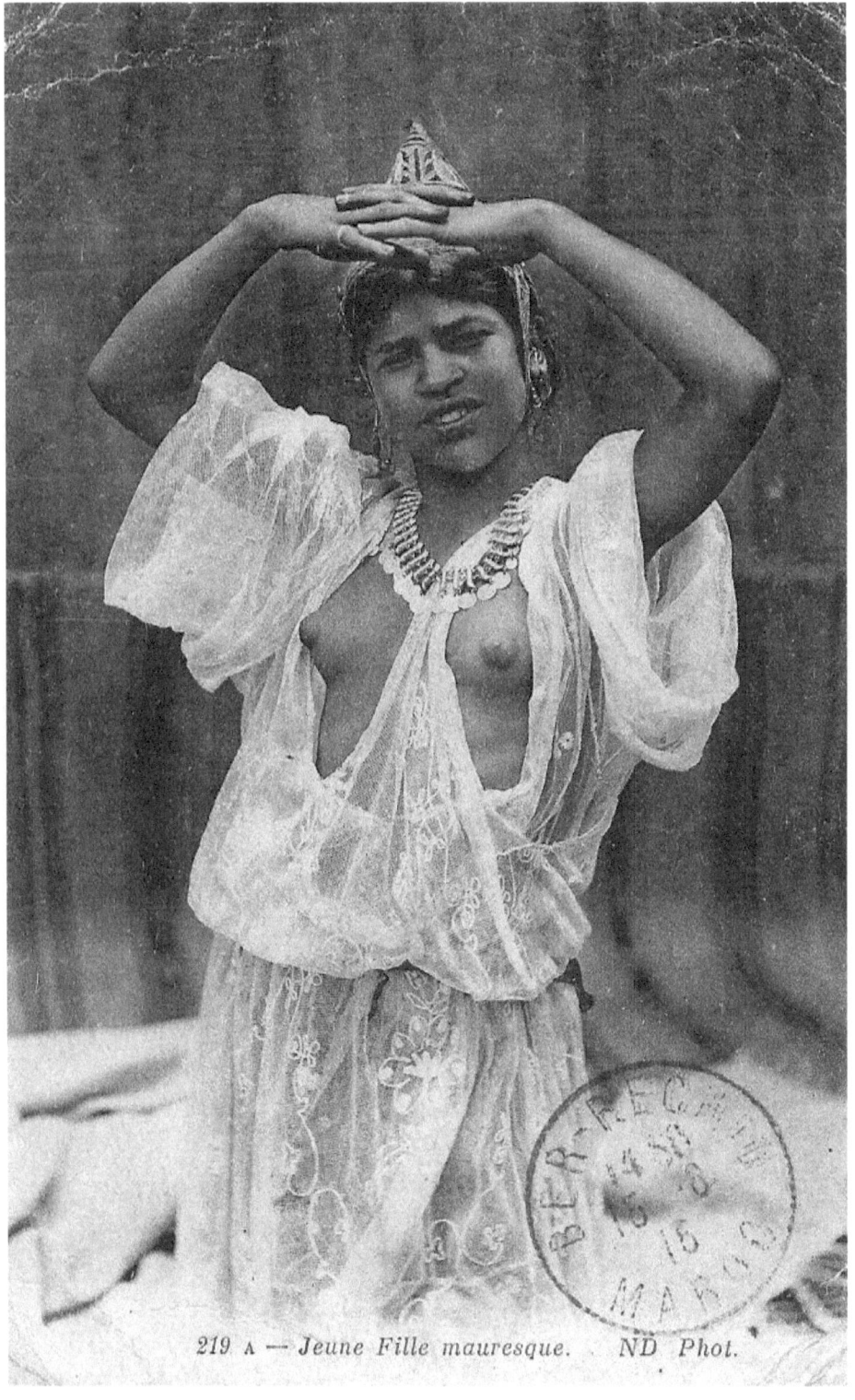
219 A — Jeune Fille mauresque. ND Phot.

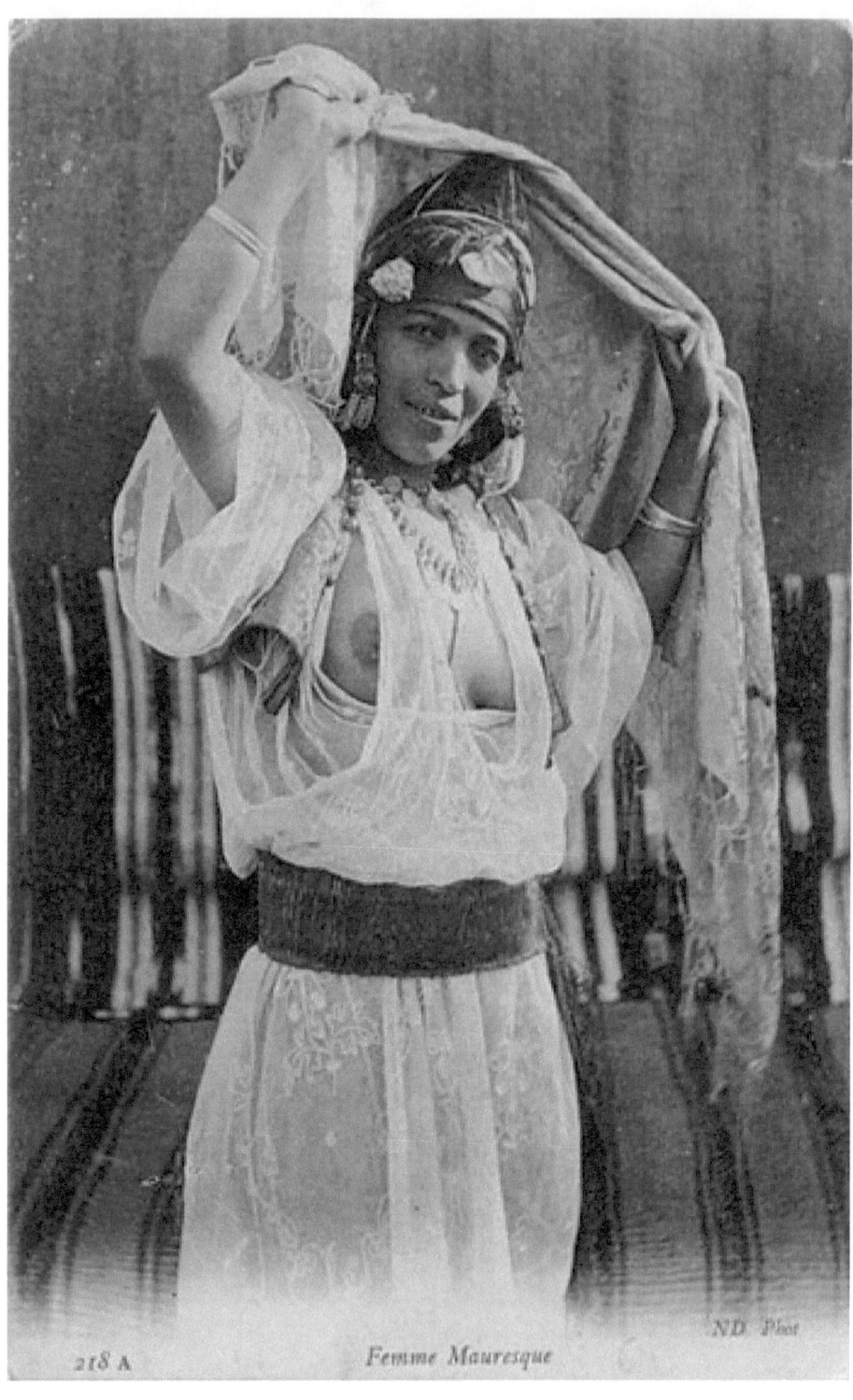

Femme Mauresque

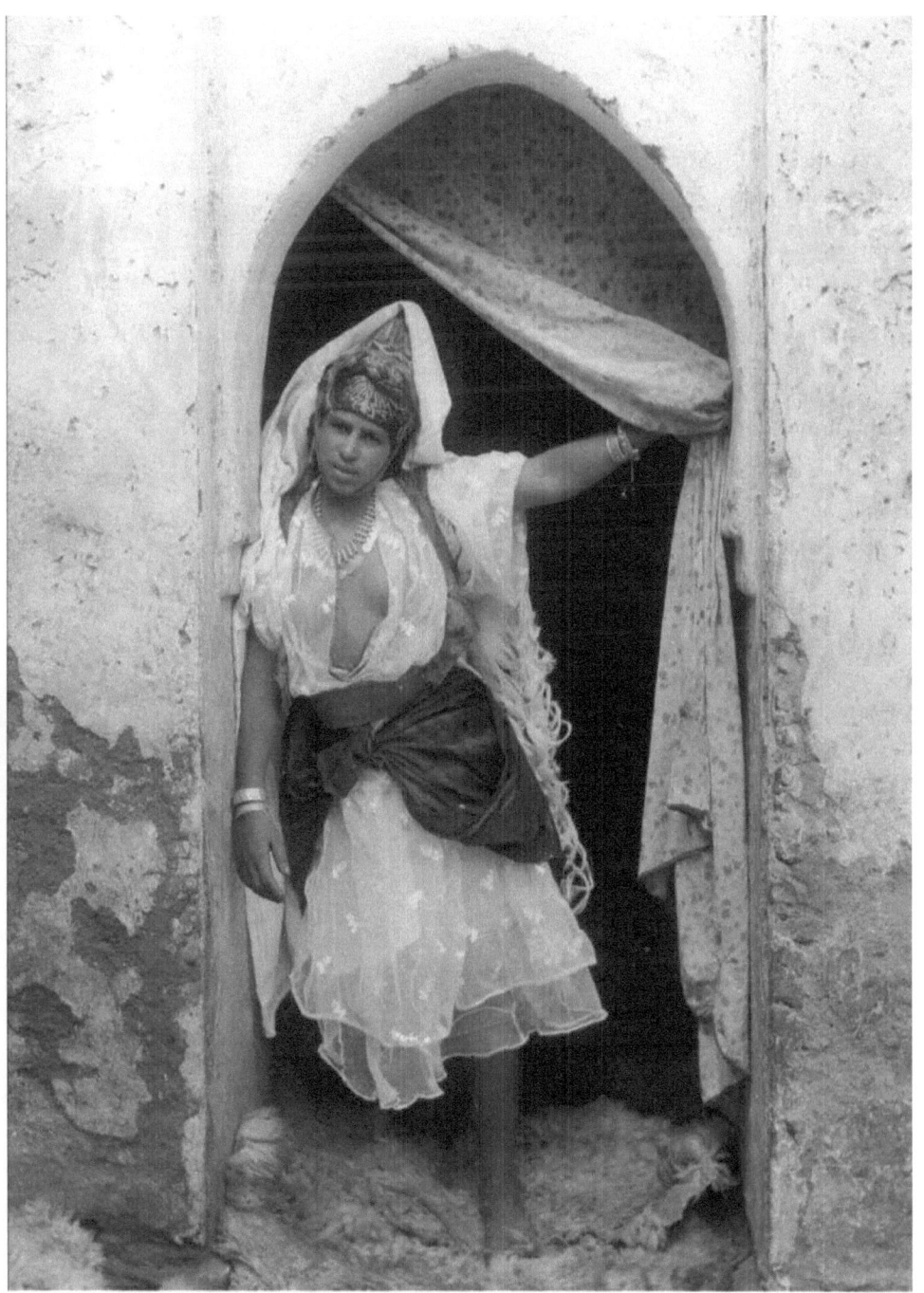

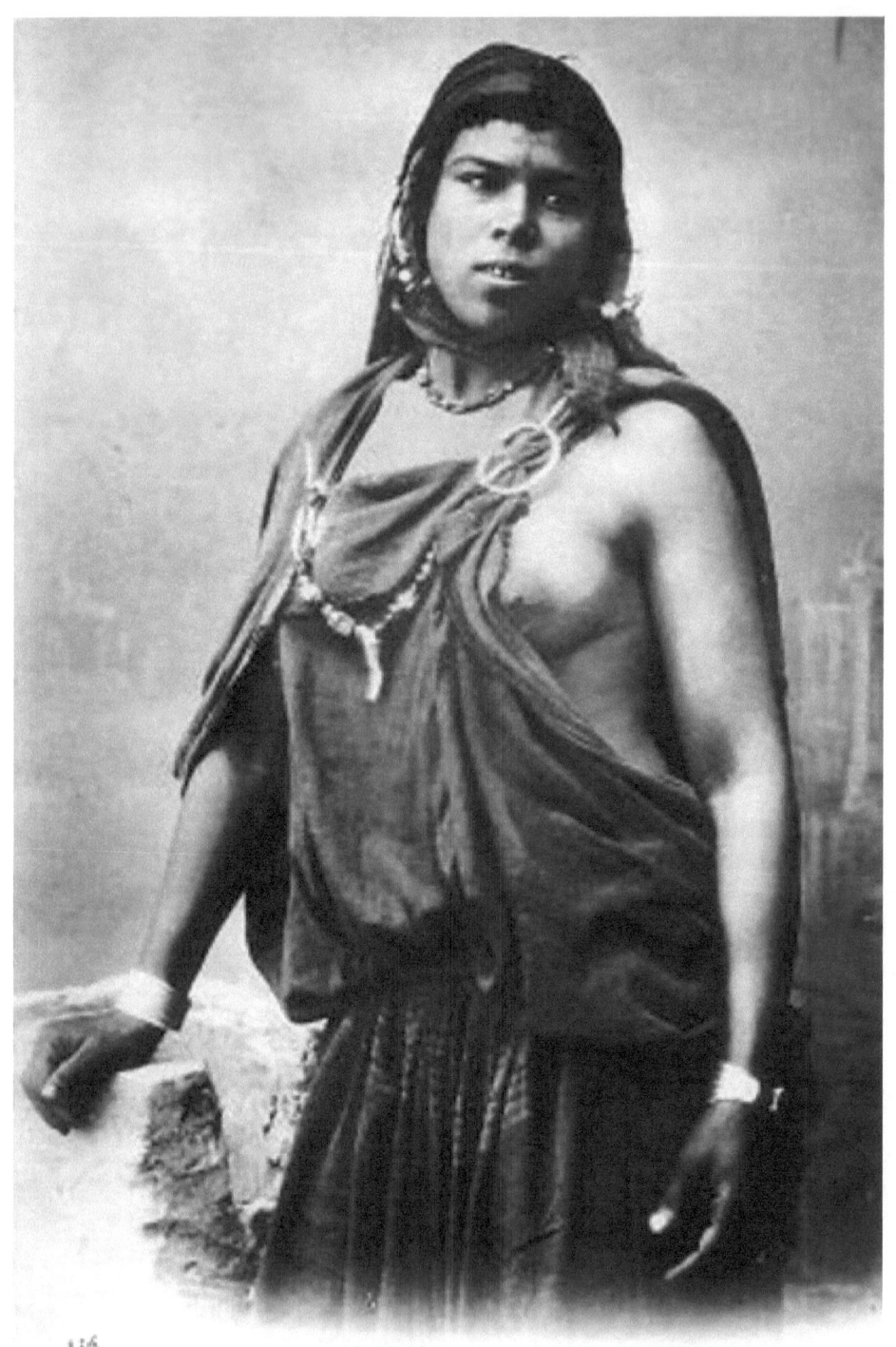

TUNISIE. — Bédouine

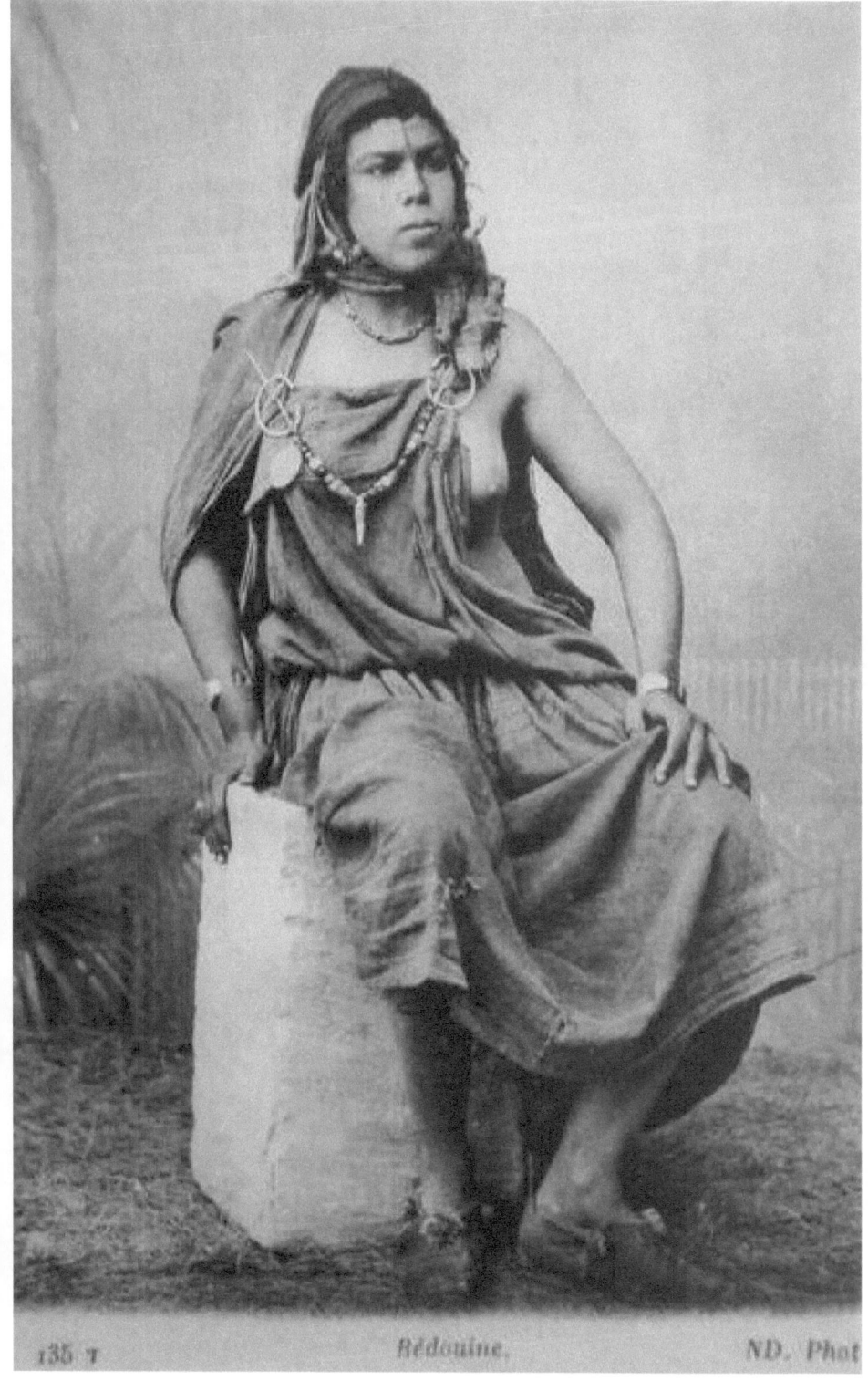
Bédouine.

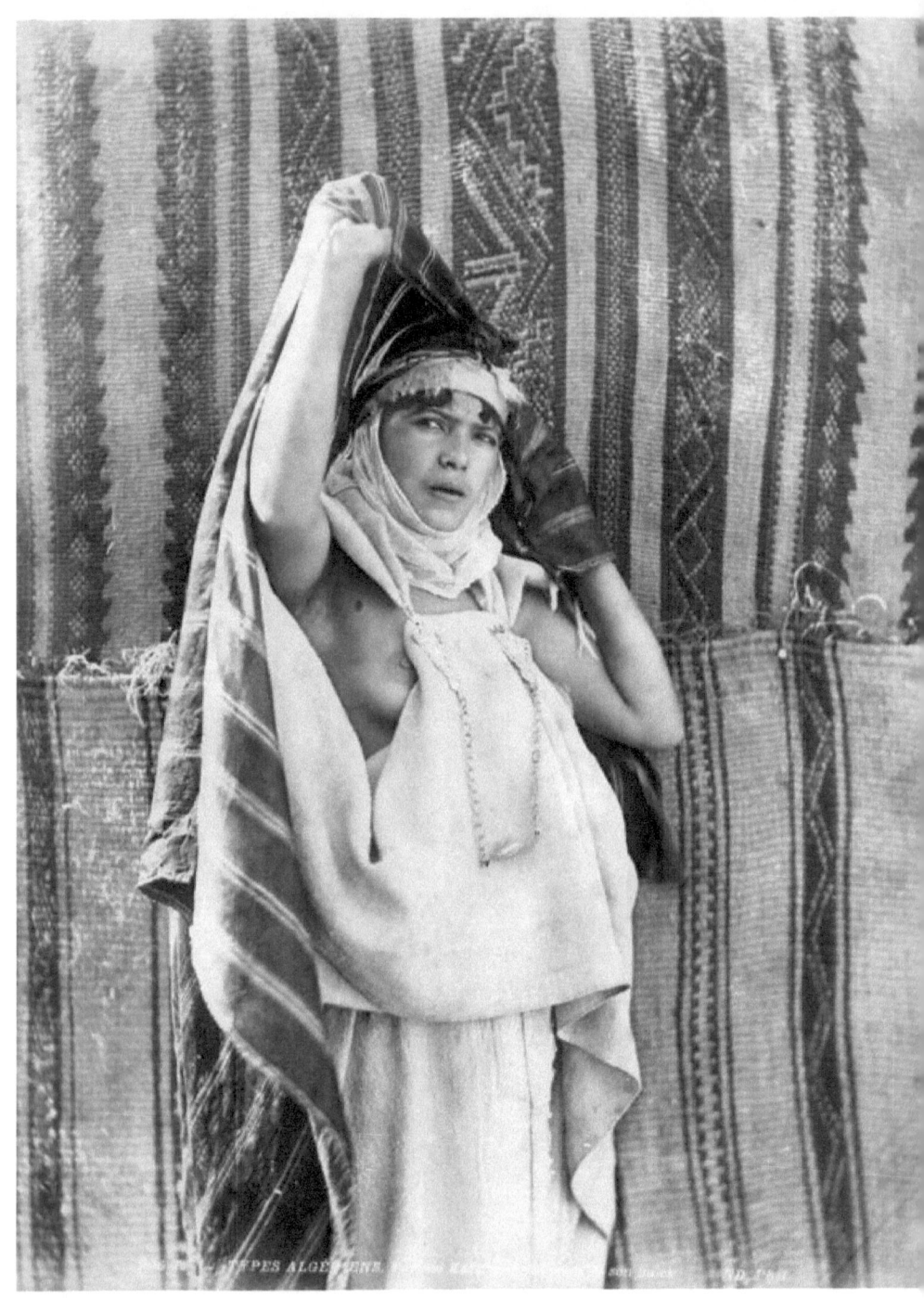

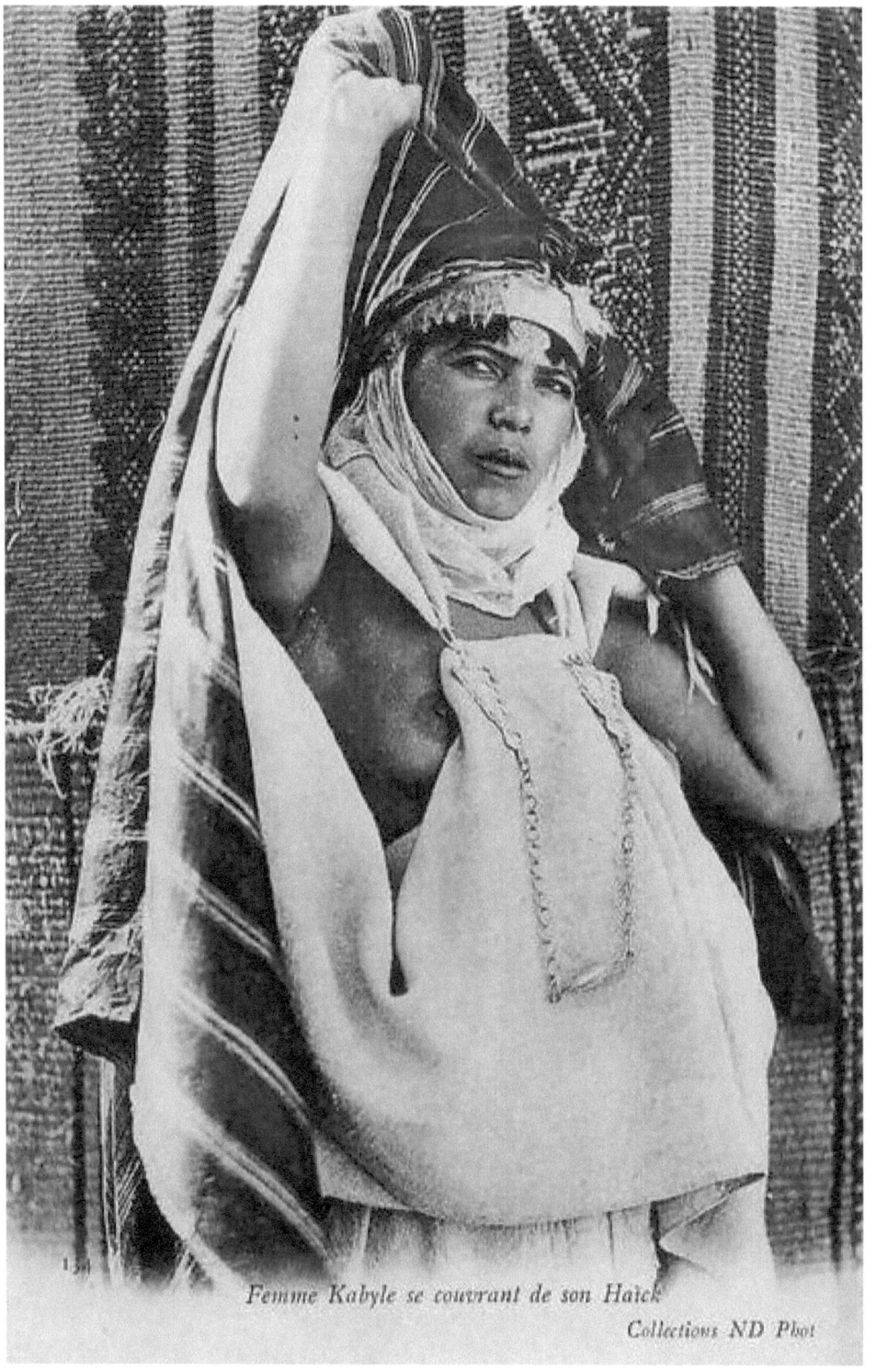
Femme Kabyle se couvrant de son Haïck
Collections ND Phot

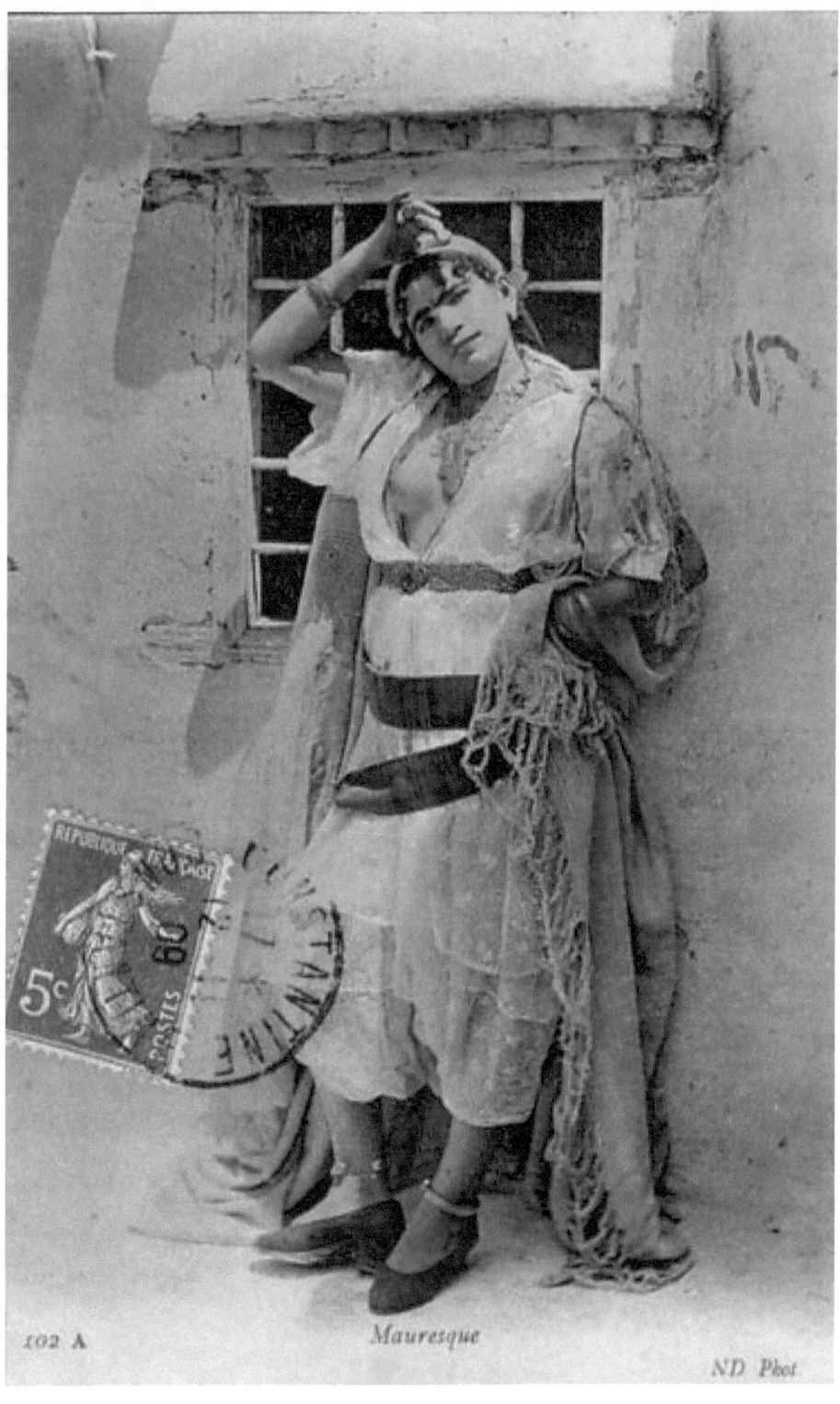

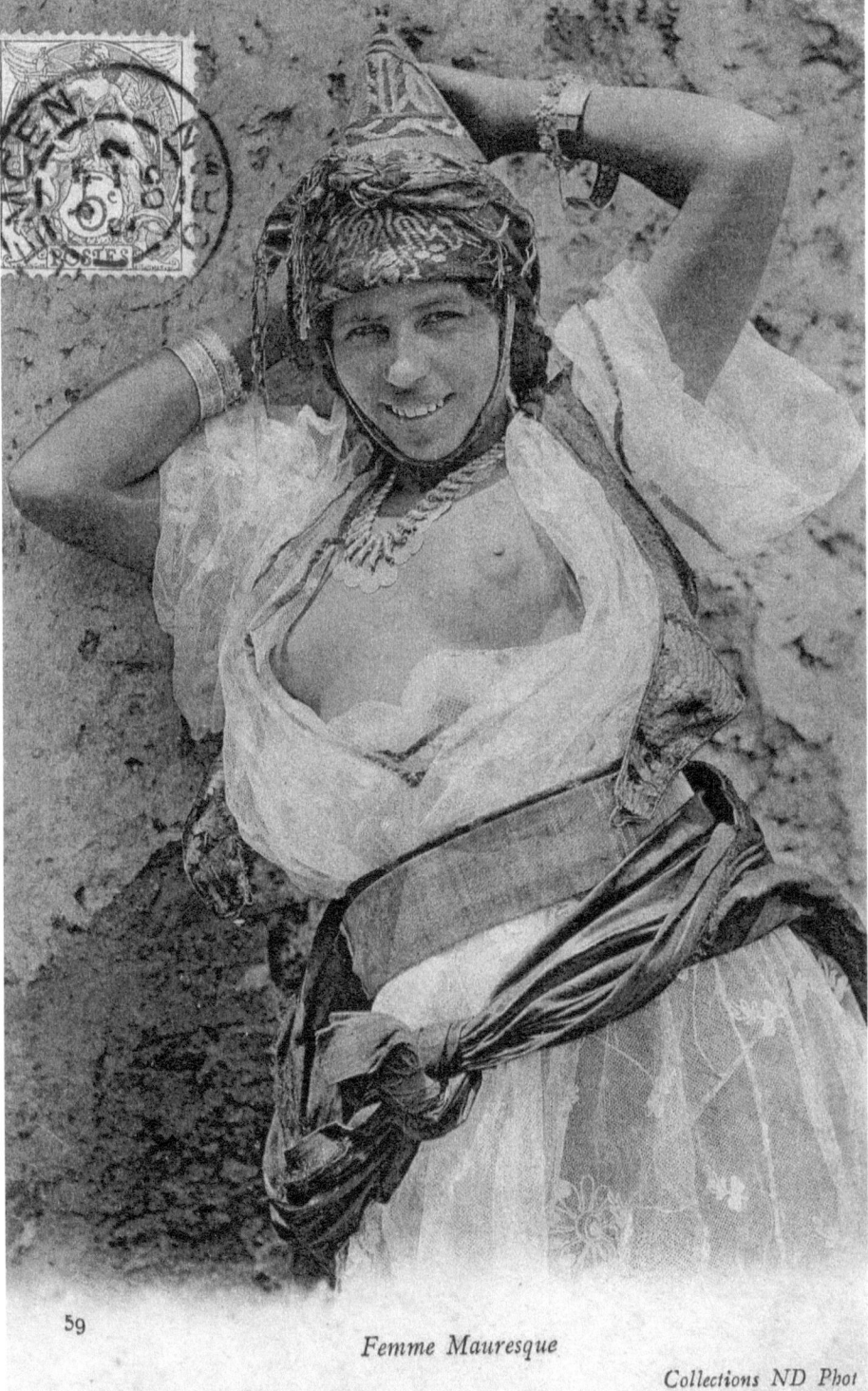

Femme Mauresque

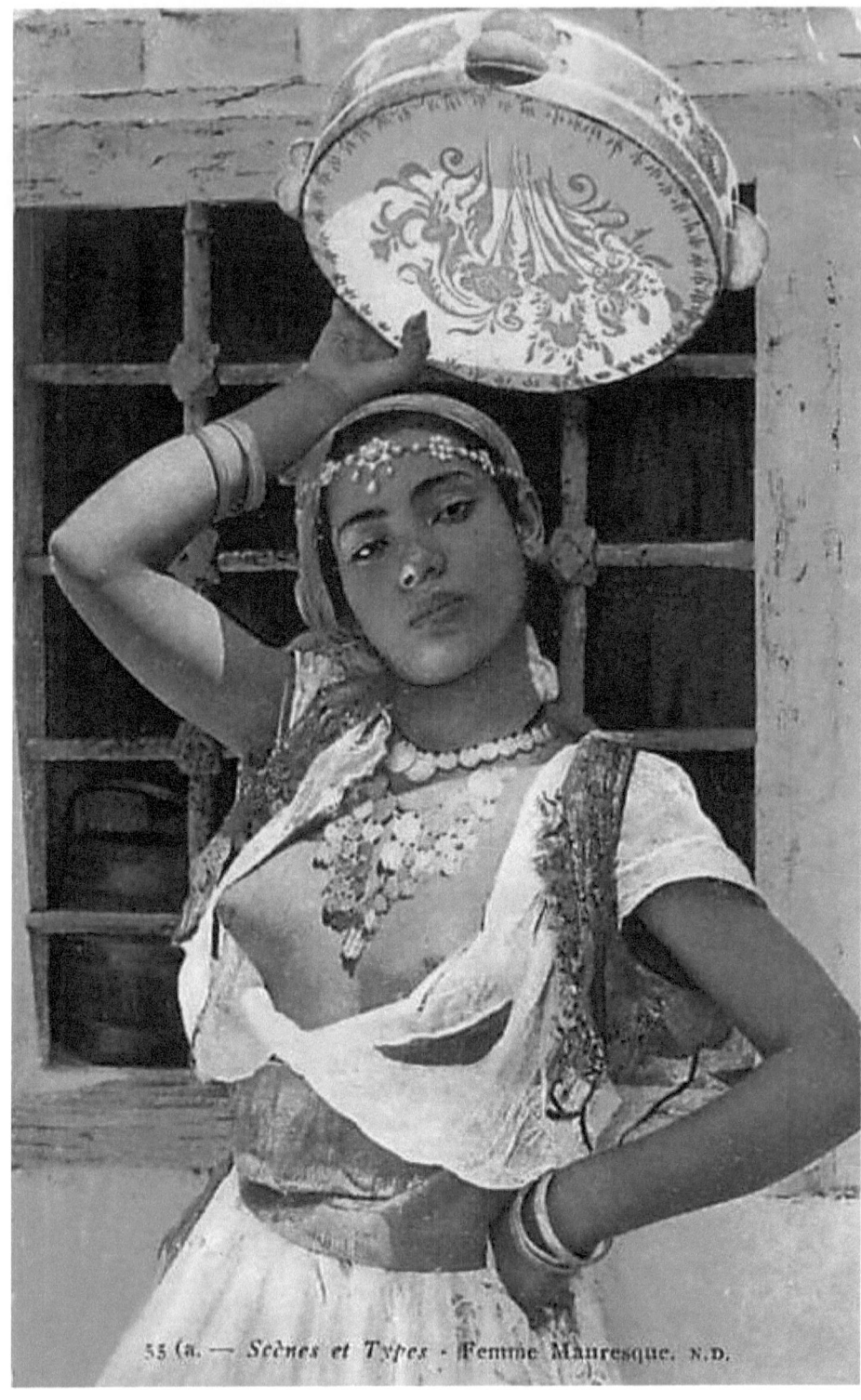

55 (a. — Scènes et Types - Femme Mauresque. N.D.

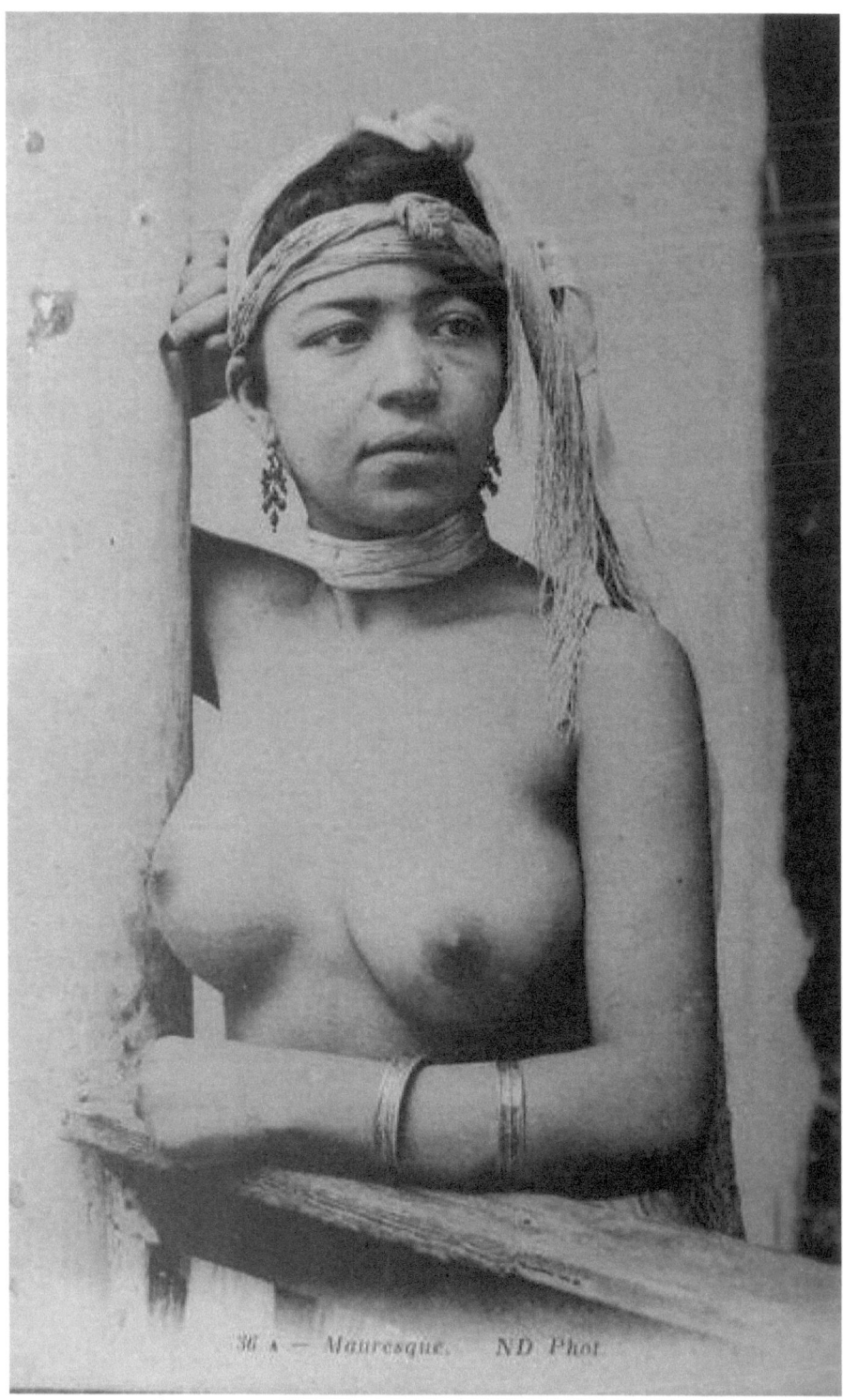

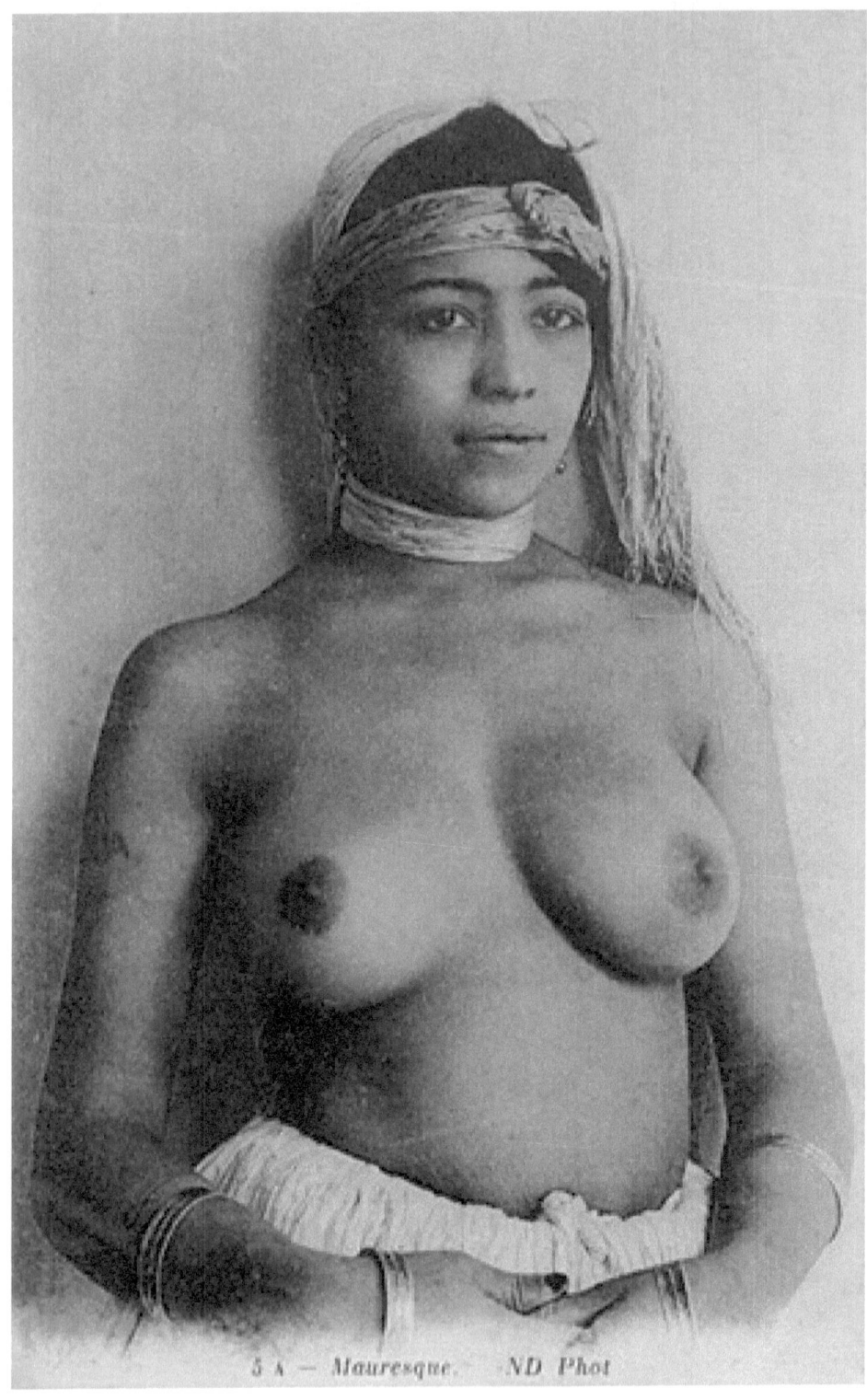

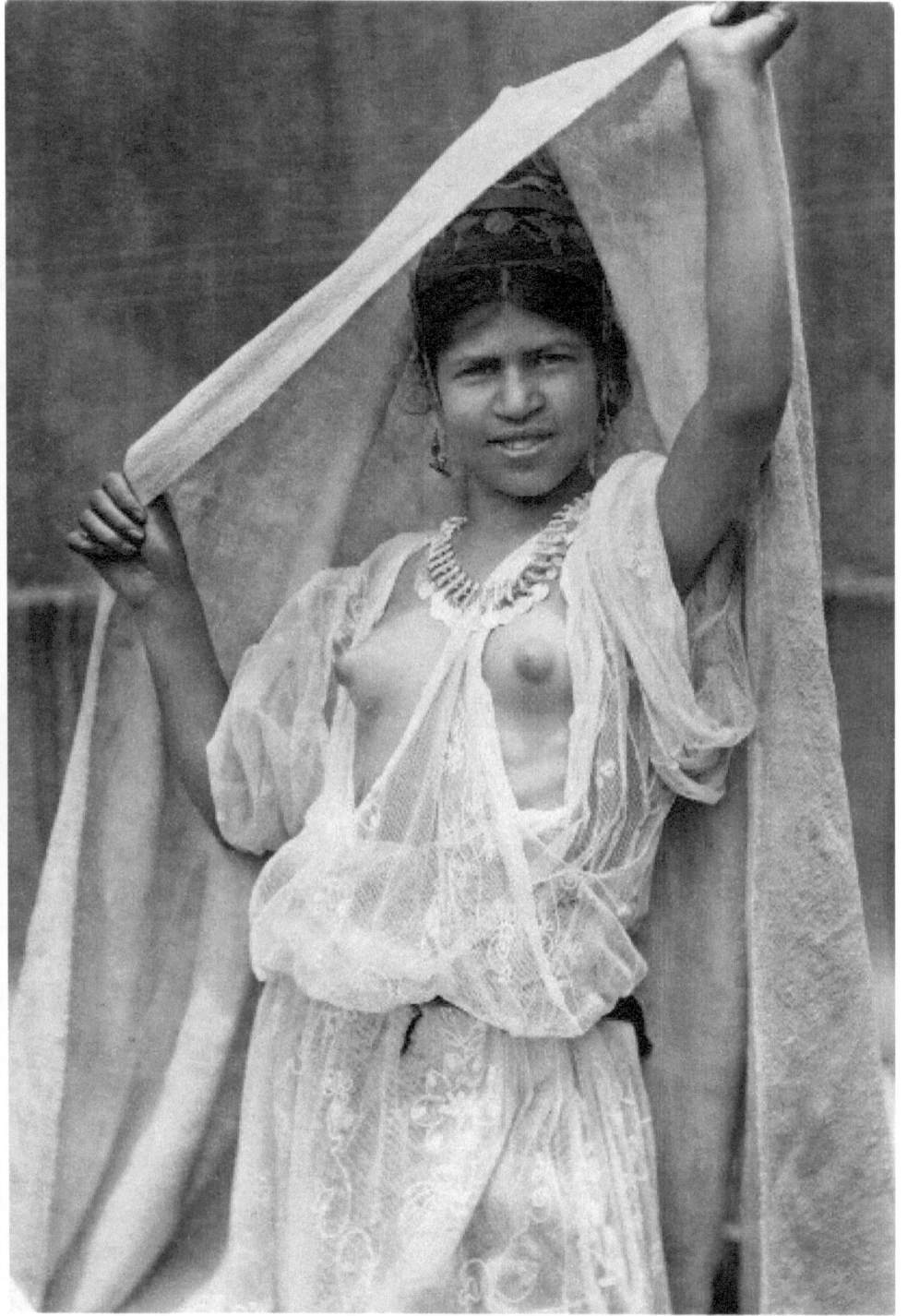

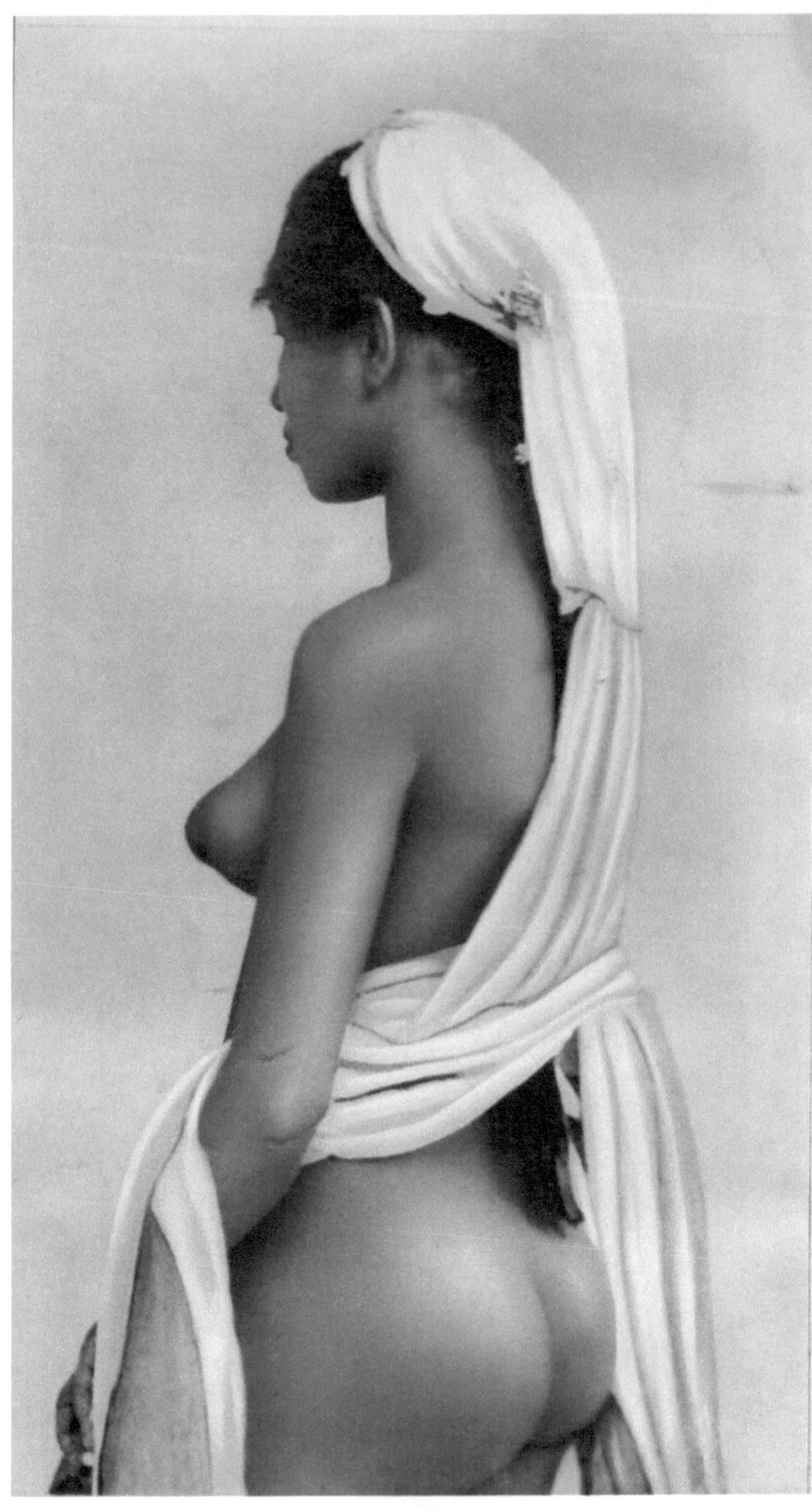

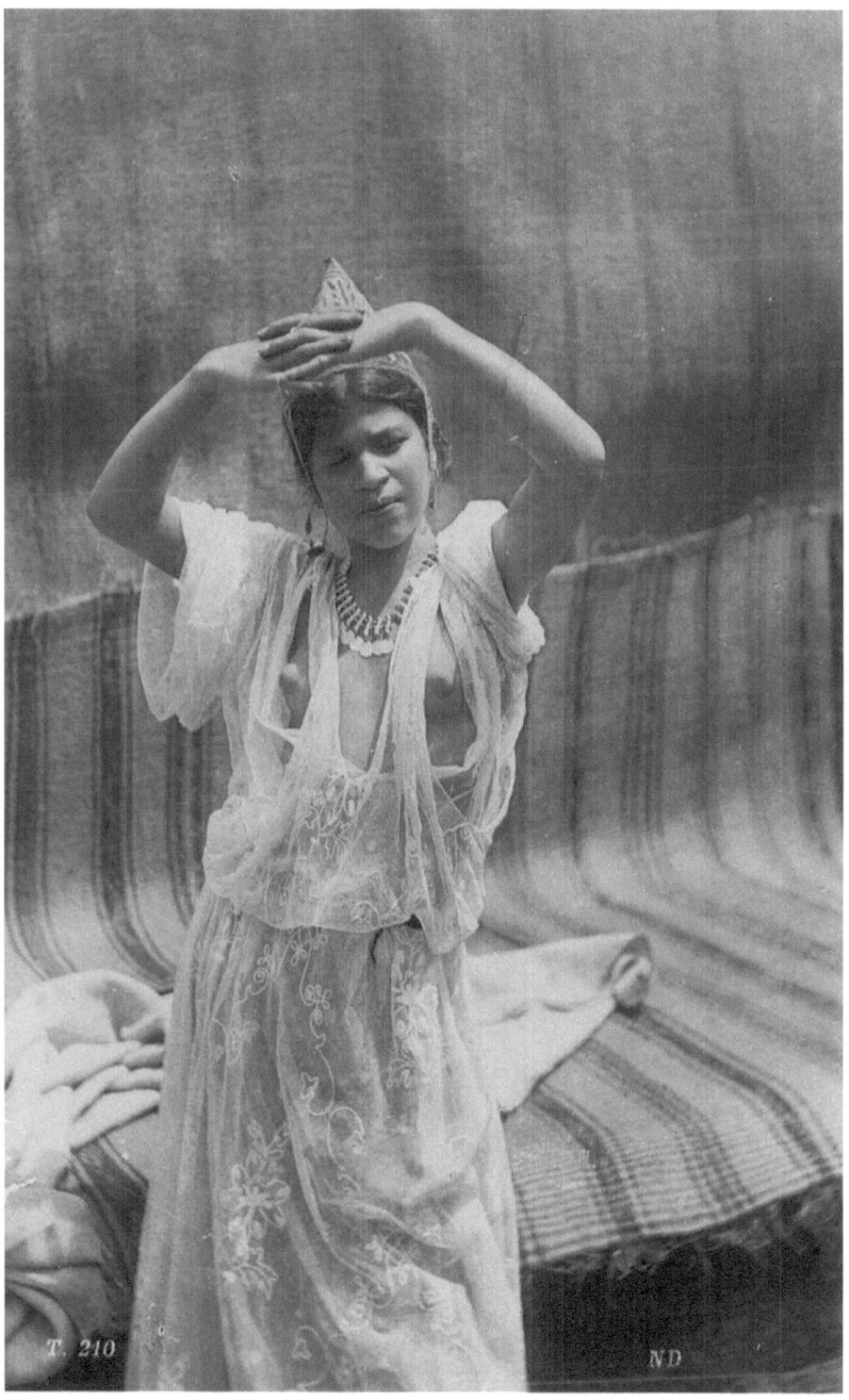

www.ingramcontent.com/pod-product-compliance
Lightning Source LLC
Chambersburg PA
CBHW030754180526
45163CB00003B/1019